休閒心理學
心理學概念、休閒與管理

The Psychology of Leisure :
Psychology Concept, Leisure and Management

張瓊方◎著

序

　　「心理學」：探究人心的科學，光聽名稱便能引起學生的好奇心和興趣，想要深入探索，這無疑是一門頗具吸引力的學科。的確，科技如何進步，生活環境如何發達，人與人之間的互相理解關懷，人的行為、動機、思緒，人們如何調適心情，如何採取行動面對所處的社會環境，永遠是人類的重要課題。

　　「休閒心理學」是一門仍在建構中的學科。「休閒」一詞的定義廣泛，而心理學也是一門深奧的學問，兩者皆涉及生理、教育、個人、社會適應、生涯發展、團體組織等層面之問題探討。當休閒心理學要成為一門科目時，授課教師對於教材內容的選擇仍有很大的調整與設計空間，通常會顧慮到下列幾點：(一)心理學為基礎內容。既為心理學，心理學的基本知識便是必然的學習內容，而學生的學習經驗是建構課程的重要標準之一，學生若欠缺「心理學」、「人類發展學」的修課基礎，教師便會考慮從心理學基礎概念開始談起；(二)避免與其他科目學習內容重疊。休閒產業管理相關科系學生會修習「休閒遊憩概論」、「管理學」、「行銷學」、「休閒活動設計」、「休閒專題研討」等課程，為顧及學生的學習興致，休閒心理學是不宜與這幾門學科的學習內容過於重疊；(三)修課對象與修課者未來所面對的對象。當一個活動被視為是一項休閒時，參與者就不是專業競賽運動選手，也不是專業舞者、以演出為職業的音樂家、專業美術設計師，而是業餘的類活動參與者；另一方面，國內休閒學系多與遊憩、運動等學門合併，並連結產業、事業、管理，組合成為「休閒產業管理學系」、「休閒事業管理學系」、「運動與休閒系」、「休閒暨遊憩

休閒心理學

管理學系」等，故教師在編輯課程內容時，會考量學生立場與學生未來工作的場域；無論如何，休閒心理學不會是單純的運動心理學、設計心理學、管理心理學、行銷心理學、消費行為學，而學生未來可能面對的場域是很寬廣的。

本書課程內容原由心理學考試考題起稿，主要是觀察休閒產業科系的學習期望與未來工作職涯，多半選擇投入指導教學、服務業、表演活動企劃經營者等，然而甚至大學畢業後想成為公務人員者也不在少數，因此基於實用性而建立出基本的內容架構。本書內容偏重心理學基本知識與基礎，將休閒心理定位在協助人的一生發展與適應的學科知識，以日常最容易且普遍參與的休閒活動和參與者為案例，亦附加休閒服務行業的相關心理知識，將內容分為三篇，第一篇「心理學基礎」介紹單純的心理學基礎知識，包括心理學的起源、內容、人類發展等，做一介紹；第二篇「休閒心理」，實際上也是心理學基礎，但基於休閒而深入討論，以發展心理、休閒學習、創作心理、壓力處理、社會心理學為主要內容。第三篇「休閒事業管理」，針對消費心理、運動心理、管理心理等內容，提取其中心理學的部分，以及與實際工作應用有關的主題，以較簡潔的方式介紹之，且為了避免與第一、二篇的內容重複，同時為了避免與其他科目重複，在內容上已做特別的篩選。

由於擔心部分學生對理論性學科容易產生排斥感，在撰述時力求清晰易懂，捨去論理性論文中標註引用來源的學術論述方式，儘可能似坊間出版之大眾心理書刊，使內容簡潔卻能引起學生的學習意願。確實，教師在安排教材時，要以學生願學、能懂，才是成功的教學吧！但顧及學科應有的程度，雖避免琢磨於心理學實驗過程和心理學家理論導引過程的撰述，內容上對於理論專有名詞、重要學者當然無法省略，感謝揚智出版社的建議，以小專欄式的介紹讓部分內容成為得以選閱的知識，而不流於死記的文字。

學生每每喜歡與我聊聊自己甚或家人所面對的心理困擾：「老師，

剛才您上課提到的，我的誰誰誰就是這樣，我的爸媽也很困擾，我能夠怎麼辦？」雖然很高興藉由這門課的學習，能引起學生對「人」產生興趣和關懷，然而，心理學不是一門面對每個「心」問題，就能掐指一算找出正確解答的學問，它是經過觀察、實驗、分析研究，而歸納出的人類行為的「傾向」，相信其中尚有許多值得討論的空間。

　　本書提供休閒心理學學科教材。期望凡修習過休閒心理學者，能試著成為一位瞭解自己也能真心誠懇地去理解您周圍值得親近的人；能藉由對休閒心理的理解，獲得知識面充實的感受，成為一位能夠調適自己生活，也能體貼人心動向、協助別人調適適應生活的人。

張瓊方　謹識

目錄

序　i

第一篇　心理學基礎　　　　　　　　　　　　　　　1

Chapter 1　心理學的概念　　　　　　　　　　3

　　心理學特性　　　　　　　　　　4
　　心理學範疇　　　　　　　　　　8
　　心理學研究　　　　　　　　　　11

Chapter 2　人類發展心理　　　　　　　　　　17

　　發展概說　　　　　　　　　　18
　　身體發展　　　　　　　　　　20
　　認知發展　　　　　　　　　　25
　　社會發展　　　　　　　　　　28

Chapter 3　心理學觀點　　　　　　　　　　31

　　精神分析學派　　　　　　　　　　32
　　行為學派　　　　　　　　　　34
　　人本學派　　　　　　　　　　37
　　完形心理學派　　　　　　　　　　38
　　認知學派　　　　　　　　　　40

Chapter 4　心理學要素　　　　　43

　　人格與情緒　　　　　44
　　需求與動機　　　　　55
　　思考與記憶　　　　　61
　　知覺與意識　　　　　66

第二篇　休閒心理　　　　　75

Chapter 5　休閒概論　　　　　77

　　休閒的意義　　　　　78
　　休閒效益　　　　　82
　　休閒與心理學　　　　　87

Chapter 6　人類生命全程休閒心理　　　　　91

　　嬰兒到兒童階段　　　　　92
　　少年到青年階段　　　　　96
　　成年到中年階段　　　　　101
　　老年階段　　　　　107

Chapter 7　學習心理　　　　　113

　　學習機制　　　　　114
　　能力　　　　　120
　　智力　　　　　122

Chapter 8　創作心理　129

創作的能力　130
知覺意象　136
心流體驗　144

Chapter 9　壓力處理　147

挫折與衝突　148
壓力適應　152
社會適應　158
自我防衛　163
諮商輔導　166

Chapter 10　社會心理學　171

社會知覺　172
人際關係　178
社會影響　182

第三篇　休閒事業管理　189

Chapter 11　消費心理　191

消費心理學發展　192
顧客消費心理與行為　194
廣告與行銷　200
服務心理　205

Chapter 12　運動心理　211

概論　212
健康動機與健身心理　213
運動競技表現　217
運動競技行為　222

Chapter 13　管理心理　227

概論　228
群體心理　229
個人管理　233
群體管理　236

參考書目　241

第一篇

心理學基礎

1

心理學的概念

■ 心理學特性：源自於哲學／也是一門科學
■ 心理學範疇：理論心理學／應用心理學
■ 心理學研究：主題／程序／分析方法／資料蒐集

「心理學」，就字面的意思容易使人望文生義，誤以為心理學是一套能看透看穿別人心思的方法，或者以為心理學僅僅是研究人之心理精神狀態的學問。從某種角度而言，心理學確實是一門極古老的學問，但心理學正式擁有現在我們所認知的意義，是近世才萌芽發展出來的。現代心理學是從哲學演進而成為一門科學性的學問。

本章從「概念」出發，將甫進入心理學領域最初須理解的知識分為三節講述。「心理學特性」簡述心理學由哲學演進至科學的過程，可以瞭解心理學概略的特性；「心理學範疇」主要說明當心理學分為理論與應用兩大類時，其涵蓋的範疇為何；「心理學研究」則說明科學性心理學研究方法的基礎概念。

心理學特性

1.源自於哲學

心理學的英文psychology一字是由希臘文psyche與logos兩個字衍生而來。Psyche是靈魂、精神、自我之意，而logos是理法、理念之意。由此可知，心理學是一門闡述心靈的理法。

哲學是探究智慧的哲理，討論的範圍含括身體、心靈、教育、道德等問題。古希臘哲學家**蘇格拉底、柏拉圖、亞里斯多德**等人致力於探討人類身體與心靈的關係，以及人類是如何獲得知識、人類行為被哪些因素所決定等問題。蘇格拉底透過與學習者的對話使對方開通領悟內心知性，這樣的過程與現代諮商技巧相似；柏拉圖將人類心靈分為理性、情緒、慾求三大領域，理性定位於大腦，

蘇格拉底（Socrates, 470-399 B.C.）、**柏拉圖**（Plato, 427-347 B.C.）、**亞里斯多德**（Aristotle, 384-322 B.C.），為古希臘哲人，又稱「希臘三哲人」。

情緒定位於心；亞里斯多德的《論靈魂》（*De Anima*）一書尤其重要，書中論及感覺、記憶和回想、睡眠等等，都是與現代心理學相通的主題。

一般認為亞里斯多德的《**論靈魂**》（*De Anima*）是心理學的起源。然而，難以確定歷史上究竟何時開始使用心理學一詞；另有一種說法認為是德國哲學家最初使用psychologie一詞。

心理學探討的是人、行為的過程、產生的結果與導致其結果的因素。所以，在學習心理學時，常會聽見或讀到以下詞彙，例如：個體（individual）、行為（behavior）、現象（phenomenon）、情結（complex）等，這些都是心理學的術語。

個體（individual）：在生物學上指的是人和動物，但在心理學上，「個體」主要指一個人或是一個群體的特定主體。因此，心理學教科書所提及的個體，就是指「人」或「人們」之意。

行為（behavior）：是指做出來或想出來的活動，包括可以被直接觀察或測量的，顯現於外在的活動，以及可以由個體陳述自身的經驗或內心感受，而加以推理的內在隱含的心理活動。外在的活動很容易理解；而動機、情緒、思想等就是屬於內隱的心理活動。

現象（phenomenon）：指的是一種情況，一種「因與果」的關係，例如「這樣做會失敗」、「如果給人這種印象會被討厭」等等。若「這樣做」視作A、「會失敗」視作B，這種A即B的情形就是因果關係，在心理學上稱為「現象」。

情結（complex）：是指基於某種特定的情感統合在一起的一種無意識的組合心理狀態，是感情的複合體。例如：「戀母情結」這個名詞，指男孩強烈想要獨占母親，對父親抱持對抗意念的心理狀態，這樣無意識的感覺或信念的「糾結」（conflict）就是情結。探索情結可以作為探索心理的方法，某些心理學派是很重視探討情結的。

2.也是一門科學

在十九世紀以前，心理學如前所述是一門哲學。科學家**愛因斯坦**曾說哲學是科學之母。科學心理學的成立，源於哲學心理學與生理心理學的混合。1879年，德國人**馮德**創立第一個心理實驗室，他將「測量」和「數學」引入了心理學，有組織地分析自己的意志和想法，再將其記錄成清楚的數據，這種在實驗管制條件下的心理學分析，讓心理學被承認為一門獨立的科學，馮德因此被稱之為「心理學之父」。到了二十世紀初，學術上更認為心理歷程的研究應該要限制於能觀察與測量的外顯行為，而使得心理學更加顯得非哲學化。

> **阿爾伯特・愛因斯坦**（Albert Einstein, 1879-1955），猶太裔德國論理物理學家，開創相對論理論（theory of relativity），在科學哲學領域具有相當的影響力。

> **威廉・馮德**（Wilhelm Maximilian Wundt, 1832-1920），德國心理學家、生理學家兼哲學家，正式以科學方法分析人類意識的元素，是科學心理學的創始者。

再說得清楚些。歐洲文藝復興時期，人類的文化思想活動覺醒，開始講究精神層面，對人心重視。十九世紀，心理學被界定為一門研究心理活動的科學，此時期的精神分析討論了人的意識。到了二十世紀的20至60年代，心理學被認為是研究行為的科學。而在當代，心理學是指研究個體行為及心智歷程的科學，主要探索「人類在做什麼」、「為什麼要如此做」、「因為他這樣想」，是一種解釋因與果、自我如何接通社會的學問（**圖1-1**）。

心理學被視為是一門科學時，便具有下列三種特性：

第一是**系統**（systematization）：指有一定的遵循程序以解決問題。研究心理學的程序，可以從問題的發現進入到問題的假設，然後設定研究的方法，以進行資料的蒐集與資料的整理，再透過統計分析而獲得結論與建議。

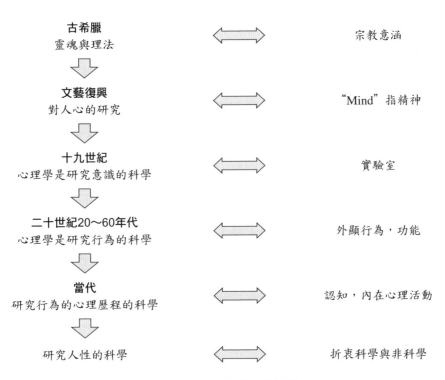

古希臘
靈魂與理法

宗教意涵

文藝復興
對人心的研究

"Mind" 指精神

十九世紀
心理學是研究意識的科學

實驗室

二十世紀20～60年代
心理學是研究行為的科學

外顯行為，功能

當代
研究行為的心理歷程的科學

認知，內在心理活動

研究人性的科學

折衷科學與非科學

圖1-1　心理學的歷史演進

　　第二是**客觀**（objectivity）：研究者在研究心理學問題時採用的方法、記錄、測量、解釋時，是依照客觀具體的事實呈現，不應為了達到自己所推論的結果，而以主觀意識下結論，甚至扭曲事實的真相。

　　第三是**驗證**（verifiability）：心理學的研究仍講究科學證據，最後所提出來的理論必須可以驗證證明，其結果也應該會重複發生。

　　雖然人的心理狀態無法全然有系統地、客觀地被測量驗證，但以科學的方法研究心理是現代心理學的主潮流。心理學不再只是哲學、靈學，研究者應從發現問題、蒐集資料、客觀分析考察、驗證來找到問題的答案。

心理學範疇

　　心理學主要探討「人」的問題，只要有人的地方就有心理學，心理學就是以學術的方法研究人心。心理學是一門寬而廣的學問，根據不同的基準，這門學問還可以做出不同的分類。無論人們是從事醫護、教育、觀光休閒、設計，還是藝術領域的工作，都需要認識自己並與他人接觸，所以說，作為瞭解人心的基礎學問，心理學應該是一門必須被看重的學科。

　　一般來說，可以簡單地用兩種方式去分類心理學：第一是「理論心理學」，即研究個體活動的一般性或特殊性的事實，重視原理原則之探討；第二則是「應用心理學」，即應用各種心理學之原理與方法，去研究其他領域實際發生的問題。

1.理論心理學

　　理論心理學（theoretical psychology）是一種剖析心理的依據，以所探討的主題理論或專門的方法為基準。常見的理論心理學種類包括：

　　發展心理學（developmental psychology）：研究個體自受胎至死亡，成長過程中的行為，包括語言、思考、人格、社會行為等的變化，也就是個體行為變化與年齡階段的關係；可再細分為「兒童心理學」、「青少年心理學」、「成人心理學」、「老人心理學」。發展心理學是學習護理、幼兒教育、青少年教育、成人教育者必修習的科目。

　　人格心理學（personality psychology）：研究人格的結構與影響人格發展的各種因素，包括：個人行為與情緒、動機、態度、價值觀、自我概念與興趣之關係。

學習心理學（psychology of learning）：研究與探討行為經練習而改變的歷程，是修習教育者重要的課題。學習心理學是攻讀教育類學科重要的基礎學問。

社會心理學（social psychology）：研究個人與其他人在社會環境中，與人交往時在行為上的各種影響，如：攻擊、人際吸引、說服、競爭等。研究個體如何受團體的影響，以及團體中個體間彼此如何互相影響的學問。目前國內外有專門以社會心理學為專攻的學系。

實驗心理學（experimental psychology）：最早源於德國生理學家對視覺與聽覺的研究，利用實驗的方法來探究個體行為的基本歷程，將物理學的實驗方法應用於心理學的感覺與知覺研究。

比較心理學（comparative psychology）：比較、研究不同種屬動物之行為，運用得極為廣泛，包括在文化、語言等方面的研究。例如，由於社會文化的不同，比較日本人與臺灣人在休閒的選擇動機有何不同，即屬於比較心理學研究。

臨床心理學（clinical psychology）：傾向於醫療與諮商的研究。「臨床」原意指的是醫學上的實務，但這個名詞現在也引用在教育方面。臨床心理學根據心理學的原理，從事心智、情緒和行為失常者的行為改善，利用諮商、輔導、心理測驗等方法，診斷並治療心理與精神異常者，例如：少年犯罪矯治、學校學生輔導中心、醫院精神科等，皆可以進行臨床心理學研究。

另外還有**變態心理學**（abnormal psychology），研究失常行為之現象與原因；**知覺心理學**（perceptual psychology），研究知覺歷程之心理因素；**動機心理學**（psychology of motivation），則研究行為變化之內在原因等。

2.應用心理學

　　心理學可能在各種領域中發生作用。心理學被應用在不同領域學門，即產生不同的心理學學問（**圖1-2**），此類心理學即應用心理學（applied psychology）。

　　應用在學校教育上的**教育心理學**（educational psychology）是常見的應用心理學之一。根據心理學的原理和方法，此門學問研究教師與學生之行為，應用在教育上，可以促進學生的學習效果，包括學習理論、學習輔導、個別差異等主題。

　　心理學應用在商管企業等場域，有所謂的**管理心理學**（management psychology），昔日也稱為**經濟心理學**（economics psychology）、**產業組織心理學**（industrial and organizational psychology），討論企業組織中人的行為特點，包括團體行為、職場溝通、消費者行為、領導、動機、能力開發與人力資源開發、性向等範疇，期能改善監督領導的技巧。

　　若將焦點聚焦於消費者，商管類心理學則另有**消費心理學**（consumer psychology），研究顧客的消費行為，包括消費行為的心理基礎如動機、

理論		應用
• 普通心理學 general psychology • 發展心理學 developmental psychology • 認知心理學 cognitive psychology • 生理心理學 physiology psychology • 社會心理學 social psychology • 人格心理學 personality psychology • 實驗心理學 experimental psychology		• 教育 educational • 管理 management • 醫學 medical • 工業 industrial • 商業 business • 軍事 military • 運動 sports

圖1-2　心理學理論與應用範疇（列舉）

人格等，消費者購買的習慣、消費時的從眾傾向、產品銷售預測及消費行為的個別差異。

運動心理學（sport psychology）：是研究人在體育運動、訓練、競賽活動中的心理特點和規律的一門學科。由於許多休閒活動的類型與運動有關，故近年來運動心理學也探討運動遊憩行為。

諮商心理學（counseling psychology）：根據各種諮商學派理論，應用商談技術來幫助適應不良的個人，例如家庭婚姻協談、職業輔導、生涯規劃等。心理衛生心理學就是從諮商心理學中劃分出來的。

總而言之，心理學其實是一門很廣泛而深奧的學問，可以說有人的地方都會運用到心理學。將心理學用不同的研究方法與應用在不同領域分門別類，縮小所需要學習的部分，就形成了各種心理學，然而，研究人的想法與行為則是這門學問的根本。

心理學研究

1.主題

心理學廣泛討論人類大腦認知、刺激反應、動機情緒相關的問題。討論的主題有下列幾種：

第一是**人類個體發展的問題**：關於發展上質的變化與適應的問題，包含人的天性與教養所導致的結果、個人或群組的個別差異，也包括了人格、學習、能力等問題。

第二是**與生理與認知有關的諸主題**：包含人的感覺與知覺、意識、記憶、思考等面向；除了討論個體在這些面向的差異，也討論當個體處於團體與社會時的現象。

　　第三部分是**與生活適應上較為接近的問題**：包含動機、態度、壓力、適應、自我防衛、社會心理等諸問題。

　　在心理學發展進入科學領域時，以上這些問題可以透過實驗觀察分析、實驗記錄分析、調查分析、測驗結果分析、觀察記錄分析、訪談記錄分析等方法，以個案研究或群體統計，導出其結果傾向。

2.程序

　　前述曾提到，當心理學被視為一門科學時，其研究會有系統、客觀、驗證的特性。而科學研究有其一定的研究順序，即所謂計畫性的程序，以下先予以說明（參見**圖1-3**）。

　　首先，透過在社會上所觀察到的現象，心理學研究者的研究動機會被挑起，發現到存在的問題，因而尋找到要研究的主題，同時釐清研究者想要探究的是什麼；也就是說，研究的目的會被設定，包含研究的假設與推測。

　　在確認想釐清的研究動機與目的之後，其次會進行相關文獻的分析。從文獻分析的過程，可以從過往的研究中蒐集到很多資訊，包括找到主題的定義及相關理論、先前研究者是否已經做過相關的研究，藉此掌握研究的動向與設定可行的研究方法，例如：現象學、批判理論、符號互動論、建構論、文化研究等理論，都發展出不同的研究方法。

　　採取某研究方法所獲得的資料，需要進行資料的處理與分析。不同的研究，為了需要蒐集不同的資料，所採取的分析方法也有所不同。有時採取的方法可能不只一種，透過實驗、調查、訪談、觀察記錄等方法蒐集到的資料，最後透過分類歸納的考察與比對，才能獲得研究最終的結果。

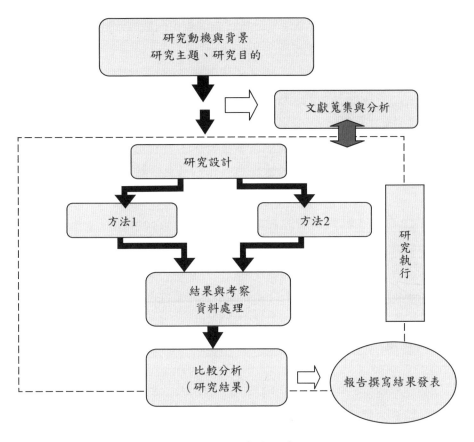

圖1-3　研究的程序

3.分析方法

　　心理學研究對於資料處理，一般以質性與量性兩種方式進行分析。無論是**量性研究方法**（quantitative research method）或是**質性研究方法**（qualitative research method），其實意思都很容易理解，顧名思義，前者是將研究所蒐集獲得的分析資料轉換為數字，以量化計分的數據分析方

式;而後者質性則重視非數字的分析,強調避免因數據分析可能產生的可信度或模型不精確的問題。

量性分析著重數學統計學技巧,所有資料以數與量為基礎,集計或分類。例如,將同成分者歸納在一起找出共同因素,即**因子分析**;同類的因素集合,根據程度上的差異將蒐集到的答案換算為平均分數,或是用數據找出兩者因素間的相關性等。

> **因子分析**(factor analysis),又稱因素分析,是數學統計學中多變量解析的手法之一,在心理學中人格特性論、心理尺度的研究上經常被使用。

定性的質性研究,研究場域的背景脈絡(context),關心歷程(process)。深度(in-depth)的訪談是質性分析會採取的資料蒐集方式,將訪談內容建立逐字稿,找到線索進行分類編碼。質性研究傾向於以歸納(inductive)的方式找到意義(meaning),是質性取向關注的重點。

4.資料蒐集

心理學研究的對象不完全限於人,但「人」還是大多心理學研究的對象。研究人類發展時,最常見的就是年齡的變化。年齡牽涉時間的進程,研究人類行為發展時,在資料採樣蒐集上,時常會採用下列三種方法。

■ 橫斷法

在同一時間從不同年齡層對象中選出樣本,觀察不同年齡層不同樣本的行為特徵,稱為「橫斷」(cross-sectional)的研究。例如:某一學校以年級作為區分,實施學童校外才藝類休閒活動調查,得出結果發現,低年級生多數未學習才藝課程,中年級生大多數人學習樂器或美術。

採此種研究方法的優點在於可以節省研究的時間,也容易節省研究

訪 談 研 究
〈探究油麻地女子棒球隊員之心理歷程〉

　　通常提到女性運動，就會聯想到瑜伽、韻律有氧、慢跑路跑、騎自行車等刻板印象。本研究以女性運動為主題，以具備香港女子棒球國手經驗之油麻地果欄勇士隊為研究對象，探討香港女子棒球隊成員在參與棒球運動之心理面歷程。方法採半結構式質性記憶工作訪談，期程於2017年2月，對7位成員進行3次的團體深入訪談，並於同年5月間，再次Line線上個別對話確認訪談內容信度。資料處理採同義詞語加以歸納的類統計分析。

　　研究結果發現：(一)香港女子棒球隊團員對於棒球的認識，起於發展階段之「形式運思‧青年‧習俗道德期」的中學時代；(二)在身體知覺上，喜愛棒球的原因是人與人之間接觸「衝擊性較低」，但卻需要有「團隊合作」、「學習溝通」的社會性因素；(三)棒球使得自己在人格上「變得外向、狂野、主動性高」；(四)能持續參與團隊訓練，乃因「能參加國際賽拓展視野」之成就動機；(五)在能力上因該運動本身要「保持專注」，有「反應要快的挑戰性」和懂得「善用時間」，所以能保持其持續性，也幾乎不曾想過要放棄；(六)曾經想過放棄棒球的原因是因為「實力不太穩定」、「對受傷有恐懼感」。因此，本研究建議發展女子運動未必考量早期發展，而是要重視人格改變和能力上的挑戰性，但要能避免造成受傷與恐懼心態。（曾小娟、張瓊方，2017）

經費，通常由一名研究者便可獨力完成。其研究內容可描繪出不同年齡層的典型特徵，只要選取具代表性的樣本即可，統計分析簡單，資料較易處理。缺點是，這樣的研究通常對於整個研究過程只有一個概略的描述，並未考慮同年齡層個體間的差異，更經常未考慮不同時間內文化或環境的改變。

■ 縱貫法

針對研究對象於不同年齡階段做研究，以觀察在各年齡階段所表現的行為模式，即稱為「縱貫」（longitudinal）的研究。例如：選擇亞洲、美洲、歐洲、非洲成長的各十位華人進行研究，欲得知他們在兒童期、少年期、青年期學習與參與休閒活動的歷程，對未來就業成就是否有所影響。

這樣的研究方式，可想而知其優點在於可分析個體的發展過程與量的增加，有機會分析成熟及經驗過程的關係，也有機會研究文化及環境的改變對個體的影響，符合行為連續性發展的原則，能顧及團體共同行為特徵的發展趨勢，也能兼顧個別的差異。但其缺點是研究起來較為費時、費力，樣本也可能中途流失，以至於無法得到好的研究結果導致前功盡棄。

■ 回溯法

「回溯」（retrospective），顧名思義是由現在開始，對研究對象的過去做追蹤研究，資料的蒐集包括過去的日記、錄音、著作、錄影、照片，以及其他關係人（如父母、保母、老師、同學、親友等）憑記憶對他有關行為的描述，是一種敘事性的研究（narrative research）。此研究方法比起縱貫研究法省時，優點在於可從多管道就所蒐集的資料研究現階段個體行為產生的原因。但缺點在由於記憶錯誤，以致研究者所蒐集到的資料產生極大的誤差，加上關係人對個體做描述時可能會過分主觀，往往也會因從不同管道蒐集資料，歸納得到的研究結果出現不同。

理解影響發展的因素與人類生命全程中各個階段會面對的議題，可以提出更適當的應對計畫或方案。由於大多數研究者或研究機關會長期持續進行研究工作，而非一時性的，有關發展的研究往往並不會單獨或持續只採用某種方法，以求研究周延。

2

人類發展心理

■ 發展概說：定義／一般原則
■ 身體發展：動作／對應年齡階段的變化／生理老化
■ 認知發展：結構／發展階段
■ 社會發展：艾瑞克遜的心理社會發展論／班杜拉的社會
　學習理論

　　「人」是心理學的研究對象，人一生的歷程是心理學探究的焦點。始於二十世紀的發展心理學，起初偏重兒童階段的發展研究，然而人類的一生在身體生理上、認知上、社會適應上，都會不斷地變化調整，每一個階段都是生命的重要歷程。

　　本章闡述人類發展心理學中基礎而重要的知識，包括：發展的定義、影響發展的因素、發展的一般原則、人類身體生理變化，以及人類的認知社會發展的重要理論。

發展概說

1.定義

　　人類的「發展」係指自人有生命開始，到生命終了為止，個體在質與量的變化；是從受孕到死亡為止的這整段期間，人類生理上與心理上的改變。生理上的變化有身高、體重、器官功能等的變化；而心理上的變化則包括了語言、思考與行為等的改變。

　　影響發展的因素包括「遺傳」與「環境」、「成熟」與「學習」共四個因素，彼此不斷發生交互作用，此種交互作用隨人的生長程度的改變而變化。

　　俗話說：「龍生龍，鳳生鳳，老鼠生的兒子會打洞。」這句話強調**遺傳**對身心特質的影響。我們每一個人生下來，都繼承了前一代的身高、體型、頭髮、膚色等生理特徵，也接受了人格、智商、精神疾病等心理特質的遺傳。有缺陷的基因對遺傳會造成影響。某些缺陷基因攜帶者外表有顯著的缺陷，可看出基因的影響；但另一些缺陷基因攜帶者的外表無顯著缺陷，其身體功能也不一定有顯著缺陷。

個體的生長環境，可分為產前環境與產後環境，兩者都影響個體的發展。孕婦若有飲酒習慣或毒癮，會對腹中胎兒造成影響。在寒帶下雪地區出生的孩子可能都會溜冰，而成長於臺灣熱帶、副熱帶的孩子往往連雪都沒看過，更別提學習冰上的動作技巧。

一般而言，於胎兒階段，遺傳是主要影響發展的因素；嬰幼兒身體的發展受遺傳因素的影響大於環境因素，但心理的發展，**環境**因素的影響則大於遺傳因素。

孩子到了7個月大時自然會坐，而8個月大時就會爬行，這就是俗話常聽到的「七坐八爬」。同時這也表示個體發展會受到**成熟**因素的影響。當個體的身體成熟到某一個階段，許多動作技能常能不須透過教學就發展成熟；許多心理特質也常因個體達到一個成熟階段即表露出**學習**的意願。所以，成熟理論提醒教師在設計幼兒教保課程時應注意把握幼兒的學習關鍵期。

人類的行為除少數動作受成熟因素的支配外，其餘較複雜的行為多受學習的影響。但學習受成熟的限制，個體成熟愈快，其基本行為的學習也愈快。製造適當的環境需求與刺激有助於促進兒童內在的學習驅動力。

2.一般原則

每一個人都循著某些共同的特性而成長，也就是說，發展具有一般性原則。當母親得知懷有胎兒，在照超音波時，首先被醫生告知的是胎兒心臟的跳動，接著才會在超音波影像上看到胎兒長出的手腳。由此可知，人類的發展有著從中心往外，軀幹為先、四肢在後的**近遠定律**。剛出生的嬰兒「頭重腳輕」，頭的比例特別地大於身體，之後身體的部分才慢慢長大。故身體發展依循頭部為先、四肢在後的**頭尾定律**。「近遠定律」與「頭尾定律」是發展的方向性原則。

　　從嬰兒、兒童、青年到老年，每一個人都經歷一個**連續性**的發展過程。儘管個人之間存在個別的差異，每個人的發展速率有所不同，人類的成長擁有共同相似的進程與模式，皆依賴成熟因素，也依賴學習。

　　發展會從一般反應到特殊反應。嬰幼兒與兒童階段的發展對未來有著很大的影響，無論是人類發展學家或教育學者，都視嬰幼兒、童年早期的發展要比成人以後的晚期發展重要。

　　發展具有可塑性與依賴性的特性，例如透過教育可以形塑人格。人的生命中必須學習、工作生產、交友促進人際、結婚生子繁衍後代、服從社會規範等等。可見社會對人類生命全程的每一個發展階段都有一些期望。

　　人類「身」與「心」的發展具有相關性，各項發展亦有其關鍵期和階段現象。發展還會依循由整體到特殊的**分化原則**，即從身體整體的成長到個別情緒的分化、動作的分化等，但最後這些分化的部分會協調整合為一個整體，此即所為人類發展的**統整原則**。

 身體發展

1.動作

　　剛出生的新生兒會有一些神經生理反射性動作，像是吸吮反射、捉握反射等，往往讓新手媽咪感動不已，實際上這是人類生存保護機制的本能行為，通常在出生後半年到一年間會漸漸消失。

　　嬰兒依照動作能力的發展開始去探索這個世界。5個月大頸部能立起，7個月大開始會坐，8個月大學爬，10個月大開始學會支撐站立，1歲會站立平衡，13個月左右會基本的移步，2至3歲會跑，5至6歲時跑步能有

效率，動作看起來也協調了。

美國兒童心理學家**萬賽爾**曾以一對同卵雙生子做動作活動實驗，其中一位雙生子嬰兒給予4個星期爬樓梯、堆積木和手部協調的訓練，另一位則未給任何訓練。由於是同卵雙生子，遺傳條件相似，然而這個實驗得到的結果是：對於嬰兒動作的能力發展，訓練因素不如成熟因素的影響大。

> 阿諾德‧萬賽爾（Arnold Lucius Gesell, 1880-1961），美國臨床心理學家、兒科醫生、教授，以研究兒童發展著名，並以研究過狼女和小猴子知名。

儘管如此，給予嬰幼兒身體動作的學習機會與活動環境仍是必要的。身體體適能是動作技能發展的基礎，**屬於移動性動作**，加上**穩定性動作**與**操作性動作**，合成嬰幼兒的基本動作技能。這些動作的發展會在進入兒童階段時發展至成熟。例如：2歲時可用手臂投擲小球，4至5歲時跑步可以看得到腳的幅度，5歲左右可單腳站立保持短暫數秒的平衡，6歲能用各種方式跳躍也能用各種方式投擲物體。換言之，走、跑、跳躍等基本動作會在7歲左右進入小學的學齡前發展完成。

透過環境給予機會，安排足夠的練習時間，孩子的身體運動學習受到鼓勵，孩子的各種身體基本動作就會不斷地被組合與連結，發展成為可以從事專門運動的動作技巧。

在兒童階段，透過學校的體育課、私人的運動課程及各式身體活動等不斷的練習，再運用到各種遊戲休閒運動競技項目中，如此到了青少年階段，身體動作就可以表現得很好，若經過訓練、提供機會，其身體動作的表現可能發展到巔峰，甚至成為受矚目的世界級運動選手。

另一方面，缺少環境、練習和鼓勵，或者天生身體運動障礙和體質虛弱，將使動作無法精緻。身體動作能力變差轉弱，原因往往是缺少操練、身體受到傷害、過度使用或退化老化所導致。

透過體育運動課程，兒童階段習得的身體活動技巧被運用於參與休閒活動。

2.對應年齡階段的變化

「某一種動物小的時候四隻腳，長大了兩隻腳，老了則有三隻腳。」這道謎題描述了人類從出生爬行、成長直立行走，到老年拄著拐杖，身體型態上的變化。人類從受孕、出生到終老，依照概略年齡劃分成不同的階段，其間的生理發展，包括量的改變、比例的改變、質的變化及特徵上的變化。成長（growth）指的是身體量上的變化；而人的發展（development）既是量的變化也是質的變化。

嬰兒期（infancy）指出生到2歲左右。此時期的身高、體重快速成長，新生兒反射動作消失，頭的比例很大，「大頭小身體」，隨著成長，頭占身長比例改變。此時期的發展仰賴成熟因素，動作發展的變化明顯。

兒童期（childhood）指2至12歲左右。頭部與身長比例變小，軀幹占身長比例減小，下肢占身長比例增大，成長得慢且穩定，乳齒脫落，慣用手建立，手眼協調與腳眼協調明顯開始發展。

青春期（puberty）指12至18歲左右。性器官發育成熟，性徵顯現；

青春期身高會快速增長，女生比男生更早顯現青春期生長的陡增。

青年期（adolescence）指12至20歲左右。為兒童期過後，從青春期開始到心智發展接近成熟的期間。成年期（adulthood）指18歲以後，為青年期以後到晚年的漫長歲月；成年期可以再分為壯年期（young adulthood）、中年期（middle adulthood）、老年期（later adulthood）。

不同階段對應了各階段的社會責任，包括求學生涯、職業生涯、家庭生涯。從中年開始，身體外觀或器質性開始變化，慢慢地走向老化（aging）。

3.生理老化

外觀的變化是許多人到了中年期最在意的生理變化。身型逐漸改變，身體脂肪容易堆積增加，肌肉開始鬆垮；皮膚容易感到乾燥、失去彈性，膚色無光澤；髮質趨於毛燥、稀疏、變灰白。所幸在覺察身體外在變化時，注意飲食或勤快地運動以維持生理狀態，外在的改變很容易掩飾。

器質性的變化方面，人的視力大多在中年開始出現老花眼症狀，看書、看報需要清楚的照明才能辨識字體。事實上，無論是視覺還是聽覺，可能在中年時期就開始減弱；而味覺、嗅覺與觸覺的敏銳度亦是。身體的敏銳度雖然也變差，但改變得很緩慢，不容易造成生理上或生活上的困擾。高血脂、高血壓、高血糖的「三高」問題往往發現於中年期而非老年期，體力大不如前，各種代謝性疾病症狀開始出現。

更年期（climacteric）指中年男、女的生殖能力衰退、性荷爾蒙分泌發生變化的時期。雖然男性女性都會面臨更年現象，但由於女性每月有月經的出現，因此較容易覺察。女性停經（menopause）對婦女而言代表著失去生育的能力，此後體內雌激素（estrogen）嚴重快速地流失；由於女

性雌激素的分泌對身體有保護的作用，因此許多疾病往往發生於更年期過後。

當我們看老人在處理文書事務時，往往覺得老人的每個動作都很慢，這是因為周邊神經系統老化，致使感覺傳遞功能產生改變，行動變得緩慢。老化的影響，在骨骼方面，老人常表示自己容易腰痠背痛，肌肉、骨骼的力量不足以支撐整日的身體活動量；脊椎因為老化與廢用，吸震力、彈性、穩定性等都會降低，也因此較容易受傷，無論是缺乏運動者或過度運動者都會產生退化性症狀；加上因身體疼痛、姿勢改變而影響生活品質，會有骨質流失造成骨頭中空疏鬆的「骨質疏鬆症」。視力方面，年齡增長會造成器質老化與病變，如水晶體老化、黃斑部退化；眼壓過高引起的視神經病變，內科疾病引起的血管病變而引發視網膜的症狀。聽力方面，老年人外耳道增生毛髮，較不易自行清理耳垢，故聽力往往會降低，聽力的失落通常從辨識高頻率音調能力消失開始，對環境噪音忍受力下降。老化還會使循環系統、呼吸系統功能減弱，使老年人飽受無法喘息和正常呼吸的狀況，以及無法好好入睡的困擾。老年人常被診斷出營養不良的問題，因為牙齒、食道、胃及腸的肉質，蠕動與收縮能力日減，消化食物所需時間較長；味蕾退化造成食而無味，影響飲食樂趣及營養吸收。老年人記憶力衰退因而容易忘東忘西，對其日常獨處易造成潛藏的危險性。老人疾病中所謂「老人癡呆症」有記憶力耗損的問題，且患者在言語、理解、學習、記憶、計算和判斷力方面都受到影響。

整體來說，雖然中年發生外觀變化，生理系統行使效能也降低，但不至於影響適應生活的能力，此時期體質與身體的保養會有顯著的影響，也需要針對自己外觀與身體生理的變化做心理上的調適。生理老化帶來的不適會影響心理適應，引起性格改變，對子女或照料者造成極大的困擾；感覺系統退化、平衡感減弱、觸覺敏感度減弱、聽覺退化，也都容易造成運動時的危險，容易失去信心和安全感而焦慮不安，其影響往往心理

方面大於生理，當然也就不願意冒險於新的情境嘗試新的事物。近年，有所謂「樂齡族」之稱，指退休後到老年能積極理解身體老化即將面臨的身體與心理上變化，享受年齡增長後生活樂趣的一個族群。

認知發展

認知（cognition）是人的心智活動，即認識事物的歷程，有知覺、記憶、想像、辨認、思考、推理、判斷、創造等複雜的心理活動，簡單地說，是人獲得知識的歷程。

瑞士的心理學家**皮亞傑**的認知發展論是公認最具影響力的人類發展系統理論。以下解釋皮亞傑理論中重要的基礎概念。

> 尚‧皮亞傑（Jean Piaget, 1896-1980），瑞士心理學者，提出認知發展理論，二十世紀最具影響力的心理學家之一。

1.結構

人類具有天賦的認知結構，當你告訴幼兒這是什麼，他就能夠知道，不必具有刻意指導的學習過程，這就是**基模**（schema），指的是智力的內容。換句話說，基模是一種圖示，認識周圍世界的基本能力，如果告訴孩子這是三角形，他就能學起來這是三角形。

適應（adaptation）有兩種情況：一是**同化**（assimilation），指運用既有基模，將知道的事物納入結構，也就是用舊的知識去理解新的知識。例如：當小孩已經知道什麼是三角形，不管是塑膠製成的玩具有著三角形形狀，或御飯糰是三角形的形狀，都能同化知道是三角形的東西。二是**調適**（accommodation），指因應環境要求，自動將不能直接同化的新知識調整既有基模以適應新的知識。例如：小孩認識了「水」，但要理解

什麼是「湖」，什麼是「海」，這兩者都是「很多水」，則需要藉此改變認知以適應環境。

2.發展階段

「認知發展論」是皮亞傑對人類智能發展的研究貢獻，他以對自己孩子在自然情境下的細密觀察與記錄，歸結出兒童認知發展的理論。兒童的認知發展（cognitive development）分為四期，分述如下：

第一期**感覺動作期**（sensory-motor period）：指自出生至2週歲，嬰幼兒靠著身體的動作探索世界，藉由動作獲得感覺的時期。嬰幼兒從被動的反應發展到積極有意識的反應，從不見即不存在到物體恆存（object permanence）概念；也就是說，嬰兒會從看不到了就以為沒了，發展到知道有這個東西、「東西呢？怎麼沒看到了」這種「東西應該不會消失不見」的有記憶的過程。此外，此時期的嬰幼兒有模仿行為，能發現達到目的之手段。

第二期**準備運思期**（preoperational period）：也稱前運思期、運思預備期，指約從2至7歲的幼兒階段，準備開始運作思考的階段。此時期幼兒是以直覺來瞭解世界，例如孩子們看到東西砸在桌上會說：「桌子會痛痛！」認為萬物皆有生命；但往往「一知半解」，只知其一而不知其二。此時期幼兒開始運用語言、圖形或符號代表他們經驗的事物，總是認為別人跟自己一樣，有以「我」為中心的**自我中心**（egocentrism）的傾向。此階段的幼兒通常以直覺來認識外在事物，而不以客觀的邏輯進行推理。重大的發展是符號功能（symbolic function），能夠瞭解象徵作用（symbolic

自我中心在日常用語有不願別人的意思，此指對小孩而言，兄弟姊妹或寵物、樹木、風等各式各樣的事物，和自己一樣會思考、生氣或說話。隨著成長，意識到他人，理解自己並非世界的中心，會出現「去中心化」的改變。

functioning），可以玩虛構遊戲（make-believe play），如把玩具盤上的紙團當作水餃，和家人玩扮家家酒。不過，此時期幼兒只會做單向思考，因此缺乏可逆性（reversibility）概念。

第三期**具體運思期**（concrete operation period）：約從7至11歲，兒童已能以具體的經驗或以具體物做邏輯思考的階段，例如進行二位數加法的運算，必須借助數花片來輔助。此時期的兒童有可逆性概念，知道A大於B，所以B比A小；知道有出席25人，5人沒到，便知總人數有30人。這個年齡階段的孩子也有邏輯分類（classification）概念，如請孩子將玩偶放到一個箱子，玩具汽車放到另一個箱子都能做得很好。當黏土形塑的美勞作品被捏成另一種樣子時也能理解黏土的質量並沒有改變，對已認識的物體就算其質與量改變了，能理解實質上是不變的這種保留守恆（conservation）概念。

第四期**形式運思期**（formal operation period）：約從11至15歲兒童思考能力漸趨成熟，能運用概念的、抽象的、純屬形式邏輯的方式去推理的階段。兒童能利用原理解決問題，能運用抽象符號從事內省的思考活動，能做假設、演繹的思維。

根據皮亞傑的觀點，幼兒的學習是依照實物→圖像→符號的順序。具體運思期發展成熟，所擁有的觀念是序列化、**去集中化**、守恆、分類。形式運思期發展成熟，所擁有的觀念是假設演繹推理、命題推理、組合推理、組織、順應及平衡。從嬰兒期簡單的行為基模，進展至青年期的正式邏輯運作。

> **去集中化**指兒童的認知發展不會再只憑知覺所見的事實做判斷。例如：將紅色玩具汽車放在綠色透明膠片下乍看之下是黑色，擁有「去集中化」觀念的兒童，便不會以所看到的黑色認定汽車是黑色的。

休閒心理學

🏝 社會發展

　　人類仰賴社會結構而生存，就現實生活面而言，也幾乎無法離群索居；心理學探討人類行為與心理歷程，所以社會是心理學研究重要的場域，人類如何適應社會並從社會中學習，也是心理學重要的課題。

1.艾瑞克遜的心理社會發展論

愛利克・艾瑞克遜（Erik Erikson, 1902-1994），德裔美籍發展心理學家、心理分析學者，以心理社會發展理論著稱。

　　1963年，**艾瑞克遜**從社會適應的觀點來探討人格發展的歷程，將整個一生（whole life）人格發展分為八個時期，人類有次序的成長方式會經歷這八個階段。人在每個階段由於成長的需求，與社會環境互動時會希望從人際之中獲得滿足，但另一方面又受到社會的要求與限制，形成心理適應的困難，稱為**發展危機**（developmental crisis），個體自我發展學習主要就是要克服每個時期的發展危機。

　　這八個時期對應的年齡與發展危機分別是：第一期為0至1歲，發展危機是**信任對不信任**（trust vs. mistrust），此時期的嬰兒如果發展得好，對人會有信任感，若發展不好則會對人感到焦慮不安，因此倘若嬰兒的照顧者非常情緒化，有時十分熱情，有時又十分冷漠，就會造成嬰兒對人信任的發展任務難以達成；第二期為1至3歲，發展危機是**自主獨立對羞怯懷疑**（autonomy vs. shame and doubt），此時期的嬰幼兒若發展適應良好，將能自我控制且有自信，若發展適應不佳則沒有信心且過度害羞；第三期為3至6歲，發展危機是**主動對內疚罪惡**（initiative vs. guilt），此時期的幼兒可能自動自發且進取，或者畏懼退縮且欠缺自我價值；第四期為6至11

歲，發展危機是**勤奮對自卑**（industry vs. inferiority），此時期是正值學齡努力的階段，適應良好者認真用功，適應不好者便會感到自卑；第五期為青年期，發展危機是**自我統合對角色混亂**（identity vs. role confusion），國中生階段最可能產生的危機就是自我角色混亂，而青年期是面臨就業的時期，適應良好者會追尋自己應該努力的方向，但適應不良者可能過度徬徨迷失方向；第六期是壯年期，像是30幾歲的成年人，其發展危機是**親密對孤獨**（intimacy vs. isolation），此期適應良好者享受親密的感情生活且事業有成，但適應不良者會感到孤獨，排拒與人相處；第七期是中年期，發展危機是**愛心關懷對頹廢遲滯**（generative vs. stagnation），中年期發展良好者總是能樂意栽培後進，愛護自己的家庭，發展不佳者則恣意放縱不顧未來；最後的第八期是老年期，發展危機是**完美感對沮喪絕望**（integrity vs. despair），人生到了最後若是順利則安享天年，反之就悔恨舊事，沮喪而絕望。

　　艾瑞克遜心理社會發展論強調個體發展一步一步來的階段性與系統性。人的發展本非一蹴可幾，是前一個時期成熟後才會引導下一個時期，而且對於每一個發展所面臨的危機必須維持兩端對立觀念的平衡，人要在生命中挑戰接受理解每一個階段的危機，理解它、接受它，才能瞭解解決問題的方法與智慧。

2.班杜拉的社會學習理論

　　社會學習理論（social learning theory）由**班杜拉**提出，即**觀察學習**（observational learning）。在社會情境中，個體只憑觀察別人的行為及其行為後果，不必自己表現出行為反應，便能學習到

> 亞伯特‧班杜拉（Albert Bandura, 1925-），加拿大心理學家，以提倡自我效能（self-efficacy）及社會學習論著稱。

別人行為的學習歷程，即觀察者能模仿（imitate）別人的行為。對兒童而

休閒心理學

言，父母、教師、同儕、媒體人物、運動明星等都是可以模仿的模範人物。由於每一個人的認知不同，即使觀察的情境相同，表現的反應也不一樣。

單單環境因素不能決定人的學習行為，個人對環境中人事物的認識與看法是學習的重要因素。學習是經由觀察與模仿別人的行為而達成，像是幼兒會模仿教養他的成人，而青少年會受媒體的影響，模仿藝人或公眾人物來學習如何處理及應付自己所面對的心理問題，此學習理論運用在社會心理學能解釋更多的現象。

3

心理學觀點

■ 精神分析學派：源起／理論重點
■ 行為學派：源起／理論重點
■ 人本學派：源起／理論重點
■ 完形心理學派：源起／理論重點
■ 認知學派：源起／理論重點

休閒 心理學

　　「心理學」是一個普通的詞彙，但它到底是什麼？心理學進入科學領域後，學者們如何看待人的心理歷程、人的表現行為。本章介紹數個著名的心理學學派，對它們的發展源起與理論方向加以說明。這些學派理論，凡學過心理學者，一定會接觸到，包括精神分析、行為分析、人本主義、完形心理學與認知學派，它們代表了近世心理學建立的歷程，而其觀點是學習心理學者應該必備的基礎知識。

精神分析學派

1.源起

　　心理學領域中一極為知名的學派稱之為精神分析學派（psychoanalysis）。它於十九世紀末起源於歐洲，被公認為心理學的第二勢力。

　　許多人雖沒有研讀過心理學，卻都聽過**佛洛伊德**這號人物，奧國精神病醫生，是創立此派的代表人物。由於其理論主張精神分析，性主導一切，透過個案的研究，將主題置於潛意識上，以瞭解人性、治療精神疾病為研究的目的，故稱為心理學的精神分析學派。此學派的理論建立，是根據精神病患診斷治療的臨床經驗，而非來自對一般人行為的觀察或實驗，也被稱為心理分析論、心理動力模式。

　　除了佛洛伊德，**榮格**也是此派的代表性人物。榮格提出人類擁有數千年來祖先遺傳下來

西格蒙德‧佛洛伊德（Sigmund Freud, 1856 -1939），奧地利心理學家、精神分析學家、哲學家。精神分析學創始人，提出潛意識、自我、本我、超我、心理防衛機制等概念，其學說在臨床心理學發展史上有重要意義。

卡爾‧榮格（Carl Jung，1875-1961），瑞士心理學家、精神科醫師。

的共同傾向，被稱為**集體潛意識**（collective unconsciousness），反映人類在歷史進化過程中集體的生活經歷，累積起來遺傳因素，不分地域與文化，共同象徵人類記憶的**原型**（archetype）論。

　　知名的心理學家榮格與**阿德勒**兩位都曾經追隨佛洛伊德，但後來各自發展出自己的理論。阿德勒反對將性衝動為慾力主導一切，也不認為潛意識主導了人類一切的自主，這等於是脫離佛洛伊德學說，阿德勒可以說是第一位從精神分析學派脫離的人物。

> **阿爾弗雷德‧阿德勒**（Alfred Adler, 1870-1937），奧地利維也納出身的精神科醫生、心理學者、社會理論家，是人本主義心理學的先驅。近年出現不少有關阿德勒學說解讀的出版物，使阿德勒學說成為普遍為人所知的大眾心理學，被公認為顯學。

2.理論重點

　　精神分析學派的理論重點，認為人類發展，包括行為與人格，受遺傳與早期生活經驗所影響，人的行為受潛意識，即內在動力所影響，潛意識性慾望之獲得滿足與否，是人格發展健全與否的根源，可藉由心理分析的歷程，改變患者的人格。從電影情節的畫面常可看到進行精神分析時會讓患者躺在長椅上好讓他們放鬆，使情感能自由表達，以心理分析作為治療精神方面困擾的方法。

　　精神分析學派理論認為人類的基本本能有二，即生之本能與死之本能；性是人生之本能，能使生命成長與發揚；攻擊行為是死之本能，它導致自我的破壞與死亡。人性是惡的，暴力是表達原始的性和衝動慾望的自然方法，行為的目的在消除緊張與衝突。

　　此學派將人格結構分為本我、自我和超我三部分（詳見第4章「人格與情緒」一節），人之行為主要源於本我的慾望，在超我的監督之下，自我執行對現實環境的適應，主張每一個人為了適應內心之掙扎或降低挫折感，均有一套心理防衛的方法，稱之為防衛機轉（詳見第9章「自我防

衛」一節）。

十九世紀研究心理多少受到哲學與宗教的影響，以眼觀記錄來看待可信度。由於自我不能親眼看到，潛意識被視為思想，再加上採用古典神話**伊底帕斯**故事以解釋理論，多少充斥著學問難以理解的神祕感，是精神分析學派成名且受到歡迎的原因之一。到了後來受到部分人士反駁，但精神層面的心理探索與不可知的潛意識操控之神祕感，仍讓精神分析學派對文學、哲學、犯罪學、精神醫學等領域起了很大的效應。

> 希臘神話**伊底帕斯**王子無意弒父而娶母的故事。精神分析學派佛洛伊德提出戀母情結，稱之為伊底帕斯情結，也譯為俄狄浦斯情節，其名稱便是取自古典希臘神話。

行為學派

1.源起

佛洛伊德對人類心理的理解，為心理學帶來一個新的里程。因此可以說，佛洛伊德對心理學最大的貢獻，在於後來的心理學皆以其理論為基礎，以對照或反駁的說法成為論理根據。行為學派即是對佛洛伊德精神分析持反駁態度的學派之一，提出與精神分析學派不同的觀點。

> **經驗主義**是哲學的學派之一，著重理論應建立於對事物的觀察、實驗的驗證、邏輯的推理，不以直覺與迷信斷言。

> **約翰‧華生**（John Broadus Watson, 1878-1958），美國心理學家，創立心理行為主義學派，主張人類行為性格是經由後天學習而來。

行為學派（behaviorism）是二十世紀初源於美國的心理學流派，由哲學的**經驗主義**演變為心理學的行為學派，由**華生**為代表，被稱為是「心理學的第一勢力」，又稱行為論、行為

主義、行為模式。

　　此派觀點認為，心理學不應該是研究意識的學問，而是研究行為本身的學問，因為意識是看不見的，不適合當作科學的研究對象，所以重視**刺激—反應理論**（stimulus-response theory，又稱S-R theory），重視行為本身產生的結果與改變。

　　很多人聽過「**巴普洛夫的狗**」的實驗，就是狗看到食物會流口水，每當食物端上時配合響鈴聲，不久，只要鈴聲響起，狗也會開始流口水，知道食物即將端上。事實上，實驗中出現的學習情形，類似的現象也出現在人的身上，華生做過類似的實驗，將白色玩偶放在孩子面前，同時也伴隨發出刺耳的聲音，這樣的連結讓孩子日後只看到白色的玩偶就會開始不安哭鬧害怕。這樣的現象可以瞭解到如果某人對某事感到恐慌，表示此人可能曾經有這樣的經驗，所以如果重新學習刺激與反應的連結方式，就可以改變這樣的情況。行為學派是以這種積極推論與有效改善的方式受到歡迎。

小艾伯特實驗

　　1920年，行為學派心理學家華生與其友人，對年僅9個月大的艾伯特進行基礎情感測試的實驗。小艾伯特對白鼠、兔子、狗等並不感到害怕；當艾伯特11個月大時再次進行了實驗，不害怕白鼠的小艾伯特在其觸摸白鼠時，華生與其友人製造刺耳的鐵棒敲擊聲，小艾伯特聽到巨響後驚嚇而哭，表情顯露恐懼。這樣重複數次相同測試之後，白鼠再出現在小艾伯特面前，即便沒有聲響，小艾伯特仍對處在有白鼠出現的環境而感到害怕。

2.理論重點

　　行為學派的理論認為行為由環境的情境所決定，由刺激所引起，行為是可以測量的，心理研究的重點應在於可以觀察、可以測量的外顯行為。故行為學派的研究方法重視實驗與觀察，而不主張檢視自己的精神狀況的**內省法**（introspection），認為藉由對動物或者是兒童的實驗研究所得的結果可以推論到一般人的同類行為。

　　行為學派認為人類行為最主要的決定因素是環境中的條件因素，瞭解某種環境的刺激就可以找出如何控制行為的方法。行為是經由後天學習來的，學習歷程主要是刺激反應的連結（**圖3-1**）。

　　人們常用貼紙、餅乾等獎勵、鼓勵方式來促使增強個體學習，這即是行為學派的方法。例如：老師用糖果獎勵幼兒；或是海洋遊樂區在海豚的表演中，訓練師會不斷地餵魚給海豚吃，使海豚繼續表演，可視為行為學派的做法。

　　行為主義的理論主張所有行為是由遺傳與環境組合所決定，因此依照行為學派的觀點，似機械般決定論的立場，由科學方法來研究人類行為，成為行為主義受到爭議之處。因為若從這樣的觀點看待「人」，人就如同機械，等於將自由意志視為一種錯覺，不依據任何內在的心理狀態，似乎等於不承認有「心」的存在。

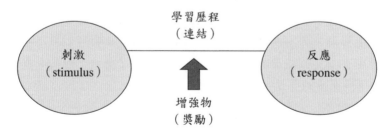

圖3-1　行為學派觀點的學習歷程

人本學派

1.源起

　　人本主義學派（humanistic psychology）是一種相信人性、激勵潛力的心理學派。這個學派源起的背景是二十世紀初，當時精神分析學派及行為主義心理學已在美國非常流行，但由於精神分析學派過分地重視性慾與本能，強調潛意識動機；而行為主義又過於強調刺激─反應理論，和外部環境條件對行為的制約性，這樣的做法顯然傾向否定人類意識的作用，因此有人本主義思想的興起。

　　1950至1960年代，由美國心理學家**馬斯洛**為代表，心理學界又將其稱為「馬斯洛心理學」。此派並非從病理的角度，而是從一般人、健康人的角度來觀察人的內心世界。原本認同精神分析學派的阿德勒，在其爾後的理論中強調了追求人性自主與卓越，而被稱為「人本主義之父」。

> **亞伯拉罕・馬斯洛**（Abraham Maslow, 1908-1970），美國心理學家，以需求層次論最為著名。

2.理論重點

　　人本主義的理論重點認為個體具有自由意志，有選擇的自由，也需要為選擇的結果負責，即個體主觀的經驗應該被尊重。也就是說，人本主義學派強調個人的**尊嚴**和**價值**，人類行為的基本動力是成長和自我指引，相信人是向善的，能夠朝向自我成長的方向，自我選擇朝自我實現的目標邁進，最後完成自我實現。

　　人本主義以人為本，主張人有被愛與自我實現的需求，心理學應該

要關心人的價值與尊嚴，直接研究對人類進步有意義的問題，而不要貶低人心。

完形心理學派

1.源起

完形心理學派（Gestalt psychology）強調環境整體對人的影響。所謂「完形」（Gestalt），在德文中指「型態」或「整體」的意思。你或許曾經有過這樣的經驗，坐在火車上等待火車啟動，不久你覺得火車已經開始行走了，但一會兒後你注意到周遭環境才發現火車並未啟動，而是另一班車已經啟動，這顯示我們必須對應於整體的環境才能理解自己的處境，因為你的知覺並不一定正確。

馬科斯・韋特墨（Max Wertheimer, 1880-1943），心理學家，格式塔心理學創始人之一。

沃爾夫岡・柯勒（Wolfgang Köhler, 1887-1967），心理學家，格式塔心理學創始人之一，著有《格式塔心理學》（*Gestalt Psychology*）一書。

完形心理學派於二十世紀初起源於歐洲，根據歐語音譯，又被稱為格式塔心理學派，是捷克心理學家**韋特墨**、德國學者**柯勒**等人創立。此派強調心理活動既非由幾個元素所構成，而個體行為也非單純由一些機械反應堆積湊成，人心的動向會受到許多因素加乘效果影響，所以要看重整體性。最初此學派是以研究知覺為主，後來才擴及探討學習、思考等複雜行為，是對知覺組織最有貢獻的學派。

2.理論重點

　　我們看到一張圖畫，通常看到的是一個整體的物景，而不是線條和點的集合，如果將事物分解為更細微的觀點，反而不能辨明認知機制的真正現象，這是完形心理運作的重要性。

　　完形心理學派認為，任何經驗或行為本身都是不可分解的，每一個經驗或者活動都有其整體的型態，個體行為不是單純由一些反應湊成的，個人的知覺不是只限於個別的刺激，人類的知覺是有組織作用的，故強調行為的整體性，即行為的產生要考慮到整體的關係。換言之，完形心理學派主張以**部分之和不等於全體**的看法來解釋知覺。

　　完形心理學派對知覺組織最有貢獻。經完整的組織後，對訊息的接收會有更清楚的瞭解。例如，若是將完形的概念運用到教學與學習，必須強調教學過程要使學生獲得整體概念，教師在設計教材時要考量將有關聯的教材組合在一起，做成統整計畫，即為完形學習原則（**圖**3-2）。

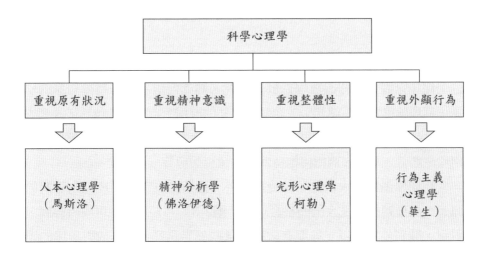

圖3-2　心理學觀點發展

認知學派

1.源起

　　認知心理學是由重視先天有理性功能抽象思考的理性主義教育哲學派演變而成。於1960年代末興起，以研究人類如何獲得與使用知識，稱為認知學派（cognitive psychology），有時被稱為訊息處理心理學，其觀點較關心智力的成長與改變，特別是不同的個體之間是否有著共同的發展特徵。

　　電腦科技的崛起，是認知心理學得以發展的背景因素。把人看成一個複雜的資訊處理系統，人心則是藉由大腦這部電腦操作的軟體，以訊息輸入與輸出的概念，釐清傳達、記憶、資訊處理的過程，企圖將心理過程與其作用以眼睛看得見的形式進行模式化。因此，認知學派是一種理解與詮釋人類學習與行為反應間關聯的解釋方式。

2.理論重點

　　簡單來說，認知心理學派就是研究人類如何處理訊息獲得知識的學派，其理論重點是「認知」。認知是求知的歷程，這些歷程包括了人們如何注意到訊息、人們如何思考、人類為何能有記憶的機制、如何推理、如何產生語言，甚至人們如何抱持期望、擁有想像等。

　　認知學派認為人們除了接受刺激外，還將此刺激轉換成能夠瞭解的訊息，此種轉換即是大腦的整合功能（圖3-3）。人或動物可同時聽到、看到、聞到外在環境，並能有效處理這些外界訊息，整合成對環境的認知，但人類複雜的知識無法用S-R（刺激與反應）來取得，須透過認知的

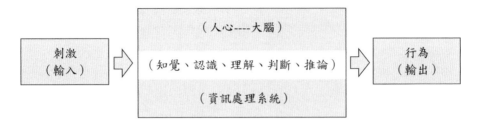

圖3-3　認知過程

歷程才能獲取知識。

　　認知心理學擴大了心理學的研究，將知覺、記憶、思維等認知現象交織在一起，綜合了心理學研究的觀點，是心理學發展重要的變化。

　　心理學由哲學逐漸蛻變為科學時，曾經歷過一段百家爭鳴的歷程，但二十世紀70年代後的心理學，無論哪一派別的觀點皆趨於協調互補，心理學研究者以不同觀點解釋不同事實，不再堅持己見，博採眾議而兼容並蓄。

4

心理學要素

- ■ 人格與情緒：人格的定義與特性／人格發展階段／人格特質論與結構論／情緒機制／性格
- ■ 需求與動機：需求的種類／需求的特性／需求層次論／動機決定因素／動機理論
- ■ 思考與記憶：思考過程／記憶與回憶／遺忘與加強記憶
- ■ 知覺與意識：知覺的特性／影響知覺的因素／意識的性質

任何一門知識都有其構成的基礎、組成的要素。構成心理學的基本要素是研究對象（人）的感覺和感覺複合體，主宰人心的「感覺複合體」是由人格、情緒、需求、動機、思考、記憶、知覺、意識等組成。

心理組成的要素或許還能分得更細，但本章僅就人格情緒、動機需求、思考記憶、知覺意識，針對其基本定義與重要理論加以說明。理解這些心理學要素的理論可以衍生至更寬廣、複雜與值得探索的心理學問題。

人格與情緒

1.人格的定義與特性

人格或稱為性格，英文為personality，其語源persona是指「面具」之意，表示個人外在的、社會性的角色性格。

另一個與性格相近的詞是character，其語源意指「雕塑出來的東西」，描繪個人深層的性格特徵，用於描述特定對象被「雕塑」出來的特性。

心理學領域中的「人格」至今應仍沒有所謂公認的定義，人格、性格、個性的用法是相近的。在中文中，人格，其「格」代表品格、格調，一個人的人格好壞似乎涉及道德層面的描述。而在心理學中，人格代表個人或人們的一般特徵，在對人、對己及一切環境事物的適應，人格是解釋一個人區別於另一個人的特徵。

世界上沒有一個人和另一個人完全一樣，因為人格是由每個人不同的遺傳、環境、成熟、學習等因素交互影響下發展而成，故人格具有**獨特性**；即便是長得很像，每個人的人格所顯露的情緒、態度也不會一樣。

通常說到一個人的人格，所指的是個體身心各方面的特質所綜合而成的人格，所以人格具有**複雜性**；人格並非單指品德的問題，其特質包括動機、情緒、態度、價值觀、自我觀念等，在一般情形下，個人人格上所顯露出的情緒、態度等是不會驟然丕變，輕易地說變就變，人格表現有其穩定的一**致性**。也就是說，人格並非指受到外界環境影響隨時變通的臨時性反應，而是指每碰到類似情境，個體的反應特徵會非常的相似，因此人格是有**持續性**的，這種持續不變的性格，好比是一種組織結構，在不同時空的行為表現能互相協調，保持人格完整，不會自我衝突，有其穩定的一致性，是為人格的**統整性**。

　　人格係在遺傳與環境交互作用下，由逐漸發展的心理特徵所構成。生物性因素會影響人格發展。個人體質、生理特質、智力、部分的精神病患等，在醫學及心理學的研究觀察上，一般均認為與遺傳有關。另外，中國人有句話說「心寬體胖」，表示外在的體型與心理有關；德國精神病理學家**克雷奇默**研究性格和體型有一定的關係；美國心理學家**薛爾頓**曾提出體質論，將人類體型分類，每類各具有不同的人格特質，意指體型與人格形成的特質有關，不過，單純就人體身高、體重、膚色、內分泌腺素、體內生物化學變化等生理因素影響個人人格特性之論點並不受到現今科學的支持。

恩斯特・克雷奇默（Ernst Kretschmer, 1888-1964），德國精神醫學家，研究精神病與體型和性格有一定關係。

威廉・薛爾頓（William Herbert Sheldon, 1898-1977），美國心理學家。研究體型學，認同天生遺傳因素，試圖找出體型與行為、智力、社會階層的關聯性。

　　環境因素也影響人格的發展。嬰幼兒童的早期生活經驗、家庭氣氛、親子關係、父母管教態度、出生序、家庭社經地位等家庭因素，均會影響個人人格特質。特別是當孩子就學後，在校時間非常地長，教師的人格特質、教學態度、校規的處理、學生的學習成就等學校環境因素亦會影響個人的人格特質。除此之外，社會環境與文化背景也影響了人們的

衣、食、住、行等生活方式,而形成人們不同的觀念、思想與行動,這都
是人格的一部分。

　　總之,在心理學中,人格代表個人或人們的一般特徵,在對人、對
己及對一切環境中事務的適應時,人格是一個人有別於另一個人的特徵顯
現,說明了對某種情況的反應是此人持久的模式,這些保持恆定、具有特
徵的思想、情感和行為的模式,可以顯示出此人異於他人之處。

2.人格發展階段

　　佛洛伊德的心理分析論中人格結構可分為五個階段:

　　第一階段指出生至週歲的一段時間,稱為**口腔期**(oral stage)。嬰兒
在出生到週歲左右的期間內,其活動包括吸吮、吞嚥、咀嚼等,大部分以
口腔一帶為主,嬰兒從口腔活動中獲得快感。母親哺乳餵食嬰兒與嬰兒
「自己口慾之滿足」連結,嬰兒對母親產生依戀,此時期嬰兒口腔活動若
得到過多或過少的滿足都會對未來造成影響,形成口腔性格。口腔性格指
行為上顯示貪吃、酗酒、吸菸,未來個性上形成悲觀、依賴、被動、退
縮、仇視等人格特性。因此,嬰兒都有吮指、吸吮奶嘴的成長過程,到底
該不該讓嬰兒吸吮一直是父母的煩惱,通常反對幼兒吮指是基於衛生考
量,但讓嬰兒藉口腔活動來達成滿足感也是為人父母需要注意的。

　　第二階段約從1至3歲左右,幼兒的人格發展由口腔期轉入**肛門期**
(anal stage)。幼兒在1到3歲期間要學習自主大小便,學習過程的順利
與否會影響未來性格,如果幼兒在學習如廁或控制大小便的情況較為順
利,則可以在自在、安全的情況下習得控制的快感;反之,若在此時期
訓練不當,將來可能造成冷酷、潔癖、頑固、吝嗇、暴躁等「肛門性
格」。換句話說,如果父母或照護者在孩子學習大小便如廁時未能好好教
導,可能對孩子的未來造成影響。

　　第三階段約3至6歲的幼兒，認知到有男、有女的男女差異，好奇性
器官，此階段的人格屬於**性器（蕾）期**（phallic stage），在行為上有顯
著的改變，一方面開始獲得父母中同性別的角色行為，另一方面以父母中
之異性者為愛的對象，男童在行為上模仿父親，但卻以其母親為愛戀對
象，是為「戀母情結」（Oedipus complex）；女童在行為上模仿母親，
但卻以其父親為愛戀對象，是為「戀父情結」（Electra complex）。

　　第四階段乃指兒童6歲以後進入青少年的期間。這時期的兒童，其性
的衝動則進入了**潛伏期**（latency stage），由於兒童活動範圍擴大，把對
父母的性衝動轉向對環境中的其他事物產生興趣。

　　第五階段也是人格發展的最後一個階段，是為**生殖期**（genital
stage），大約指在青少年期階段。青少年男女往往將對性的興趣轉向異
性，此時期開始生理發展，已具有了生殖功能，將面對未來與異性結合達
到人類社會繁殖下一代的目的（**表4-1**）。

表4-1　佛洛伊德人格發展階段

階段	發展期	年齡	特徵
第一階段	口腔期	初生至週歲	靠口腔吸吮、咀嚼獲得滿足
第二階段	肛門期	約1至3歲	學習如廁，排泄刺激的滿足
第三階段	性器（蕾）期	約3至6歲幼兒	辨識男女性別與性器官
第四階段	潛伏期	6歲以後兒童	由父母的親愛轉而關心周圍
第五階段	生殖期	青少年階段	對異性產生興趣

3.人格特質論與結構論

　　美國心理學家**奧爾波特**藉由性格特徵的強
弱將人格分為共同特質與個人特質。共同特質
係某一社會文化型態下人們所共同具有的人格

> **奧爾波特**（Gordon Willard
> Allport, 1897-1967），美國心理
> 學家，專注於人格心理研究，被
> 稱為人格心理學奠基。

特質，例如是外向還是內向，理論傾向還是非理論傾向。而個人特質為遺傳與環境形成個人不同的獨有特質，例如喜歡支配別人還是順從別人，有耐心持續性或沒有持續性。某人在別人眼裏是個逞兇好鬥之人，但此人只要朋友有難他就會講義氣幫助朋友，大家其實不知道在某些情境下他其實是常常感到孤獨的人，可見人格特質的顯現有其較為外顯與內隱所含括的特質。奧爾波特將個人特質再分為**首要特質**（cardinal trait）、**中心特質**（central trait）、**次要特質**（secondary trait）三個層次。首要特質是指代表個人最獨特、最明顯的個性特質；中心特質指構成個人獨特個性的幾個彼此有統整性的特質，即在某種程度上發現的特質；次要特質指個人僅僅在某些情境下表現的暫時性性格，這種特質可能要與他非常親密的人才會知道。

佛洛伊德的心理分析論中，將人格結構分為本我、自我與超我三個部分。**本我**（id）是個人與生俱來的一種人格原始基礎，只包括一些本能性的衝動與滿足。看到別人所擁有的東西，自己也很想擁有，這種慾望是本我所驅使，所以本我係受「唯樂原則」（pleasure principle）的支配，其行為動機是追求生物性需要的滿足與避免痛苦。**自我**（ego）屬人格的核心，嬰兒由初始的本我人格，逐漸長大與社會接觸，學習社會化因而能調節外界與本我之間的關係，一方面管制本我的原始衝動，另一方面卻又是協助本我使其需要得以滿足，這就是自我完全受「現實原則」（reality principle）所支配。**超我**（super-ego）是第三個部分，是人格中道德的成分，即「良心」或「良知」的部分，受到「道德原則」（morality principle）或「完美原則」（perfection principle）的支配，主要的任務是決定事物的是非、善惡，從而依據社會的道德標準而有所為或有所不為，其對本我或自我有監督的功能。

人格測驗

　　要怎麼樣瞭解一個人的人格，在心理學測驗最常使用的有自陳與自我觀念量表、自我觀念、情境、投射等測定方式去衡量與鑑定個體的人格特徵。

　　(一)自陳量表的使用是由衡鑑者要求受測者自行報告其內在的傾向、感覺、態度、意見，然後根據內在資料以推斷受測者的人格結構，可以是書面資料的填寫，也可以由訪談記錄蒐集資料。臺灣學生在中學階段學校最常為學生實施基氏人格測驗（Guilford Personality Inventory），這是以問卷形式知名的一種人格測驗，共有120題，完成後資料描述社會性外向、內向、抑鬱性、活動性、自卑感、神經質等要素。此外著名的艾森克五人格模式，也是以人格測驗將測驗者分為人格的內向和外向，以神經質和穩定的區分為憂鬱型（內向神經質）、暴躁型（外向神經質）、冷漠型（內向穩定）、樂天型（外向穩定）四大類型。自我觀念測試也是一種自陳測試，主要瞭解個人對自己的看法；形容詞篩選法，主測者可以先印製一份形容詞表，如友善的、緊張的、羞怯的等形容人格的形容詞，使受試者和自己情形相比較，圈選出來，最後再由主測者分析測驗。

> 基氏指美國心理學家喬伊・基爾福特（Joy Paul Guilford, 1897-1987），以研究人類智力的心理測量學著名（見第7章）。

　　(二)情境測驗日常生活片段相類似的特殊情境，然後將受測者置於此類似的實驗情境，然後觀察受測者的行為反應，以預測個體在類似生活情境中可能表現的情境。例如利用情境讓受測者產生一種情緒上的壓力，然後看受測者對壓力的反應，或著名的「棉花糖實驗」也是一種情境設計以試探孩童反應。

　　(三)投射作用原理設計，每一投射測驗由曖昧不明的刺激所組成，此等刺激因意義含混，受測者可以任意加以解釋，將動機態度情感性

赫曼‧羅夏克（Hermann Rorschach, 1884-1922），瑞士佛洛伊德精神病學家、精神分析師。以藝術教育的背景發展以墨漬衡量個性和無意識部分，或許由於很年輕便過世，論理學說未能有重大影響。

亨利‧莫瑞（Henry Alexander Murray, 1893-1988），美國心理學家，研究人格學與流行文化。

格等內在特徵投射出來。1921年，羅夏克曾發展一個10張內容不同的墨漬圖片，觀察受測者對圖形是整體的還是僅向某特殊部位反應，是對墨漬的形狀還是顏色反應，把墨漬看成什麼樣的物體、動物、還是人形等，受測者與一般人的反應相同還是相異，利用刺激反應投射出一個人的內在部分的投射法性格測驗；1938年，莫瑞創製主題統覺測驗，比較像是看圖說故事的形式，30張圖片內容包括人物、部分景物，但這樣的鑑衡方式缺乏客觀標準，測驗結果不易解釋，效度不易建立，看似簡單但頗為深奧，也因此無法廣受使用。

4.情緒機制

情緒（emotion）就是喜、怒、哀、樂，是一種心理狀態，但與生理有關。情緒是當個體受刺激時所引起的一種身心激動的狀態，是指由某種刺激事件引起的生理激發狀態，當此狀態存在時，人會有主觀感受和外露外顯的表情，會有某種行為伴隨產生，從面部表情與眼神動作可以看得出一個人的情緒。情緒是個體生存的必要功能，人若沒有情緒，無法互相感受彼此的心境與滿意程度。

人天生就有情緒，小嬰兒在出生後4個月，面部表情就可以表現出快樂、厭惡、痛苦、驚奇的樣貌；6個月左右可表現出恐懼；到了3歲左右也就能辨識他人的面部表情。情緒表現的基本方式主要是天生的，行為心理學家華生被稱為最早研究人類先天情緒的心理學學者，第3章「行為學派」一節提到了行為心理學家華生於1920年所作之「小艾伯特實驗」，根據華生的觀點，初生嬰兒就有憤怒、懼怕和親愛三種原始情緒。

　　情緒可以引起愉快或不愉快等情感經驗；人們隨著成長的逐漸分化，情緒的表達由簡單變複雜，經過後天學習，漸漸學到如何表達自己的害怕、恐懼、高興等情緒。

　　有些心理學上的理論探討情緒如何產生，稱為「情緒理論」。十九世紀末，功能主義學者**詹姆士**於1884年提出對情緒歷程的解釋，次年，又有生理學家**郎格**提出類似的情緒理論，兩者都認為刺激引起生理變化，生理變化後再引起情緒經驗。換言之，情緒是生理現象前後的因果關係。此二人的理論被合稱為詹姆士—郎格情緒論，亦簡稱**詹郎二氏情緒說**。

　　美國心理學家**坎農與巴德**於1927至1929年期間提出有別於詹郎二氏的看法，他們認為在情緒狀態下，身體會產生生理變化是肯定的事實，但人無法單以生理變化的知覺就辨別自己產生什麼樣的情緒。例如，人們激動時會血脈賁張、青筋鼓起，而生氣、激動、興奮都是情緒反應，但生理的血脈賁張、青筋鼓起、心跳加速是激動、興奮還是恐懼呢？人又如何單單憑藉著心跳加速就確定自己是在恐懼呢？因此，從激發情緒的事件發生到情緒表達，一部分因情緒是由外在刺激透過神經傳導，特別是腦部發揮作用，刺激的反應經由大腦判斷，產生心理反應，即主觀的情緒經驗；另一部分則傳達到臟器、肌肉產生生理反應。由此可知，情緒是心理和生理同時發生的現象。這個理論稱為坎農—巴德情緒論（Cannon-Bard theory of emotion），或簡稱**坎巴二氏情緒說**。

　　無論詹姆士—郎格情緒論或坎農—巴德情緒論都強調情緒由生理產

威廉・詹姆士（William James, 1842-1910），美國哲學家、心理學家，被稱之為「美國心理學之父」，是第一位在美國開設心理學課程的教育家。

卡爾・郎格（Carl Georg Lange, 1834-1900），丹麥醫生，在精神病學和心理學領域有貢獻。提出《論情緒：心理生理學研究》（On Emotions: A Psychological Study），提出情緒是從刺激的生理反應中發展出來的論點。

坎農與巴德。沃爾特・布拉福德・坎農（Walter Bradford Cannon, 1871-1945），生理學家。飛利浦・巴德（Philip Bard, 1898-1977）是坎農的博士學生。

生，稱之為**情緒生理論**（physiological theory of emotion）。

然而，認知心理學論調崛起時，美國心理學家**沙克特**與**辛格**於1962年提出**情緒認知論**（cognitive theory of emotion），說明情緒的產生除有生理變化外，還包含了個人認知的因素。當某人解釋自己的情緒，若只有描述自己臉紅、心跳等生理的變化，其實別人是無法感受到其真正的情緒的；唯有瞭解當時的情境，才能真正理解那個人情緒的意義。例如，遇上大地震某人感到很害怕，且因驚嚇而心跳速度

斯坦利‧沙克特（Stanley Schachter, 1922-1997），美國社會心理學家，也研究肥胖、出生序、吸菸的主題。

杰羅姆‧辛格（Jerome Everett Singer, 1934-2010），心理學教授，主要研究壓力和心理生理影響。

加快是生理上的反應，但他到底有多害怕，旁人可能無法領悟。換句話說，情緒認知論主張情緒的形成包括刺激事件引起生理反應，以及個人對生理反應的認知解釋，情緒的產生是個人的認知。此二人的理論被稱為沙克特—辛格情緒論（Schachter-Singer theory of emotion），簡稱**沙辛二氏論**（Schachter-Singer theory），亦有譯為「斯辛二氏論」；也因為說明了情緒產生包含生理反應與認知兩者，故亦稱為**情緒二因論**（two-factor theory of emotion）（**圖4-1**）。

總而言之，情緒產生的認知歷程有如何評價與分類等，其過程是將生理狀況活化為警覺狀態；情緒導致行為出現。也就是說，情緒組成成分通常被認為包含有生理喚起（physical arousal）、感覺情感表情（feeling or expression）、認知評估（cognitive appraisal）及行為反應（behavioral reaction）等四種成分。描述人格會以經常情緒的狀態表徵描述，例如，此人「脾氣暴躁，經常發脾氣，難以相處」，愛發脾氣就是生氣的情緒。

在心理學的觀點中，每一個發展階段，心理狀態的滿足能培養穩定的氣質，人們透過環境、教育、個人領悟與感受，學會適當情緒表達的方

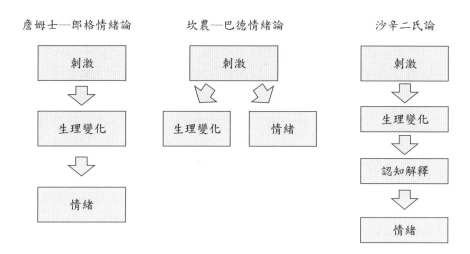

圖4-1　情緒理論（略圖）

式，能透過修身養性形塑人格。

5.性格

　　性格（character）指在社會定義下，個人對外在的態度，由行為反映出來。性格的結構包含了情緒的特徵。氣質（temperament）是個性的心理特徵，類似我們常說的「脾氣」。情緒反應的快慢為氣質，形成個人獨特的特性。

　　榮格認為，人類經驗包含存在於人腦中、祖先一代一代傳承下來的遺傳痕跡，即「集體潛意識」，是由原始心像（primordial images），即來自祖先乃至人類思想型式的記憶軌跡所組成。這些心像是歷經無數代共同體驗的記錄，是一些先天傾向或潛在的可能性，榮格將這集體潛意識的內容稱為「原型」。

　　榮格將人格分為內向（introversion）與外向（extraversion）兩種型態

傾向，因此我們常聽到描述某人性格時會說某人個性內向文靜，某人外向活潑。一般來說，內向型者在性格上喜愛沉靜，易羞怯，處事能力勝於處人能力；而外向型者在性格上好活動，喜社交，處人能力勝於處事能力。基本上，內向型主觀意識較強，對外在客觀之事不在意；外向者則較客觀，對外在之事較為在意。由於性格僅以內向與外向區分標準過於廣闊，故再對兩種傾向，根據基本機能分為思維、感覺、情感、直覺四類，因此就有八種人格的類型，包括思維內向型、思維外向型、感覺內向型、感覺外向型、情感內向型、情感外向型、直覺內向型、直覺外向型（**表4-2**）。不過，這些大致分類多少都有些**模稜兩可**。

模稜兩可的描述。人類發明了很多解釋人格的方式，像是星座、血型、八字、紫微斗數、生肖性格。但人格是很複雜的，會受到教育、環境、社會文化影響，受到經歷、個人修練所調整，所以無論如何，難以對人格類型下定論。人格傾向解釋以模稜兩可描述，認為準確符合，稱之為巴南效應。

表4-2　榮格的心理類型

	內向的	外向的
思維	建立理念 重視主觀	重視客觀事實
情感	內省 感情受內在主觀所支配	順應情感 能配合周圍狀況
感覺	遠離外部客觀世界	感覺具體享受的喜悅 對流行感興趣、享樂
直覺	內心世界幻想	注重客觀事實可能性 熱中追求可能

需求與動機

1.需求的種類

　　需求（need）是「想要」的心理狀態，個人的生理或心理上覺得少了什麼的匱乏感，對本身內在環境或外在環境的客觀需要而產生的一種內心狀態。有了欠缺、想要，才會想去追求、去做，所以需求是產生行為的原始動機。也就是說，有了需求，就會產生活動的積極性而有基本動力。人類社會之所以能夠進步，從學習、工作到創造發明等所有的活動都是在「需求」推動下進行的。

　　生物性需求（biological needs）是保存和維持有機體生命和延續種族所必需的，例如對食物、飲水、天冷穿衣禦寒、避痛、想動、休息、睡眠等的需求，是人類所共同需要的。動物也有生物性需求，如果在相當長的時間無法獲得滿足就會死亡。人類為了維持種族的延續和繁衍，性需求是基本需求之一。性需求其引起的因素有生理因素也有社會文化因素，動物種系的進化層次愈高，對性需求與控制就愈有重要的作用。

　　社會性需求（social needs）是與人的社會生活相聯繫的一些需求，包括學習、工作、婚戀、權力、養育、職業等所獲得的**成就需求**（achievement needs）。其中，「就業」是個體進入成年以後一項重要的需求；人在成年後要有社會地位且享有成人的各種權利和義務才能受到成人社會的認可和尊重，人們大多需要獲得勞動報酬或經濟收入以實踐自己的理想與志向，理解自己的人生價值，獲得自己的職業是成為進入成年期要完成的人生大事之一。**溝通需求**（communicate needs）也是社會性需求重要的一部分。生活在社會上，溝通是人們相互聯繫的重要形式，交友、家人團聚、參加各種社團活動，都可以使個人的溝通需求得到滿

足。一個人如果長時間被隔離、被剝奪了與外界溝通的需求，會產生恐懼感和憂慮感，所以滿足溝通需求，不但對身心具有保健的作用，也能透過與他人溝通產生情感交流，獲得知識經驗，與他人進行合作與競爭活動的交流也可學得知識技能、發展思考。

成就需求乃個人想得到自己認為重要或有價值的事；溝通需求是想要與他人交流思想感情與溝通訊息。這兩種社會性需求是經由後天學得的，根源於人類不同的社會生活、社會歷史發展、經濟和社會制度、民族的風俗習慣和不同的行為方式。當個人認識到這些社會要求的必要性時，就可能轉化為個人的社會性需求。

2.需求的特性

需求是對一定事物的要求或追求，覺得自己少了什麼，追求一定類別的對象與要求，因而有**對象性**。例如，當自己面對需要解決的問題時，感到缺乏知識或技能，就會產生一股想要學習的需要，此時，需求的對象可能是書本、知識搜尋系統，協助你找到知識；需求的對象也可能是教你的老師或圖書館、補習班等學習的場所，或是所參與的學習活動。

當人產生需求時會因欠缺感而感到不安；在力求獲取滿足而未得到滿足的過程中，常會體現一種特有的緊張感或無法實現的苦惱感，這就是需求的**緊張性**。例如，人在渴望求職應徵工作時會感到焦慮、煩躁等都是緊張感的表現。

需求的出現，會成為一種支配行為去尋求滿足的力量，推動人從事各種活動，這是一種因缺乏而有感且想去補充的**驅動性**；特別是需求愈強烈，愈感迫切，所引起的活動趨動性就愈強烈。「需求」推動人去從事某種活動，在活動中，需求不斷地得到滿足，同時又不斷地產生新的需求，從而使人持續向前發展。

　　已經產生的需求一般不會立刻消失，它作為一種內在力量是斷斷續續的，有一種有時感到需要，有時不會感覺需要的「起伏性」。例如，人餓了就會尋找食物來充饑，一旦吃飽喝足，食慾便減弱，再次餓時又會產生覓食的需求。每個人對於自己處於現實生活中，什麼需求是重要的，什麼是不重要的，是一種主觀的狀態。當想要得到某種東西，缺少了就會感到心慌，會驅動自己產生動力去獲得滿足，當需求滿足之後就不再覺得那麼需要，等到有需求時又會特別想要。

3.需求層次論

　　人本主義理論的動機觀點注重人身自由、選擇、自我決定以及滿足需求。美國人本主義心理學家馬斯洛於1954年提出需求層次論（hierarchical theory of needs）。此理論認為人的需求可以分為五個層次，是一個由低而高逐級形成和實現的過程，依其強弱和先後出現的次序是：

1. **生理需求**（physiological need）是人類個體最基本的需求，它是維持個體生存的需求，諸如對食物、水、空氣、性、排泄和休息等需求就是生理需求。

2. 人們在吃飽、喝足的生理需求滿足後，個體還有感到安全的**安全需求**（safety need），包括對於所處環境的安全、秩序、受保護，免於威脅、免於焦躁和混亂的折磨等的需求。

3. 人們還渴望有**愛與歸屬的需求**（love and belongingness need），能被別人接納、愛護、關注、欣賞、鼓勵、支援等，需求朋友、愛人或孩子，渴望在團隊與同儕、同事間存有歸屬的深厚關係。

4. **自尊的需求**（esteem need）是每個人都希望自己有一個穩固的地

位，也希望能獲得別人的尊重。當滿足了歸屬與愛的需求，人們就會產生對自尊的關注，希望自己有實力、能勝任自己該做的事；如果不能受到尊重便會受挫或產生自卑感與無能感。

5.**自我實現的需求**（self-actualization need）是促使自己的潛能得以實現的趨勢，即希望自己最終成為所期望的人物，希望完成與自己能力相稱的一切事情。瞭解並認識現實、有較為實際的人生觀、在情緒及思想表達上較為自然、就事論事、能享受自己的私人生活、擁有獨立自主的性格、對日常生活平凡事物不覺厭煩、在生活中曾有過引起心靈震動的**高峰體驗**（peak experience），皆為自我實現者具有的性格。

馬斯洛所提的自我實現論強調人類需求層次逐步追求滿足，在人的成長過程中，個人的動機願望會引導邁向成功，影響人格發展，因此，馬斯洛的自我實現論也是重要的人格理論之一。

4.動機決定因素

動機（motivation）是發動和維持活動、促使某人讓該活動朝向某一目標的內在動力。動機作為活動的動力，在人的活動中具有重要意義。動機也包含生理性的動機與心理性的動機，生理性的動機包括飢餓、性、睡眠等；心理性的動機則包括成就動機、地位和聲望的權力動機等，這些心理性動機與學習經驗有密切關係。一個具有努力追求精熟的傾向並經常能克服困難的人，表示他的成就動機（achievement motive）較高。

人的活動中，以「動機」作為活動的動力具有重要的意義，而動機的決定因素是興趣、價值觀和抱負水準。

每個人都有較感**興趣**（interest）之事或物，當有好幾種選項可以達到

所想要的目標，那麼通常人們一定會挑選自己感興趣的方式；換言之，若同時有好幾種不同的目標皆可滿足個體的某種需求，則個體在生活過程中所習慣的「興趣嗜好」將會決定個體選擇哪一個目標。

價值觀（values）是人們以自身的需求作為標準，以認識事物之重要性的觀念。價值觀作為一種觀念系統，對人的思想和行為具有一定的導向或調節作用，使之指向特定的目標或帶有一定的傾向。人們的價值觀不僅決定了其對人對事的態度（attitude），也是其行動的決定因素。既然價值觀對人的行為具有導向的作用，故人的一切行為，都是在人的價值觀系統指導之下進行和完成的。價值觀強調生活的方式（lifestyle）與生活的目標（life goals），價值觀的終點就是「理想」，人會為達成自己的理想產生內在動力，個人的嗜好與價值觀決定其行為的方向。

抱負水準（level of aspiration）指心理尚未達成某種目標，而設定欲達成的某種標準，也就是決定要「達到何種程度」。個人設定的抱負水準決定其努力付出要達到的程度。

5.動機理論

心理學家對動機產生的原因及其行為發生的作用等做理論性的解釋，是為動機理論（theory of motivation）。

達爾文的進化論是從生物發展上證明人和動物是個連續的體系，許多人遂把達爾文的生物進化觀點引進心理學，把人的動機還原到一般動物的動機，提出了**本能論**（instinct theory）。例如，心理學家**麥獨孤**就提出本能是一種先天的心理傾向，本能是人類一切行為的推動者。

佛洛伊德認為人有兩大類本能，一為生存本能，如飲食和性等；另一類是死亡本能，如

威廉‧麥獨孤（William McDougall, 1871-1938），二十世紀初心理學家，所寫之教科書對本能及社會心理學發展頗為重要。

殘暴和自殺等。生與死,是愛慾(eros)與自我毀滅(thanatos)這兩種本能。佛洛伊德用本我、自我和超我三個層次來解釋心理的動力關係,也以潛意識領域動機,從強調本能轉移到注意社會因素的影響。

> 克拉克‧赫爾(Clark Leonard Hull, 1884–1952),美國心理學家,專長於學習心理學,其立場被稱為新行動主義心理學。

美國心理學家**赫爾**是**驅力論**(drive theory)的主要代表人物,他認為人一旦有需求就會產生驅力,驅力迫使人們活動。有原始性驅力,和生物性需求狀態相伴隨,與生存有密切聯繫;飢、渴、空氣、體溫調節、大小便、睡眠、活動、性、迴避痛苦等都屬於原始性驅力。人還有一種衍生性驅力,只不過衍生性趨力是基於原始趨力發展而來,來自情境或環境中的其他刺激;至於會引起哪種活動或反應要依環境中的對象來決定。

> 弗里茨‧海德(Fritz Heider, 1896-1988),美國格式塔心理學家,歸因理論奠基者。

> 貝爾那‧溫納(Bernard Weiner, 1935-),其中文名字也有翻譯成「韋納」,美國社會心理學家,發展出一種歸因理論形式,解釋學術成功與失敗的情感與動機。

奧地利心理學家**海德**在其1958年出版的《人際關係心理學》中首先提出**歸因理論**(attribution theory);爾後美國社會心理學家**溫納**也提出歸因理論,指個人對歷經經驗結果的原因做出解釋(參照**圖4-2**)。舉例來說,一個參加比賽失敗的人,會解釋失敗的原因,若把失敗的原因歸於準備的策略不對,那麼他對下次參加比賽就可能會改變策略,因此較能維持比較強的動機;但若是把失敗的結果歸因於自己運氣不佳或評審不公找麻煩,甚至是自己沒有此方面的才華才能,那他就不會維持較強的動機再去準備報名下次的比賽,或好好準備下次的比賽了。

需求、動機、驅力、歸因有很微妙密切的關係。需求是一種心理狀態,感到匱乏所以覺得需要;動機是內在動力,似一股要追求的力量;需求會產生驅力,驅使人們活動,動機是驅動行為的內在力量,而歸因的結果會影響動機強弱。

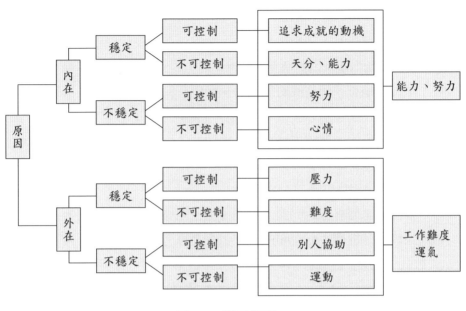

圖4-2　歸因解釋

思考與記憶

　　當人們遇到問題，需要找出良策以解決問題時，必須透過思考的心理活動。記憶是一切學習的基礎，學習的結果端賴記憶的保存。心理學雖以心理命名，但人類思考實際上是靠大腦的運作。

1.思考過程

　　思考（thinking）就是想，是思維，是認識的過程。當日常生活中人們遇到各種各樣的問題與任務，會產生內在的活動，由認知事件引起對客觀事物的本質和規律間接的概括反應，憑記憶與想像來處理抽象的事

物，從而理解其意義，這樣的心理歷程就是思考。

　　思考的種類有下列數種：首先，無固定待解決的問題，思考來自於偶然的意念所引起，由一個意念引出一連串的另一個意念，是為聯想性思考；第二種是有一個待解決的問題，能瞭解問題的所在，並清楚尋求解答，這樣的思考是導向思考；第三種，問題所引起的思考有方向性、有範圍，可能由已知或傳統方式就可獲得問題的解決，這種思考方式是為封閉性思考；也可能無方向性、無範圍，方法上毋須因循傳統，可標新立異，此則為開放性思考。

　　當面對需要思考的問題，人們會從已知條件推導出未知的結論，這樣的過程就是**推理**（reasoning）。也就是思考的時候必須要遵循某種**邏輯**法則，將知道的事實或設定的假設條件作為基礎，藉此推演出有效的結論。由於推理是經過邏輯進行，所以也有邏輯推理（logical reasoning）一詞。

Logic中文譯為「**邏輯**」，原為哲學用語，是理則、論理、推論的意思。古希臘哲人亞里斯多德將邏輯建立成一門正式學科。現今邏輯學廣泛應用於哲學、數學、科學等任何一門學問的研究，包括電腦科學。

　　邏輯推理的方式最常聽到的有兩種：一種是**演繹推理**（deductive reasoning）；一種是**歸納推理**（inductive reasoning）。演繹推理即根據已知事實或假設條件推演出結論（conclusion）的心理歷程。例如，每個人都會有失誤的時候，因為他是人，所以他也會犯錯。演繹推理雖然可以訓練使思維周密，是符合邏輯的思考方式，但偶爾會因誤判而做出錯誤的判斷，便讓推理的結論成為**謬誤**（fallacy）。

　　歸納推理即觀察多項事例所得的經驗性判斷，以經驗判斷為基礎歸結出概括性的結論，再以此結論作為解釋或預測類似事件的思考歷程。例如，某選手在運動場上跑得快，又能擲標槍、擲鉛球，速度、體力、運動技巧和耐力都好，歸納出此選手適合全能運動。

　　面對問題情境，有時不能解決，乃因心理作用所致。例如，對於

某些解決問題的方式無法變通，一直認為用某種做法才是對的，這樣
的心向作用（mental set）會影響問題解決；此外，對某些工具的功能
無法變通，只固著認定其功能的特定用法，稱為**功能固著**（functional
fixedness）。事實上此兩者皆表示不能變通，而採取習慣性作為，以導致
習慣僵化（habitual rigidity）。

　　心向作用的心理傾向是長期學習而得的經驗，在解決某問題時，
某個經驗處理方式奏效了，就可能在面對類似問題時不做經驗以外的嘗
試。要突破對某工具認定其固定用途的觀念，確實往往不易突破，致使可
能解決的問題不容易得到答案。因此，經驗與習慣有時對解決新問題沒有
幫助，甚至成為累贅，阻礙了解決問題有效思考的進行。

2.記憶與回憶

　　人若沒有記憶，就無法學習。記憶是學習情境中，刺激的形象或聲
音消失之後，在心理上仍保留著原刺激的訊息，簡單而言，就是回想起過
去發生的事。當然，重新對曾經記住的過往事件產生一種新的解釋，也
是記憶的一部分。記憶是學習的表徵，包含以前看過、聽過、知道的熟悉
感。認知建立在記憶上，人若沒有記憶，不知自己身在何處，不知如何打
開電視，不知周圍的人與自己的關係為何，很難生活過日子。

　　人類記憶可分為**感覺記憶**（sensory memory）、**短期記憶**（short-term
memory）、**長期記憶**（long-term memory）三種類型，代表了訊息處理的
歷程。感覺記憶是外在刺激影響感官，產生瞬間的記憶。1960年代將記憶
比喻成短期記憶和長期記憶的兩個盒子模式，在當時具有說服力。短期記
憶記得的時間很短，一整天都在運轉，是暫時的保管箱；如果加以注意訊
息，進一步處理短暫的記憶，當短期記憶一再複習（rehearsal）就會成為
長期記憶。長期記憶就是**永久記憶**（permanent memory），能長時間保存

資料至數天、數年或終身生。

認知心理學家將電腦科學上的重要術語用於解釋訊息處理的內在心理歷程：

輸入（input）　從接受刺激、訊息，產生感覺記憶開始，至訊息送入長期記憶為止，其間的心理歷程。

輸出（output）　處在記憶中的訊息，藉由反應表現於外在的歷程。

譯碼（coding）　將具體訊息轉化成抽象形式以便於記憶的歷程。

代碼（code）　在譯碼過程中產生，包含形碼（iconic code）、聲碼（echoic code）、義碼（semantic code）。

編碼（encoding）　將實物轉化為代碼的抽象概念，屬於譯碼的歷程。

解碼（decoding）　針對實物刺激做出適當反應的歷程。

儲存（storage）　將編碼輸入的訊息在記憶中保存的心理歷程。

檢索（retrieval）　需要時，將編碼後儲存於記憶中的訊息予以解碼、輸出，經由反應表現出來的歷程。

記憶的重生稱之為回憶（recall），喚起記憶就要靠回憶。既有的記憶必須靠回憶才能得到確認。記憶包括四個部分：首先，**記識**記住所學，是有意識的學習活動。第二部分是**保持**，把學習獲得的經驗保存起來以待回憶。第三部分就是**回憶**，是記憶的重生，如果沒有回憶，則遇事都得重學，費力而無效果。換句話說，記憶的過程包括學習、儲存和回憶。記憶的第四個部分是**辨認**，對於學習過的事物能認識出來，是一種知覺活動；但必須提醒每個人都有記錯事情的時候，在事後製造記憶，記憶在回憶的過程中可能經過相當程度的扭曲。

3.遺忘與加強記憶

　　當記憶消失就叫作遺忘（forgetting），而評估遺忘的指標就是記憶。有時雖然知道，但無法明確回想起來；想說卻說不出來；感覺以前好像經歷過這樣的畫面。記憶本身是一種經驗的延續，若沒有最初的經驗就沒有記憶，最初的經驗是短暫記憶的階段。短暫記憶若未能以某種形式存留在腦海中，就會讓人想不起來。留在腦海中的記憶稱之為記憶痕跡。

　　美國心理學家**喬治・米勒**於1956年發表「神奇的數字7±2」實驗短期記憶的容量。最早和最晚出現的內容被想起的可能性最高，這種現象就是**初始效應**（primary effect）與**新近效應**（recency effect），因為一開始最早的記憶是在腦海中什麼都還沒有的情況下置入的記憶，雖然剛開始是短期記憶，但從開始到最後的過程中，反覆記憶的機會較多，因此就進入了長期記憶；而最後的部分因為還停留在記得住的短期記憶中，所以可以輕易想起。

喬治・米勒（George Armitage Miller, 1920-2012），美國心理學家，認知心理學家。

　　大家都希望自己記憶力很好，特別是在學習方面，如果能記住更多課業上的知識，考試成績就能比較滿意。我們觀察英文程度好的人，比英文程度不好的人，對於新的英文單字的記識容易得多，因為對於英文的熟悉，字根、字尾、語源的理解，能夠幫助記住新的英文單字。學習過音樂的人，記住樂曲旋律的能力較不會音樂者佳，因為組織音符的能力較快。因此，一般而言，增進記憶的原則是具備有效方法的。

　　要加強記憶，首先，對感興趣的事較容易引起注意，選擇感興趣的，或選擇重要的、有意義的部分，都會比較容易記住；然後，要注意並確實瞭解內容的箇中意義才容易增進記憶；尤其心理傾向會影響記憶，有意去記住，事情才容易記得，也就是說，要擁有記得住的信心，才能增進記憶。在方法上，可以試著將事情做分類歸納或圖像聯想，以幫助

記憶，只要重複應用，例如將以前學習過的全部內容或一部分內容再認
（recognition），就能夠熟悉且不容易忘記。學校教師會實施考題測驗，
其目的就是讓學生藉著重複應用以達到記憶。

知覺與意識

1.知覺的特性

　　我們看到一張圖畫，通常看到的是一個整體的景象，不是線條和點
的集合。換言之，如果將事物分解為更細微的觀點，反倒不能辨明認知機
制的真正現象，這是完形心理運作的重要論點。

　　人們認識事與物是靠著我們看到、聽到的這種視覺、味覺、嗅覺、
觸覺、聽覺這些感覺開始的。但有時同樣看到一件事物，我覺得是這
樣、而你卻覺得是另一種樣子，這種要靠經驗和知識來做判斷的心理活
動，在心理學上稱為**知覺**（perception）。也就是說，知覺是根據感覺所
獲得的資料加以組織及整合的心理歷程，是個體選擇、組織並解釋感覺訊
息的過程。知覺的經驗不僅決定於外在的客觀條件，也會受到個體過去的
經驗背景和現在的心理定向、需求的不同，意義上自然產生差異。

　　知覺與感覺的差別在於，透過生理的歷程得到的經驗為感覺，透過
心理歷程得到的經驗為知覺。感覺是刺激在感官接受器上發生的作用，知
覺則依賴感覺訊息而產生。例如，摸到溫熱的水感覺到水溫是溫熱的，這
是一種由觸覺獲得的感覺；而觸碰後得知水溫約略40°C，是因為曾經學
習過比皮膚溫度稍熱的溫度，大約是37°C以上，這種透過學習經驗所做
的判斷便是知覺。因此可以說，知覺雖然要靠感覺，但有了感覺卻未必一
定產生知覺。

　　經由感覺而獲得知覺，須經過一個選擇的過程。從感覺獲得的資料，依個人當時的需要、動機等情況，選取一部分加以整理與解釋。個人憑感覺歷程，可以獲得「此時此地」環境中有關事實的零零碎碎的資料，而知覺過程則是把現實的資料與個人以往的經驗及慾望統合在一起。因此，兩個有相同感覺經驗的人，可能產生全然不同的知覺，這與他們所受過的訓練和所曾有的經驗有關，感覺是客觀的，知覺是主觀的。

　　格式塔心理學派對知覺的整體性進行了研究，而提出知覺整體性，

知覺的種類

　　有關知覺的種類，在國中物理課應該都已學過，以下僅做簡單的複習：

1.空間知覺：能使個體瞭解空間中自己與事物的位置關係，以及對位置、方向、距離等各種構成空間關係要件的正確判斷。
2.時間知覺：指個體對周圍事件的過去、現在、未來、時間、長短、快慢等變化加以認知的心理歷程。獲得時間知覺的線索有外在線索，像是自然界現象，如日出日落、月亮升起，又如時鐘、手錶的計時或電視、廣播電臺的報時；也有內在線索，即身體機制或生理歷程之內在線索，例如生理時鐘或代謝作用，使人們肚子餓的時候可知覺到時間，睏了累了也可以察覺時間。
3.運動知覺：指對環境中所見物體是否移動，以及移動的快慢、方向等所做的認知歷程。
4.錯覺：是感覺訊息中所做的錯誤認知、扭曲事實的知覺經驗，例如視錯覺提醒我們知覺歷程有可能扭曲現實，在地平線上看到的月亮，比起頭頂天空看到的月亮為大，即為錯覺現象。知覺的錯覺現象指出了在建構對世界的看法上，心智扮演了主動的角色。

視覺的現象：後像

後像（afterimage）指刺激消失而感覺暫留的現象。可分為正後像與負後像兩種。

正後像（positive afterimage），其特徵是刺激消失後所遺留的後像與原刺激的色彩或明度相似，我們去看放煙火，因為持續煙火的出現，當煙火停止後往天空一看，天空仍有一片似煙火般的亮光殘影，是正後像。

負後像（negative afterimage），其特徵是後像的明度與原刺激相反，而色彩與原刺激互補，我們一直注視黑與白的八卦圖像，然後再將視線挪到一張白紙上，此時視覺暫留影像會出現在白紙上，且黑白顏色倒置，這是負後像。

其中有幾個組織原則，即知覺特徵。

知覺的**相對性**指對比的特性。一物體的存在，其周圍必有其他的刺激；該物體與其周圍的其他刺激，兩者間的關係，會影響我們對該物體所獲得的知覺經驗，像是紅花配綠葉會顯得顏色更明顯；胖子與瘦子一起出現，讓人覺得胖者益胖，這些都是知覺對比的特性（**圖4-3a**）。

知覺有**選擇性**，人對於無數外在的刺激，往往並非照單全收，而是對於較特殊的，或與自己有關、有興趣的資訊才會加以接受；也就是說，人會選擇某些攸關之事做調整與反應，這就是知覺的選擇性。像是網路訊息特別多，個人只會關注自己有需要或有興趣的訊息。

知覺刺激可能包含空間知覺、時間知覺、運動知覺等部分刺激的組合，必須加以綜合判斷，即知覺的**整體性**。

知覺的**恆常性**指即使在不同距離、方向、照明等複雜的外界情況影響下，使感官所反應至知覺的影像有所改變，我們對於所熟知的某一物體的知覺經驗，會傾向保有其原來的物理特性，不會跟著改變。例如，你

從遠處所看到的船隻，看起來非常小，似乎僅有數公分，但你不會認為那
艘船是如你知覺到的，只有數公分大，而會恆常地知道船隻其實是很大
的。

知覺是有**組織性**的。人們的知覺往往能靈活地組織成一個整體明確
的物體；也就是說，即便看到的東西是凌亂的、不規則的，知覺也會將其
組織成有意義的訊息（**圖4-3b**）。

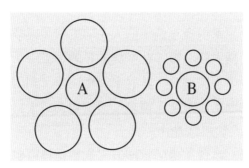

a：即便A圈與B圈大小相同，但對比效果看
　似有差異。

b：零散的碎片也能形成整體意義。

圖4-3　知覺特徵例

此外，完形心理學有幾個法則較為人所知，包含：**接近法則**（principle of proximity）是指相近的事物較易整理歸納為同一類型的傾向；**相似法則**（principle of similarity）是指當出現很多刺激時，同類的事物較容易被視為整體；**閉合法則**（principle of closure）是指封閉的領域內，較容易受有意義的知覺經驗，形成一個有形象意義的整體。

2.影響知覺的因素

影響知覺的主要因素很多，例如個人先前的學習與經驗，對日後形成事物的知覺會發生極大的影響。在受到過多的刺激時，往往只會對部分刺激有反應，並從中獲得經驗，其餘未反應之事，則視而不見、聽而不聞。故影響知覺的因素也跟個人需求、價值觀念、人格、社會暗示有關，這些提示常常擴大其意義價值。

知覺誤差包括個人特質、情境特性等，個體特性會影響個體本身的期望及所運用的**防衛機制**（defense mechanism），這是一種知覺謬誤的判斷，例如選擇性認知（selective perception），指憑自身的興趣、背景、經驗及態度，選擇性地解釋他人或事物。

假設相似（assumed similarity）則指個人常常「假設他人與自己相似」。在外地遇到同鄉，就認為對方的環境、想法和自己一定頗為相近，而多了一份親切感。

刻板印象（stereotyping）指個人對他人的看法，往往基於某種特徵或特性，而將另一人或另一群人予以分級或分類，讓大家共同擁有一種形式化且形同帶有保證的認知，它是一種「以全概偏」的認知誤差，包括性別、種族、地位、身分、宗教團體、肢體障礙等都含有刻板印象的成分，毫無根據，某種程度上是長期累積而來的印象。例如，認為所有的臺灣原住民都很會唱歌、愛跳舞、運動能力佳、愛喝酒等，可能都只是一種

刻板印象。

月暈現象（halo effect）也有稱為暈輪現象、月暈效應，是一種以點代面，僅就一個點就把它推演到所有的部分，是一種「以偏概全」的誤差。例如，某人的親戚很出色，就因此覺得他本人也應該頗為出眾；或是人長得不錯，就覺得學識、家世、個性、才華應該也都很不錯，這就是以偏概全的月暈現象。

對比效果（contrast effect）是受到先前印象中具有同特質的人相互比較而產生。求職或考試面試時，很容易受到先前印象的影響，例如，出身同校、專長相同等同一背景者，面試官會習慣拿來與前一個人做比較。

史助普干擾效應（Stroop effects）是指在實驗中，提供受試者一些用不同顏色墨水所寫的字給予刺激，要求受試者盡快的唸出該字的墨水顏色，若字的意義與墨水的顏色不同，例如，用紅色墨水寫「綠」這個字，則受試者的反應時間會變慢，較無法快速念出紅色，因為

美國心理學家**約翰・史助普**（John Ridley Stroop，1897-1973），亦有翻譯成史楚普，其對認知與注意力的研究持續被引用。

超感知覺（extrasensory perception）

在電影劇情中看到聲稱「特異功能」者，可以猜透或掌握對方的心思，這種不憑眼觀、耳聽等靠感覺器官而獲得知覺經驗的現象，兩人之間不經由任何溝通工具或語言、手勢或表情等，便足以建立溝通管道而能彼此傳達訊息的心電感應過程為「超感知覺」，簡稱ESP。

超感知覺很類似中國話形容對方的心思能夠心領神會的「心有靈犀」、「心電感應」，也就是不憑眼觀也不憑任何工具，即可看到物體的特殊超感知覺能力；也包括當別人意見尚未表達之前即已預知，或事件尚未發生即可預見的能力。

受到「綠」的意義干擾。

綜觀上述，我們可以瞭解到，影響知覺的心理因素事實上非常多，例如知覺防衛，個人如遇到自己所不願意看到或聽到的事物，知覺行為會產生一種防衛的心理傾向，加以歪曲或忽視，學習的結果、經驗、注意、動機、價值觀、人格特質、態度等都會影響知覺的判斷。

3.意識的性質

意識（consciousness）指對自己的存在、自己的行為、自己的感覺、知覺、思考、記憶、情感、慾望等各方面的覺知。

相對於有意識的詞彙就是無意識。**無意識**（unconsciousness）指個人對於其內在或外在環境中的一切變化無所知、無所感的情形。例如：我們看到植物人或深度被麻醉的人，對他說話毫無反應，觸碰他也無法感覺，可以說此人即是處在無意識狀態。

潛意識（the unconscious mind）指潛隱在意識層面之下的感情、慾望、恐懼等複雜經驗，受到意識的控制與壓抑，使人不自覺，被壓抑在內心深處而不自知。潛意識在正常情況下無法轉變為意識，對性格和行為會產生影響，好比「我也不知道我為什麼會這樣」，似有一股潛在力量操縱了行為，卻無法判斷為何會如此。

前意識（preconscious）是介於意識與潛意識之間「半夢半醒間」的狀態（**圖4-4**）。**下意識**（subconscious）指對自己的活動不能十分清楚地察覺，只能部分知覺，例如睡前昏迷狀態或雞尾酒會現象，是在不注意時或僅略微注意的情形下的意識，好比早上起床時問自己：「是什麼時候竟把鬧鐘關掉了？」存在於記憶的訊息，雖然當下並未存在於意識中，在特殊的引導之下，便能回想起記憶中的訊息，使其進入意識之中。

可驗證，看得見的領域
感覺、知覺、思考、記憶覺醒

不可驗證

看不見不自覺的領域

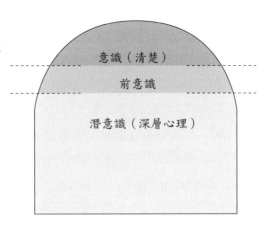

意識（清楚）

前意識

潛意識（深層心理）

圖4-4　意識層次

催眠與靜坐冥想

　　試著藉意識的控制去改變別人或自己的意識狀態，有催眠、靜坐冥想等方式。

　　催眠（hypnosis）是一種在特殊型式的語言控制之下，呈現的意識改變狀態。在此狀態之下，被催眠者受催眠師的口語暗示，而有異常的思考與行為。催眠效果須視受試者催眠感受性（hypnotic susceptibility）的高低而定，一般來說，平常喜歡沉思幻想、日常生活不易受外在刺激而分心、希望從催眠中獲得意識經驗者容易被催眠。

　　靜坐冥想（meditation）是一種讓個體放鬆，排除不必要的刺激，只集中在某一特定的刺激之過程。冥想時的耗氧量比清醒時少、心跳率比清醒時低、新陳代謝率比清醒時候低、神經系統活動狀況比平時低、呼吸比清醒時慢。

第二篇

休閒心理

5

休閒概論

■ 休閒的意義：定義／遊憩與遊戲
■ 休閒效益：優質休閒／休閒活動層級
■ 休閒與心理學：心理學觀點與休閒／休閒心理

休閒心理學是一門跨領域學科，是心理學與休閒遊憩理論的結合，將心理學的觀點運用於解釋人們參與休閒活動時的心理狀態、心理歷程與行為意義。休閒本身與遊憩、遊戲原本就有相通的意義，人們參與各式休閒遊憩活動，試圖找到優質休閒活動以發揮休閒的效益。

本章分為三節：「休閒的意義」對休閒一詞做廣泛統整性的解釋，並簡單說明休閒與遊憩的差異；「休閒效益」說明何謂優質的休閒，休閒的層級說明休閒的分類方式；「休閒與心理學」則歸結休閒與心理學的意義關聯。

休閒的意義

1.定義

休閒（leisure）的定義非常廣泛，最基本的定義是時間上的觀點，指相對於工作的餘暇、閒暇時間。此時不需要上班，不需要忙於正式工作；換言之，就是可以自己安排決定的自由時間（free time）。

休閒也意味著將參與某種活動（activity），只要可以作為調適心情的行為就是休閒活動。通常，休閒活動指在空閒餘暇時間所安排參與，從事非自己專業的活動，可能只是一種興趣或嗜好。無論是遊戲、運動、音樂、戲劇、彈琴，各式各樣心智上的或身體上的活動，皆可廣泛作為個人休閒活動的內容。

休閒亦指在情境上脫離了原本的工作場域，如同「暫時將手邊工作上惱人的問題丟置於一旁，要好好去享受休閒」這般。至於，轉換情境能否視為是休閒，端看個體的認知與動機。讓休閒本身就是目的，不涉及功利（anti-utilitarian），讓自己獲得調節，達到消遣、轉換情緒、恢復工作

靈感等，才算得上是休閒。

「休閒經驗」是一種休閒的行動（leisure as action）。體驗休閒並非單純思考或發想來覺知自由（freedom），而是藉由行動參與讓自己覺得自由（to be free）。休閒經驗的營造往往仰賴社會氣氛、硬體設施、自然環境的支持，讓人得以採取有目的的行動。

休閒也是一種心靈狀態（state of mind），指行為模式或態度，強調個人思考層面狀態，在休閒時心態上能感受到放鬆、挑戰、滿足、充實、愉悅等。

【案例5-1】

　　王太太，40多歲，是一位小學老師，有兩位已經就讀中學的女兒。大學時主修美術，所以在學校主要是一位美勞老師，但因為小學不分科教學，所以她要教國語，也要教社會等科目。

　　由於子女也長大了，不必時時照料，在朋友的邀約下，參加了校外的合唱團。「我要去練唱了喲！」她覺得每週一次的團體練唱時間是她最開心的時光，覺得自己擁有一項不一樣的才華。參加合唱團，偶爾還有上臺表演的機會，為了上臺演出，不但要化妝，還能穿上華麗的舞臺服裝，每次上臺都開心得在Line上分享她的舞臺經驗。

　　平時有空仍會靜下心來投入自己的專業與興趣：繪畫；有時還會報名參加比賽。和家人到國內外各處出遊所看到的景象與感觸，都能成為她的繪畫題材。當好友看到她的作品已經有了一定的數量，便自動提供場地幫她辦了一個畫展。有了辦展經驗之後，她一有空就畫，出門旅遊看到什麼想到什麼都成了她繪畫的題材。她自己申請了一個場地辦了一個小型的個人美術展。親朋好友也都去捧場觀賞。她很興奮地說：「覺得自己好像一位藝術家！」

　　王太太的職業是教師，專長在美術，工作內容並不能完全與專長相結合。餘暇時間加入了合唱團，參與合唱團練唱，並擁有「登臺」不一樣的體驗，感受到愉悅、充實；閒來時運用自己的繪畫專長參加比賽、舉辦畫展，享受成就感。由此可知，一件事被視為是「休閒」時，意味著不受到外在限制，是出於個人選擇或自我決定，其行為可獲得心理上的滿足放鬆與轉換調劑，趨向於心靈的態度。休閒活動重要的一部分是透過技能的發展或公認的成就以滿足個人的愛好。

利用閒暇放下手邊工作，轉換與調節身心狀態。

2.遊憩與遊戲

　　休閒經常與遊憩、遊戲、玩樂等字眼聯想在一起。在臺灣，大學休閒相關科系以休閒遊憩管理學系、休閒暨遊憩管理學系等名稱命名，可以知道休閒與遊憩在專業領域與學習內容上有相通和相似之處；但兩者就語意的詮釋上仍有些差異。

　　中文的**遊憩**，通常由英文的recreation翻譯之，字典上一般翻譯為「娛

樂」，其字源於拉丁字recreatio，為「再生」之意，指為工作的緣故而投入讓自己恢復精神的活動及於休閒時間所追求的各項活動，並不同於純粹的閒散或完全的休息；遊憩被視為休閒的活動或經驗，具有潛在的效益，但也有可能是危險的、沒有價值的、對人有害的活動。所以遊憩在定義上較偏向活動的形式，無關乎外在的壓力。然而，休閒與遊憩兩者都強調了心理的層面，可從中獲得心理上的滿足、幸福、放鬆、成就感等感受。

　　遊戲（play）是出於自己的意願，有「想玩」的內在動機，也是一種活動，不受外在固定規則所限制。觀看兒童玩扮家家酒遊戲，就知道遊戲來自於生活經驗，可以不求實際，充滿想像空間，也沒有特定的目的或組織，可以因情境和材料調整而隨之改變，充滿愉快歡笑而不嚴肅。當遊戲成為一種固定形式，需要學習運用某種技能才能「玩」時，成為game（競賽），也稱為「遊戲」，有固定玩法、同伴對手、玩伴對象，可以組織，結構複雜。

　　遊戲通常是由兒童參與，但大人其實也參與遊戲，並沒有年齡階段的限制。由以上觀點來看，遊憩、遊戲也是一種休閒，對心理和身體有調節作用，能感覺到創造與再充電的效果（圖5-1）。

休閒（leisure）選擇自由、內在滿足、積極影響		
遊憩；娛樂（recreation）	遊戲；玩（play）	遊戲；競賽（game）
恢復社會目的道德	自發性自我表達不嚴肅	規則限制同伴玩者控制技能改變

圖5-1　休閒、遊憩、遊戲、競賽遊戲定義

🏝 休閒效益

1.優質休閒

　　休閒的功能指的是休閒的效益，所謂效益是指獲得正向的改變；休閒效益則是指參與休閒之後個人經驗上獲得各方面正向的改變。事實上，休閒在本質上即是有益的、愉快的活動。

　　所謂優質的休閒（leisure wellness）就是能帶來休閒效益的休閒活動。對個體而言，優質的休閒應該至少包含三方面的效益：身體與心理的健康效益、心靈或智識能感到充實的效益、人際溝通與互動的社會性效益。

　　優質的休閒應該能使人獲得身心健康的效益。人的健康並非只有身體無痛無病、有體適能參與工作而已，也應該包含心理狀態能適應生活、能適應社會，包含身、心兩方面。休閒是利用閒暇的時間，將手邊工作放下而去做的活動，因此有轉換與調節身心狀態、保持生活平衡的作用。有些休閒活動需要身體的運動，也可能培養體能、恢復精神；有些活動含有自我實現與創作的內容，可以建立自信，使得心靈提升，造就心理的健康。現在有所謂的**休閒治療**（therapeutic recreation），即是利用舞蹈、運動、音樂、藝術、社交活動、寵物、遊戲等各種靜態或動態之休閒活動，意圖以有計畫的方式，根據個別狀況與需要，設計適合特定目的者，實施具有復健療癒功能的活動。治療是醫學上的用詞，休閒治療的計畫被稱之為「處方」。處方的開立應參考周邊休閒或醫療相關的人事物資源，由醫療與休閒指導專業人員共同協商擬訂計畫，如至少應徵詢患者本身、醫生、物理治療師、健身教練、照護者、諮商輔導人員等相關專業人員的協議。目前休閒治療依活動介入類型，已逐漸發展出藝術

優質的休閒可以獲得身心健康效益、獲得學習的充實感、促進
社交與人共處及適應團體的歸屬感。

治療（art therapy）、遊戲治療（play therapy）、園藝治療（horticultural therapy）、運動治療（exercise therapy）等多樣的相關領域。

　　優質的休閒能夠讓參與者在參與、體會與學習的期間領略到有收穫的充實感。充實感即代表能慰藉身心，提供豐碩滿足之感。在參與休閒的過程中，往往需要探索、冒險，或學會解決問題，因此獲得成功時，可以正視自己的價值，具有成就感和教育性意義，甚至具有美學的效益。有些人因參與休閒活動習得第二專長，成為未來個人生涯發展的可能性。休閒在生命週期的每一個階段都很重要，可促進控制感和自我價值感。老人可從休閒的身體、社交、情感、文化、精神方面受益。休閒的參與關乎能否成功老化和獲得滿足感。例如，老人與孫子女一起度過閒暇時光，便可以增加老人對自我生命仍抱持具有意義的感受，透過為後代子孫留下某些技能與美好回憶等遺產，來實現老年的幸福。

　　優質的休閒可以促進社交溝通、與人共處、增進團體組織的適應與歸屬感。雖然有些休閒活動可以個人參與，但熟悉某些活動可以結交到同好，參加一些交流會，與他人有共同交談的話題，獲得與人溝通與分享的機會。無論參與哪一類型的休閒活動，都可能因此擴大社交範圍，結交共事者（**表5-1**）。

表5-1　休閒效益

健康身體心理	心靈充實滿足感	社會性支持
放鬆釋放紓壓	學習	人際關係
消除緊張	刺激	參與
運動	挑戰	互動
運動技巧	經驗實現	友誼
治療復健	發展興趣	歸屬
體適能	欣賞鑑賞	對他人關心
恢復精神	文化覺察	夥伴
愉快自信	問題解決	
生活平衡	成就感	

　　至於經濟面的效益，雖然也是休閒的功能之一，卻只是發展休閒活動而產生之間接或可能造就的結果。就個人而言，有時候休閒活動的內容和實際從事的工作頗為相近，例如，潛水教練的工作是指導別人參與潛水休閒活動，此時，潛水活動對潛水教練來說並非是他的休閒活動，而是獲取金錢的工作；對國家社會而言，多數人參與的休閒活動會帶動產業生產和經濟效益。近年來，國人瘋路跑、風行寶可夢抓寶，這些休閒活動的經濟效益經由人們評價後產生。休閒活動是時間相對短暫的活動，需要很少或不需要特殊的訓練，才能真正享受它。

2.休閒活動層級

　　休閒活動的類型大致可以分為藝文藝術、運動健康、旅行觀光、志工服務等。可以依照不同的標準加以分類，例如，以活動性質的動靜分類，可分為動態休閒活動或靜態休閒活動；以參與的人數分類，可分為個人、兩人、小團體或大團體活動；以參與動機的積極程度，可分為消極性休閒與積極性休閒活動。以活動目的分類，可大致分為「益智怡情的休閒活動」與「運動健康的休閒活動」，前者像是觀賞藝文藝術、閱讀等，陶冶性情的活動，或者被視為益智遊戲的活動，如桌遊、下棋、**數獨**等，讓人動動腦，在過程中享受解決問題的樂趣；而後者是指打球、上健身房運動、溜直排輪、登山、潛水等需要身體運動的活動，參與者在運動類型的動態活動中促進身體健康。

> 「**數獨**」一詞來自日本，是一種邏輯性的數字填充遊戲，由日本的遊戲公司在1980年代推行發揚光大，於2000年代曾一度盛行。有一些中老年人藉玩數獨作為娛樂消遣，認為可以預防老年癡呆。

　　休閒活動依照不同標準，可予以劃分層級，層級劃分的依據包括：活動容易參與的程度、參與意圖及所需投入的程度、能力需求等等。有學者依照時間的自由運用程度，將休閒活動分為幾個層級，有助於我們更瞭解休閒的概念。

　　最單純的休閒活動，即是感官看得到、聽得到即可輕鬆參與的活動，甚至只是殺時間（killing time）。參與時以尋求感官的刺激為目的，通常參與此類休閒活動所需要付出的體能與社會技巧最少，有時是被動的或非實際的參與，例如：看電視、看電影、欣賞戲劇演出的「觀賞活動」。觀賞活動包括居家就可以參與的活動，如看電視、閱讀，以及須參觀或出席的活動，像是觀賞大自然風景、逛博物館、參訪歷史古蹟、看畫展、花展或運動賽事，以及至劇院、音樂廳看表演等。

　　有的活動一個人即可參與；有的則需要與人共處、交談、溝通與

閱讀是以感官看得到就可以輕鬆參與的活動。

對話，需要較多的社會技巧，甚至要配合對方，加入團體組織，通力合作，互動交友，或和別人共同達成目標，是一種「社交活動」。雖然嚴格說起來，幾乎所有的休閒活動都具備社交功能，此指休閒的動機與效益在於期望促進人際互動關係，焦點放在人際技巧與知識，使個人適當地與他人互動，建立並維持友誼。

有些休閒活動需要付出體力才能參與，往往要求動作的技能，在心智上、情感上，甚至體能上均需要積極投入參與，甚至還要處理合作及競爭等要素。

另有些休閒活動需要創意的參與，雖然人們的活動都含有創造的成分，此所指的是興趣嗜好和藝術活動，需要相當程度的自我投資，投入心智精神以學習技巧或跟隨指引，因此創造性活動最能獲得回饋報酬。

在此必須強調，我們很難由活動的名稱去斷定它屬於何種休閒活動層級，而是由參與的程度、目的性與所收穫的多寡，來決定休閒活動的層級（**圖**5-2）。

Chapter 5
休閒概論
87

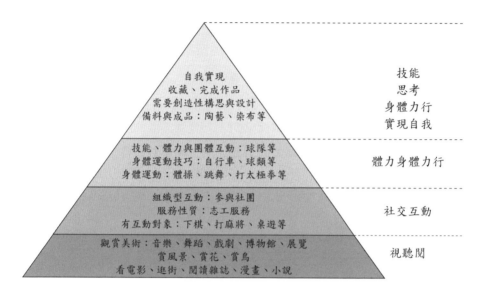

圖5-2　休閒活動層級

 休閒與心理學

1.心理學觀點與休閒

　　心理學觀點在休閒的研究中具有一定的影響力。當心理學的發展進入了科學領域，乃是透過實驗、調查、測驗、觀察記錄的方法，以個案研究或群體統計導出其結果傾向。任何一門科學研究方法都有相通的地方，休閒研究分析也不例外。

　　「人類發展心理」探討人類個體發展的問題，包括發展上「質」的變化與適應的問題。而休閒在人類生命週期中每個階段都很重要，休閒不但可以促進個人自我的控制感和自我價值感的提升，當父母和子女在自由時間或娛樂活動中一起度過家庭休閒（family leisure）的時光，則使休閒

更增添價值意義。家庭休閒甚至包含祖父母，可以幫助發展親密情感，強化家庭核心價值。

　　人格、情緒、需求、動機、思考、記憶、知覺、意識等心理學觀點，可以解釋個體所從事的休閒行為。例如，服務性質的休閒活動參與者，提供正式或非正式的非強制性幫助，志願做無償的工作，便關乎參與者的意志和動機；欲瞭解人類為何需要休閒，或者為何會去「休閒」，其參與動機、驅力與態度、期望皆是應該加以探討的議題；某些人可能採取較他人不同的休閒方式，是不是因為某些心理因素或情結的影響所致，這些心理學知能都值得休閒專業人員探索學習。

2.休閒心理

　　休閒專業人員應該理解心理學知識，瞭解心理學如何被休閒研究所運用。休閒心理學探討學習與習得一項休閒活動的行為過程，檢視參與休閒活動的能力。**休閒教育**（leisure education）指透過教育的技能、知識、經驗、態度價值觀和鑑賞的過程，提供個人達到優質休閒的基礎，增進個人優質休閒的生活方式。個人需要學習休閒以養成休閒的能力，透過智力增進休閒相關的自由感和自由度，也能懂得如何「做出休閒決定」。

　　"Serious leisure" 中文翻譯為「認真休閒」、「深度休閒」，是相對於隨意（casual）休閒，涉入較深的休閒，而休閒的涉入是從智力的角度來看待的。認真、深度的休閒往往指在藝術、科學、體育和娛樂表演（entertainment）領域投入其中的業餘愛好者，包括收藏家、活動參與者、體育參與者、閱讀追求者，他們藉著參與高度實質性、有趣和充實性的活動，以獲取並表達特殊技能、知識和經驗。創造性與高自我實現的休閒活動能獲得知識，且促進心智發展。

　　休閒被當作解除壓力的一種方式，即是一種有目的、愉悅的生活方

式。休閒提供豐富生活的各種活動，使心靈正向成長，協助個人從中發現生活的意義與目的。休閒有助於情緒的宣洩與壓力的調適，幫助情感管理，無論情緒是高是低、壓力或大或小，休閒讓人獲得保持情緒穩定的能力。人們需要思考的是，以什麼方式可以解除壓力、舒緩情緒以達到休閒的效果；在工作與遊戲、工作與娛樂之間，要如何達到平衡；從事休閒活動後心態上有何轉變，得到的是幸福感、滿足感，還是成就感等休閒經驗的效益。

　　休閒可以作為與人溝通、適應社會的媒介。在群聚的生活裏，透過休閒可以保持與人相處與欣賞他人能力的風範。休閒心理學關心人們在閒暇時間做的事情，也關心工作、家庭和社區生活與其他領域事物之間的關係。

　　心理學是學習人的管理的必要知能。在臺灣，從**休閒相關學系**的名稱即可知道休閒是以產品的形式在產業與事業層面被定義。休閒相關的產業、事業，基本上包括運動、運動健康、遊憩、旅遊、觀光事業等；休閒心理學則成為休閒經營管理、事業管理的基礎知識。

目前臺灣**休閒相關科系**名稱分歧，例如有休閒事業管理學系、休閒產業管理學系、休閒事業經營學系、休閒暨遊憩管理學系、休閒遊憩管理學系、運動與休閒系、運動健康與休閒系、觀光休閒學系等科系名稱。

6

人類生命全程
休閒心理

■ 嬰兒到兒童階段：依附關係／學習的準備
■ 少年到青年階段：心理角色的摸索／管教與道德發展
■ 成年到中年階段：社會經驗／中年危機／親代性
■ 老年階段：適應老化／生命歷程的省思

本書第二章已經提過「發展心理學」，談到人類由小到老的發展特徵。心理學的生命全程發展觀點說明了社會化與人們的情感發展、個性發展、認知和道德發展是相互聯繫的，社會化是持續一生的發展結果。

本章則針對與發展有關的心理議題做一檢討，聚焦在與參與或學習休閒活動相關的心理學，列舉了實際訪談到的真人真事，從他們的故事，可以看出休閒在不同階段中扮演著什麼樣的角色，即休閒的定位。

嬰兒到兒童階段

1.依附關係

依附（attachment）也譯作「依戀」，指的是一個人倚賴著另一個人。當有這個人在身邊就會感到安心，這個人就是其依附的對象，兩人之間的關係就是依附關係，這種關係是一種由信賴與需要的感覺構成的人際關係。

嬰幼兒最重要的人際關係就是養育者、照護者，通常是照顧嬰兒的父母、祖父母或保母，因此，嬰幼兒的依附關係者主要就是他們。

依附理論（attachment theory）是英國發展心理學家鮑比最著名的理論。依附關係可以說是社交的第一步，很多小小孩在爸媽或保母不在時會感到不安且難過，但只要爸媽出現了，

約翰・鮑比（John Bowlby, 1907-1990），英國發展心理學家，精神分析學家。

他就會感到安心，然後開心起來，這樣的依附反應被稱為「安全依附型」；若在爸媽不在時會不安而哭泣，但爸媽出現了也仍傷心且哭鬧，久久不能平復，這種依附被稱為「不安全依附型的抗拒型」，或「焦慮抗拒型」；至於爸媽在與不在都沒有太大的影響，表示依附的關係尚未形

成，被稱為「逃避型」，也稱為「迴避型」。孩子必須學習如何有效地調節他們的感受，以便成長後能順利地進行社交和情感的發展。

有關依附理論有一系列的動物實驗，以哈洛的小猴子實驗最著名，本實驗研究安全感、依賴對於嬰兒養育的重要性。

> 哈利·哈洛（Harry F. Harlow, 1905-1981），美國心理學家，以研究嬰兒時期養育者關係著名。

根據哈洛的實驗，可知小猴子喜歡倚賴的是柔軟、溫柔的關係，因此得知嬰兒需要與至少一位的照顧者發展信賴關係。

有些職業婦女在孩子出生後急於為孩子找到保母，以便能回到職場工作，又擔心嬰幼兒不能適應；她們會問：「到底應該何時將孩子帶至保母處讓嬰兒適應才是適當的呢？」此時，專家多會解答為6個月內，主要是因為嬰兒大約出生後6到8個月就會與親近者顯示出分離焦慮。

從兒時依附關係的發展情形可以推測孩子未來對朋友、愛戀者等相處的社交關係。當然，其實依附關係並非專指嬰幼兒與照護養育者之間，依附關係也會產生在情侶之間、中年期的空巢期、老年人的心理狀態，甚至也有探討中老年人與寵物之間的依附關係狀態。

哈洛的實驗

剛出生的小猴子和兩個玩偶媽媽置於一室，一個是布製偶，另一個是用鐵絲編成的偶。雖然「鐵絲偶媽媽」身上附著奶瓶，但小猴子傾向於布偶相處，受到驚嚇時也會跑到布偶處。小猴子與臉部沒有任何特徵的代母關在一起，當小猴子喜歡上無臉的代母，將逼真的猴面具安裝上布偶代母臉上，小猴子會變得害怕。缺少母親或玩伴成長的猴子，容易感到恐懼，或者容易攻擊別的猴子或人類。

2.學習的準備

　　人們要靠學習獲得知識以適應人類生活，因此，終其一生都被督促著要不斷的學習。所有為人父母者，總是不希望孩子輸在起跑點，往往迫不及待想提供孩子學習的機會。

　　嬰幼兒階段的孩子，遊戲幾乎占據了他們除了睡覺以外的所有時間。嬰兒對掛在搖籃旁的玩具產生興趣，以肢體感覺、聲音、視覺等探索活動或玩具遊戲抒發個體的需求，這是他們第一階段的學習。接著學習身體的控制。當嬰幼兒從學坐、學爬、學走等身體運動皆獲得能力後，就更有能力與機會去探索這個世界，故遊戲很重要且最單純的功能在於透過遊戲能讓孩子喜樂、調適心情，並且學習。

　　「孩子們到底準備好可以開始學習了沒？」父母雖然不希望孩子輸在起跑點，但也不希望揠苗助長。當孩子身體機能與心智成熟了才能準備學習，也就是此時孩子已達到學習之預備狀態（readiness）。例如，孩子總要成熟到能爬、能走的身體動作階段，才有身體運動的基本能力培養體適能；透過與人的互動遊戲或大、小型遊具的操作，不但可以不斷地磨練孩子，習得生活上的基本技能，也讓孩子對自己的能力感到肯定、自信。

　　當身心成熟到某個程度，給予孩子適當的教育或刺激，學習就能收到最好的效果，錯過此時期的學習機會，則日後學習效果將大為減低，這個時期稱之為學習的**關鍵期**（critical period），即學習特定事物的影響力能達到最高峰時的時刻。大家都聽說過在音樂的學習上，有所謂音感的訓練，培養與啟發孩子的音樂敏感度，而專家會建議嬰幼兒期就應該及早接觸音樂、聆聽音樂；運動也是一樣，身體基本動作能力的習得，多於小學中低學年以前，透過基本動作的組合練習訓練，才能發展成得以運用至專項運動的身體能力。有些行為過程的建立能維持長久，不易喪失或改

變。學會彈琴的孩子，不會忘記鋼琴怎麼彈；學會體操翻滾者，也不會忘記身體該如何翻滾。因此，休閒活動的參與及能力的養成，其實可以從小奠定基礎、建立能力。

　　遊戲是兒童期很重要的休閒活動，從孩童的扮家家酒開始，學習到各個角色的扮演與同伴互動，藉由生活遊戲化、遊戲生活化，讓孩童瞭解與認識這個社會。6至12歲兒童期的發展任務是學習一般遊戲所必需的身體技巧、學習與同齡夥伴和平相處。兒童在遊戲中可以達成其願，是內在慾望的展現。遊戲可以撫平情緒的不悅，滿足愉悅的需要，也能轉移不好的經驗，發洩內心的焦慮；遊戲是一種練習兒童已經建構起來的知識活動。

　　兒童期一般指整個小學的學齡階段，即6至12歲；也有將0至6歲稱之為兒童前期，而6至12歲則稱之為兒童後期。兒童後期的孩子，在多數國家與社會中，都處於父母與學校管理方式之間的適應階段，包括學習自我獨立、自理和思考。在臺灣，兒童後期的孩子參與國民義務教育，透過課程學習各式科目，很多孩子會在此時期開始參與一些才藝性技能的正式學習。臺灣的學校教育甚至有所謂的舞蹈、音樂、美術等藝才班，也設有體育班；透過課程的安排，孩子可以學到各式學科與術科活動。參與這些活動讓孩子學習理解如何調配工作與休息的時間，也可以作為身心的調適。

參觀博物館，是學習也是休閒。

少年到青年階段

1.心理角色的摸索

　　根據發展心理學的觀點,生命全程的每一個階段都各有其不同性質的發展危機。少年、青少年指國中到高中的階段。年齡到達約18、20歲就會被社會上稱為「成人」,意味著能夠獨立自主、身心成熟,也要承擔法律責任的年齡。

　　由於青少年是第二性徵發展的時期,男生、女生在生理外觀上有了成熟的特徵。青春期的青少年會為了自己算是大人還是小孩,而感到混淆困惑,親子關係的疏離與代溝往往也在此時形成。此外,對異性開始產生興趣,人際關係與性別角色扮演,會造成心理上的矛盾與衝突,情緒容易波動、穩定性差,如何扮演適當年齡、性別的社會角色,是此階段的重要發展任務。

　　通常進入青少年後,在休閒的興趣上會變得狹隘,青少年參與的休閒活動,像是運動、舞蹈、繪畫、音樂等,往往可以作為升學或未來就業專長的條件。由於臺灣青少年時期的孩子幾乎都處在升學選校的競爭中,為了升學而補習學科或技能課程,這樣的生活模式填滿了青少年時期的所有時間。因此,青少年時常想找尋自己的興趣,又為了現實考量而放棄,進入迷惘而不知所措的狀態。

　　受到環境與社會文化的影響,無論遊戲或運動的學習,常常牽涉到性別角色的觀念。例如,男生的休閒活動適合去打籃球、玩棒球、練跆拳道,男生若想專攻舞蹈、音樂等藝術人文類科,則容易被認為就業困難;女生為了培養氣質,學芭蕾、學音樂,容易受到支持與接受。一般來說,男生要有運動能力,遇到挫折時不允許以哭來表達情緒;女生則要具

【案例6-1】

　　小瑞，男生，小學三年級起進入國小藝才音樂班就讀。就讀音樂班的男生是少數，但小瑞自己不排斥，也與同學相處甚佳，小瑞的爸媽覺得小學階段，孩子想學什麼就去學，有個愉快童年就好。

　　升上國中，就讀音樂班的男生就更少了。小瑞開始摸不清自己想怎麼走，喜歡音樂，但音樂演奏的術科成績卻總是不出色。班上另兩位男同學在升上國三後，因為父母都是醫生，將來也想成為醫生，因此，升學目標都改為普通班。

　　高中仍就讀音樂班的小瑞，在升上高中後就更困惑了。父親認為男孩子要學理工，要不然將來「沒飯吃」、「養不起自己」（指就業機會不多），父親原抱持學校可提供孩子修習理科的機會，不料學校表明高中音樂班就是社會組音樂班的課程，無法加修理科科目；母親也提醒他，國文、英文兩科又沒有興趣，音樂彈奏術科不強，以臺灣的升學制度要考音樂系是不利的。小瑞的確不太花時間琢磨琴藝，對數、理及社會科較有興趣，迫於學校課程與考試制度，很想達成父母期望，又覺應該自有想法與打算，但對未來也沒有把握，到底該如何走下去呢？他不斷地問自己……。

備甜美秀氣會撒嬌的柔性氣質，這些往往都是社會對性別角色的期待。

　　雙親認同是影響青少年性別角色發展的主要心理歷程。社會學習論者認為性別角色是經由觀察和模仿而來的，文化的作用與周圍人物的增強，使男女行為表現日益分化；認知論者則認為性別角色來自父母、教師或他人所提供的訊息，在兒童時期經過瞭解和整合而行使之，但到了青少年仍會受到父母期望、社會價值等刻板印象的影響。

　　身體意象（body image）指個人對身體知覺形成的評價概念，包括外觀體態、身體內涵、身體美感的綜合性評價，個人從看待自己與欣賞別人

之中體會與身體有關的認知評價（參考**表6-1**）。二十一世紀網路媒體的
發達，青少年容易輕易接受媒體與大眾傳播的訊息；媒體曝光率高的藝人
往往成為偶像崇拜的對象，學習模仿他們如何打扮與修飾身體，並在意身
形、身材、身高等身體條件等，這些身體意象的評價也與性別角色的認知
有關。

　　青少年對藝人偶像形象上的要求，暗示著自我價值觀念，他們對男
性偶像的評價包括了才華與身體外貌，甚至更強調才華；對女性藝人偶
像的評價則更傾向於臉蛋姣好、身形瘦長；這些評價受到身體形象的影
響，原因來自於家庭教育與父母觀念的薰陶，而社會文化之主流價值對於
身材的評價亦蘊含著刻板印象，在青少年身上，具有投射於自我要求和對
自我身體形象目標設定的作用。

2.管教與道德發展

　　教師、父母，甚至教練，因為要教育孩子，便會予以管教。如何管
教孩子才適切，是當教師及做父母應該學習的事。

　　採取「權威式」的管教方式者，對管教對象所採取的做法既明確且
要求嚴格執行；有些管教者對被管教對象採取「放任式」做法，溺愛或忽
視，鮮少對孩子做嚴格的要求，往往不是偏袒，就是護短，不太在意被
管教對象的實際表現結果。放任型的教養方式會讓被管教的對象無所適
從，往往造成青少年性情不穩，導致具備更強的攻擊性。

　　民主社會制度下的今天，比較多的管教者會採取「民主式」的管教
方式，也就是比較尊重孩子自我決定。事實上，大多數的管教者可能都
採取偶爾民主，偶爾權威，有時也給予稍微放任的混合式方式來管教孩
子，也視情況而決定是否給予放寬標準。

表6-1 學生欣賞藝人偶像的原因分類與評語

分類	欣賞的原因（審美評語）
綜合	「人帥、歌好聽」；「又帥、又會唱歌」；「身材好、歌喉好」；「身材好、歌好聽」；「帥、舞好看」；「音樂讚！舞步有型」；「唱歌好聽、又會跳舞」；「能歌、能跳、又好看」；「歌好聽、人又可愛」；「很酷、身材好、唱歌也不錯」；「正、會唱歌、跳舞強」；「很帥、有才華、身材好、太完美」；「很可愛、有才華」；「帥、可愛、什麼都成功超厲害」；「很有自己的風格，音樂、舞蹈、服裝超棒」；「基本上都很欣賞、有才華、可愛漂亮」；「有才華、有貴族氣質」；「人漂亮、歌又好聽」；「外語能力好、漂亮、有氣質」；「很帥、事業成功」；「很美、有個性」；「有氣質且有自我想法、有能力」；「演戲很棒，人也長得帥」；「美麗有氣質」；「很自然、很可愛」；「有才華、穿搭技巧高超」；「音樂風格強烈、很帥、有毅力」；「超可愛、歌好聽」；「很可愛、又超會跳舞」；「美麗又會跳舞」；「因為年輕活力又是外國團體」；「會唱歌、跳舞、主持、又帥」。
歌聲	「他們的音樂聽了很熱血，真誠的歌聲能給人力量」；「歌聲溫暖」；「唱歌好聽、歌詞深入人心」；「歌超好聽、歌詞能感動人、易有共鳴」；「唱歌很有feel、唱歌很有自己的味道」；「歌好聽」；「歌詞能打動人心」；「歌聲激勵人心、鼓勵人、讓人感動」；「聲音有特色」；「唱歌很有爆發力」。
外表	「～很帥」；「～超帥」；「高帥、帥」；「長太帥」；「很正」；「很漂亮」；「很帥有型」；「身材好、健康、瘦身」；「漂亮、身材好、是我想達成的目標」；「太帥、有魅力」；「窈窕淑女君子好逑」；「笑起來好可愛」；「身材纖細」；「腿超細、超瘦、超正」；「欣賞女生腳很直」；「天使臉蛋、魔鬼身材、長得像辣妹、吹彈可破的膚質、白皙」；「很高、腿長、笑容燦爛」；「她是女神、身材超好」。
才華	「有實力」；「實力派」；「有才華、創作型」；「跳舞帥、歌唱好聽」；「擁有高度的創作力、作的歌曲感染力強、舞跳得很好」；「很有才華」；「舞跳得好」；「跳舞姿態美」；「跳舞很強」；「有才華，酷！」。
性格	「幽默」；「搞笑」；「真實的藝人」；「認真努力」；「認真打拚」；「努力、認真、創新」；「散發一種親切感」；「認真、勤奮、孝順」；「努力的樣子」；「努力的特質」。
其他	「有氣質」；「太有深度」；「很有特色」；「很有爆發力」；「他是我未來的老公」；「只愛韓國藝人，醜的不算」；「舞看了就會自己想跟著跳」；「好動、肢體怪異」。

資料來源：張瓊方，2016。

勞倫斯・柯爾伯格（Lawrence Kohlberg, 1927-1987），美國心理學家，延伸皮亞傑對兒童發展理論的詮釋，以提出道德發展階段論著名。

美國心理學家**柯爾柏格**提出人的**道德發展階段論**（stage theory of moral development），分為六階段三個水準，是採社會可以公認的**習俗**（conventionality）觀念評定道德發展。

第一個水準稱為**前習俗時期**，發展年齡約指10歲以下的孩子。此水準的第一個階段是「服從與懲罰」，這個年齡階段的小孩總是關注自己直接的後果，例如：自己做錯了事可能會挨爸媽教訓，孩子們在意的是會不會被教訓，與社會道德無關；第二個階段是「利己主義」，即做出對自己有利的事，例如：做得好會有獎勵，為了得到獎勵會努力去做好，可能是口頭的獎勵，也可能是實物的獎勵。

第二個水準是**習俗時期**，約指10到20歲的人。接續的第三個階段是「盡量想做個好孩子」，瞭解和同儕相處等人際關係所帶來的後果，積極喜歡人際相處和與人和諧相處；第四個階段是「維護權威與社會秩序」，包括理解父母、校規的規定。

第三個水準是**後習俗時期**，指20歲以上的成年人。此水準的第五個階段瞭解社會規範之社會法治概念，知道社會規範是由大眾所訂定用以維持社會秩序；第六個階段時已具備觀念定向，瞭解普遍倫理原則與人的良心為何，換言之，已具備個人哲學，對於是非、善惡自有其看法。

由上可知，孩童時期父母親的告誡懲罰與獎勵是適當的；而青少年階段的孩子都在求學，也摸索學習如何符合社會的準則，「品學兼優的好學生」、「不學好的壞孩子」等評價，對青少年心理會有很大的影響，引導學子建立正確且發展符合社會期待的價值觀是很重要的。東方社會如臺灣，多數的父母與教師都在乎學業或才藝上的表現，特別是在學業上對孩子寄予較高的期望，在學習初期都會採權威式教育。

一般而言，過度支配與包容的管教方式往往形成過度保護；而過於包容又服從則是溺愛；支配孩子又拒絕孩子則略顯殘忍而缺乏關愛；一味服

畢馬龍效應（Pygmalion effect）

也有音譯「比馬龍效應」，是教育心理學名詞，指當孩子被賦予更高的期望時，他們會有更好表現的一種現象。名稱取材自希臘神話收錄古羅馬奧維德《變形記》（*Metamorphoses*）第十卷的登場人物，畢馬龍王愛戀女性雕像，他期望神力讓雕像成為真人而果然應驗的故事。意味自我應驗預言的影響。

由於美國心理學家羅伯特・羅森塔爾（Rohert Rosenthal）曾以實驗驗證此結果，故也稱「羅森塔爾效應」（Rosenthal effect）。

從孩子或不管教、拒絕孩子亦等同於無視孩子。要採取何種管教方式，對子女教養得當，是任何為人父母者對社會應盡的責任與重要的課題。

🏝 成年到中年階段

1.社會經驗

青年期約指18至35到40歲的人生，在心理方面已發展成熟，適應能力增強。此階段之前，參與休閒活動受到法規上的保護，例如看電影有所謂電影分級制度的處理。在臺灣，滿18歲者能獨自觀賞限制級電影，能考領汽機車駕照，意味著能夠參與休閒活動的型態變得更多，休閒活動的範圍更廣。

青年期約是就讀大學到實際就業的階段，學歷與就業狀況是這個年齡階層成就上的重要指標。此外，扮演成人的角色、社會技巧提升，並在適婚年齡要適應與未來的配偶和睦相處過親密的生活、負起公民責任和建

立社交關係。

社會對於青年的責任，與青年人要面臨的煩惱糾葛、友情形式都會受到時代的影響；這個年齡階段通常會面臨愛情、擇偶、婚姻與育兒的經驗。

> **丹尼爾‧李文森**（Daniel J. Levinson, 1920-1994），心理學家，受艾瑞克遜理論影響提出發展階段危機理論，著有《男人的生活季節》（*The Seasons of a Man's Life*）和《女人的生活季節》（*The Seasons of a Woman's Life*）。

美國人格心理學家**李文森**曾提出人生季節理論，將人生分為春夏秋冬四季，成年人屬夏季，有選擇職業、建立親密關係、加入公眾或社會、找到與未來憧憬相關的年長導師這四個重要的關鍵經驗。成年早期，即17至45歲階段，是個體做出生命中最多決定的時期，此時期雖然無時無刻都能展現精力，

【案例6-2】

45歲的姚先生原臺北縣（現稱新北市）人，國中畢業就離開北部到中部公司上班，23歲時結婚，28歲就離婚，短暫的婚姻關係卻也留下一男一女兩個子女，離婚後無法獨立撫養孩子，只好交由自己的母親撫養。

42歲時自己開始接訂單創業，子女也成長至高中、大學階段。雖然覺得自己已擁有穩定的中年生活，但仍希望和隔代教養成長的子女能保持更良好的溝通，也渴望與子女能再更親近些，此外，倘若有機會，很希望自己能再婚。

要支應就讀私校子女的學費與生活費，且期望子女未來能繼續升學進修，自覺生活壓力並未解除。打橋牌、打籃球是打發時間、紓解壓力的方法，自己能成為地區性橋牌競賽的常勝軍，是最引以為傲之事。

【案例6-3】

　　許太太，今年51歲，自陳從小因家境清苦，須半工半讀協助維持家計，因此國小畢業後投入職場。她的第一份工作是在紡織廠當女工，工作環境較差，且無保障；結婚後在停車場擔任收費員，但後遭裁員而轉職進入高爾夫球場當服務員，雖然薪水較高但危險性也高；現受政府援助，在文藝中心擔任場地清潔員。

　　許太太自陳：「由於喪偶，還要養育一男兩女，可以說是每月薪水皆透支，經濟壓力非常地大，不過還好自己能以正面心態面對經濟問題，有效地開源節流；而子女各個懂事乖巧，還曾獲孝行楷模及模範生，覺得甚是安慰。」

　　為了紓解壓力，每日晨跑4公里以上，不但能強身，也結交到同好。問到對於未來有何期許，其回應仍是「努力工作改善經濟問題，且用心教導子女。」

但也須承受最多的壓力；而40至65歲為成年人中期，此時個體生理及體力開始衰退，但社會的責任卻增加。自己的「長大成人」、就業或創業、婚姻的選擇、子女的養育，甚至成為祖父母等都發生於成年階段。

2.中年危機

　　中年大約是指40至60歲的年齡階段。雖然此階段是人生到達最巔峰的時候，但通常也是發現生理變化、體能體力走下坡的階段，有時候會感到心有餘而力不足。

　　中年危機來自與社會、職業、家庭與個人本身的改變所引發心理上的危機感，此時期的發展特徵在心理方面進入空巢期（the empty nest）而

顯得情緒不穩，生理上的變化所牽動的心理調適問題更顯重要。生理性的變化，身體從變胖、凸腹、掉髮等外觀的變化，到內在生理的高血脂、高血壓、視力退化，皆在此時開始；這些變化大多不影響生活，但心理會受到影響。

中年人在社會方面通常成就漸顯，人際能有進展，此時期的發展任務是提拔後進、適應中年期身體的變化、奉養年邁父母。即多數的年少努力者，會在中年時期達到事業穩定，甚至成功的階段，此時，若子女教養得宜，而自己的身體也尚未出現足以影響日常生活的重大疾病，那麼必定充滿自信，是人生之路的高峰期。不過，此時也是「蠟燭兩頭燒」的年齡階段。以一位大約30歲結婚的人來說，自己40歲時子女仍在就學，除了擔憂子女在校交友情形，還有升學的選校、選系等抉擇情形；到了50歲時，即便孩子可能脫離自己的生活，但可能赴外地求學或工作、擇友和結婚；也就是說，自己要適應空虛的空巢時期，而子女之事恐怕是無法放下的甜蜜卻沉重的負擔。特別是女性更是難以適應，子女分離，自己青春不再，加上更年期的到來，容易處於沮喪之中。

【案例6-4】

49歲的賴先生出生於苗栗縣的一個小鄉鎮，家中排行第四，回憶自己成長的過程就是：「我們那個年代，只要把孩子放在田裏曬太陽，他就會自己長大。」國中畢業開始拜師學訓犬，熬了十個年頭終於成為一位訓犬師，現經營訓犬中心。婚後育有一子一女，財務交由妻子全權處理。除了希望妻小能安穩生活，並沒有想闖出大事業的心，也因此自覺沒有沉重的生活壓力，無聊就玩牌、唱歌或泡茶，自己訓練出來的犬得到了許多獎牌，雖對自己來說是一種驕傲和鼓勵，但其實「我的孩子都平平安安地長這麼大了」才是他自認最大的成就。

另一方面，以25歲為適婚年齡，那麼初為祖父母的年紀大約會在45至60歲之間，大多中年人除了擔憂子女之外，將會面臨承擔初任祖父母的職責。成年子女照顧年邁雙親是不可避免的現象，也是不宜推卸的責任。在臺灣社會，二十世紀2、30年代出生的人，早婚比例者較高，換言之，處於中年的人，其雙親恰好進入老年期。舉例來說，一位32歲左右結婚的人，婚後兩年生子，當進入4、50歲面臨中年危機時，子女大約剛脫離自己的生活，需要適應空巢時期。更遲生兒者，孩子恐怕正值叛逆的青少年時期，需要費心與煩憂，此時父母卻也進入老年，必須為照料病老的父母之事而憂心，其壓力之大可想而知；若父母年老有病痛或不良於行，必須付出更多的時間與精力照護。

中年危機（midlife crisis）一詞，廣泛用來解釋中年期在面臨自我知覺、親密關係，以及身體、工作上遇到改變時所引發的一種困擾狀態。也就是說，人到了中年會遇到生理及心理上的變化，而要面對這些變化需要身心上的調適。

美國心理學家**維拉**曾經針對哈佛畢業生，以縱貫研究追蹤他們晚年的身心狀況。他發現，中年轉變是出現在40歲左右。許多人在事業穩固後會重新思索忙碌於工作對自己究竟有何意義，而重新往自己的內心深處去探索，這

> 喬治‧維拉（George Eman Vaillant, 1934-），美國精神病學家，醫學院教授，以成人發展、精神分裂症、酒毒中毒、人格障礙恢復過程等研究著名。

種現象稱為內省（interity）。換言之，中年期發展的特色在於心智上的轉變。心理學中，精神分析學派的主要人物榮格，也曾提出中年的男人和女人靠內在的指引開始對自己相反性別的一面做出表達，男人變得較不帶有侵略性的野心，而女人反變得較獨立和有侵略性。

多數人會在2、30歲結婚，到了中年4、50歲時，夫妻的相處模式早已適應，而似成為一種「習慣」關係。由於中年人的性表達多少會受到文化期待的影響，一般而言東方社會較趨於保守，中年夫婦往往會將生活重

心轉移至工作與小孩身上，使得夫妻相處缺少了刺激與激情。

　　另一方面，由於體力與體型的變化也可能影響兩性相處，若有疾病則更可能使婚姻關係趨於緊張。男性在中年期出現代謝性疾病者大有人在，因身體狀況不佳，容易影響情緒和職場工作的效率，亦可能導致人際關係失調；女性在中年期必然出現的停經，其代表著失去生育能力，在心理上也需要適應。研究發現，中年婦女經驗憂鬱、焦慮與煩躁，乃因對更年期有較負面的知覺與期待。因此，預先抱持正面的看法，有助於度過中年危機（Adler, 1991）。

　　面對日新月異的科技進步，社會的變遷，對生活也造成莫大的衝擊；長江後浪推前浪，晚生後輩在工作職場的好表現，會讓自己處於是否有被淘汰的危機。另一方面，如果工作的競爭性不高，也可能對自己一成不變的安穩生活感覺沒有突破。值得注意的是，在臺灣，不少的家庭都是父母雙方須投入職場，工作所帶來的負擔，並非男性獨有，特別是職業婦女需要同時擔負家庭經濟、家事工作與職場工作，較家中的男主人可能更為辛苦。

　　總而言之，中年階段在心理適應方面無論是夫妻的親密關係、生理身體變化所引起的心理調適、或職場的挑戰等，要承擔的社會責任很重，必須工作掙錢，又必須花時間照顧父母、花心思照顧子女，還要應付自己身體在轉入中年後的變化狀況，可以說是非常辛苦。

3.親代性

　　親代性指的是艾瑞克遜心理社會適應第七期，中年期成年人面對發展危機時，發展得好，就會產生愛心關懷，稱之為親代性。此時的成年人不但關切引導下一代，且不局限於對自己的孩子。

　　現代社會選擇不婚者或因種種原因而未能順利成婚、育子的人很

多，沒有自己的小孩，仍可能經由與別人的小孩一起相處，而學會努力引導和教導下一代的責任心，發展出親代性；反之，有些人結了婚，卻仍缺少親代性。艾瑞克遜認為，這些人可能比較關心自己的需求，或者是從某對象那裡得到的多少來分析彼此的關係，也就是說，缺乏親代性者，較重視個人成就，故專注於自己而忽略照顧別人的責任。親代性也會表現在創作與生產上，幫助或維持社會改進。社會中的成年人到了一定時候，開始感受到有義務為社會服務與奉獻，願意以自己有限的資源與能力，甚至創造性，幫助改善別人的生活。

成年人產生對下一代付出愛心與關懷。

老年階段

1.適應老化

在臺灣，約60歲以後就被稱為老年期了。此時期的發展特徵，在心理方面，心理動作機能，包括協調、反應、應變等會降低，心理的疾病，例如焦慮、憂鬱、不安全感、恐懼死亡、孤獨漸為明顯；至於社會方面，因為兒女已成人，家庭生活失去主導權、老友逐漸凋零，以致社交減少、退休後遠離正常生活，所以此時期的人往往會重新評估個人價值觀與個人生命的意義，並且必須接受死亡來臨，這也是此階段的人其發展任務。

有工作者會在此時期退休，面對「自己是否還有用」、「是否已被社會所遺棄」等讓自己不安的恐懼感和不確定性。依《勞基法》第53、54

條相關規定，國人會在55至65歲間面臨退休，退休後如果收入減少且積蓄不足，或者原本就很喜歡自己的工作，都會造成退休調適困難；也有些人因為慢性疾病的症狀找麻煩，讓自己的工作表現大不如前，在尚未到達法定的退休年齡時就選擇提早退休，像這種因健康情形不佳而被迫退休者，會更難以調適。

根據行政院衛生署的統計報告，國人平均壽命為80歲。若人們在55至65歲間退休，將會耗費約15年，甚至20多年在老年階段，端視醫療的進步，時間會有所不同，但「退休後如何排遣時光」對退休者而言仍是最重要的議題。

退休的預備計畫有助於人們對退休持較正向的態度，老年人應提早針對自己退休的生活做好規劃與準備。值得注意的是，在臺灣，女性參與就業的情況普遍，因此並非只有男性，女性也會面臨職涯（或生涯）發展機會改善，以及晚年婚姻滿意度與退休後的調適問題。總而言之，人終究會退休或失去能力與權威，如果能在自我與社會之間，或在家庭內外之間找到一個新的平衡點，才能順利適應；最理想的狀況是找到一份能將工作與休閒結合的事情，或利用創造力去從事自己感興趣的事。

【案例6-5】

葉阿嬤，71歲，從小家裏以種田維生，自認家貧沒能接受教育，早婚，結婚後擔任家庭主婦，育有兩男兩女，現丈夫已逝，子女都成婚生子，各自也有不錯的婚姻與工作，所以覺得自己擁有幸福美滿的生活。自認最大的壓力是隨著年齡增長，身體愈來愈差，不想要自己成為家裏的負擔。她說：「沒事時看電視，打老人牌，出去踏踏青，趁能動時就盡量動，才不會老得快，多運動保持好的身體狀態。」

【案例6-6】

陳伯伯，73歲，在彰化土生土長，一家都是閩南人。自己並未受過完整的教育，由於父母受過日本教育，所以靠父母教導及自學，會識文字，語言則以臺語為主。20歲透過媒妁之言成婚，婚後育有二男三女。自小幫家中種田，後到腳踏車店當學徒，數年後自行開業，營業近30年。由於家中仍有農地可耕種，所以也務農事，直至政府收購土地後自然地退休養老。回顧自己所承擔的壓力便是「一路栽培長子就讀私校，而就讀私校的子弟多家境富裕，長子交到酒肉朋友，曾擔心其價值觀偏差，所幸長子沒能學壞。」現在長子在銀行工作，陳伯伯頗感欣慰。他的休閒活動是蒐集骨董文物，所以很喜歡觀看《大陸尋奇》節目或與大陸相關的事物，最大的成就是已蒐集超過200件以上的骨董文物，他說：「未來看著子孫成長，平安順心就滿足了。」

2.生命歷程的省思

在1960年代，針對老人人格與動機理論有所謂**撤離理論**（disengagement），意指人們年老時，往往選擇從過去的社會角色中退出，減少對人事物的熱衷中。根據孔明和亨利（Cumming & Henry, 1961）的說法，這是成人適應老年的一種方式，他們認為這樣的老年人相較於始終保持活動和繼續投入社會的老人，對生活感到較為滿意。

另一方面，相對於撤離理論者被稱為**活動理論**（active theory）。有研究顯示，感到生活滿意的是高度活動的老人，因為某些文化社會的老年人高度熱中於社會活動以及他人的事物。

事實上這兩種說法都對，也就是說，有很多方法去適應老年；不過，無論哪一種方式都與一個人在中年時的適應相關聯。

【案例6-7】

　　吳阿嬤，74歲，丈夫已歿，子女三女一男，子孫多名。出生於日治時代末期貧困的農村家庭，所以沒讀過書，也不識字。回憶自己一生就是一輩子都務農，小時畢竟因家中貧困有經濟上的壓力，要幫忙家裏，但結婚後到了夫家仍是忙於農務，現在可以在家含飴弄孫了。但老了，有身體健康的壓力，年輕時還會跟著進香團到處遊玩，現在身體不好，多待在家裏看電視，頂多在家附近散散步。小孩、孫子、孫女健康平安好好讀書，平平安安過日子是自己最大的期望。

　　年齡對祖父母的類型有相當的影響，中年的祖父母可能扮演著代替父母的角色和家庭智慧的供應者。近來尋求樂趣型的祖父母也有愈來愈多的趨勢，他們較常參與遊戲性活動或休閒性活動。所幸研究顯示，中年祖父母多認為看到孫子女的成長、照顧他們、能和他們嬉鬧是一種樂趣。

【案例6-8】

　　沈阿嬤，82歲，成長於農業社會，工作經歷是種田與種龍眼。沒讀過書，不太識字，但會一點日語，早婚，婚後就是家庭主婦，生了一男五女，很滿意自己當選過模範母親且子孫滿堂。現在，年紀大，身體愈來愈弱，活動力變差，但還是「希望自己身體可以健康一點，不想要吃那麼多西藥；一天散步兩、三次，要不就在家踩運動器材，多運動促進新陳代謝，身體會比較硬朗。」問到未來想做的事，仍是僅想「多運動，胃口才會較好，吃些營養的東西，身體才不會虛弱」。

【案例6-9】

　　謝阿嬤，78歲，從小被送至大哥家當養女，但大哥卻沒能好好照顧她，反倒經常動手打她，所幸隔壁鄰居是醫生，看到她身上被打的傷於心不忍，就接她回家去靜養；不過，這樣的生活反反覆覆，直至謝阿嬤13、4歲時才被送到隔壁村莊去開墾。她住在小木屋中，食衣住行樣樣自己來，所幸有受到教育，完成國小畢業的學歷。謝阿嬤是阿美族人，由於阿美族是母系社會，所以在她17、8歲時，她的丈夫入贅到她們家，生完小孩後在家中照顧孩子並種稻，直至50歲都是過著這樣的生活。在自己71歲時丈夫過世了。能教養出貼心的女兒是自己最大的成就，但兒子個性不好、愛記仇，擔心兒子和家人不能好好相處是自己最大的壓力。休閒活動是到老人中心做手工藝和刺繡，也經常會到鎮上走走逛逛。對於未來並沒有特殊的看法，不害怕死亡，希望能找到一個可以安養餘生的好地方。

　　由上述訪查個案的例子可發現，老年人已處於人生階段的後期，最大的成就多是子孫穩定、平安，而最大的期望則多關注在自己的身體健康，不希望造成家人的負擔，希望平順安養餘生。當子女離開身邊自組家庭，或與子女同住卻失去主導家庭權力，老年人會有孤獨感。儘管多數的老年人可能會希望自己是獨立自主的，但並不表示他們不需要別人或子女親友的關愛，而且人類生命中確實一定會遇到需要其他人協助的時候，特別是在人老病時會仰賴子女或親友開車、購物、陪伴就醫等各項即刻的協助。

　　通常老年人人際關係最密切的就是配偶，換言之，與配偶是同輩關係中最重要的一環。人生的過程從兩情相悅、相愛到結婚，有些人會由結婚爾後走向離婚，甚而再婚。多數老年夫婦的婚姻關係大多走向兩極化，二十世紀7、80年代的研究發現，大部分的人認為老年的夫婦不快樂、孤立、寂寞、為子女及親友等所愛的人棄絕。但亦有研究指出，多數

老年人認為老年期是婚姻中最快樂的時光。調查研究顯示,老年人的愛戀關係以「情緒安全感」及「忠貞」為特色。

生、老、病、死是人一生會面臨的命運。有些人在漫長的婚姻關係中失去配偶成為鰥寡之人。有兄弟姊妹者,通常經過中年危機後,與兄弟姊妹間的互相幫助會逐漸加強,到老年時甚至代替了配偶的角色。因此,年輕時與原生家庭兄弟姊妹經常保持聯繫與維持互動關係,有利於年老時互相扶持。

有孫子女者,雖然年輕時可能協助照料,到了70歲左右就趨向於扮演正式的祖父母,與父母的角色清楚區分。陪伴或旁觀孫輩的景象取代了照護與管教的行為,發展出免於衝突的祖孫關係。一般認為良好的祖孫關係可降低老年人憂鬱的情形。

當開始感覺到自己年老,面對身體的病痛與死亡,加上老友逐漸凋零,情緒很難不受到影響。老年人身體機能變差,精神不濟,容易疲勞,活動力也降低,因「不想動」會減少人際互動而造成孤獨感,心理動作機能的協調與反應力降低,也會因適應不良而產生焦慮、憂鬱與缺乏安全感。

人終究不能避免生老病死,但沒人能事先體會人在生病後所面對的痛楚究竟有多難耐,也沒人會清楚知道自己會何時或如何死亡,種種的不確定性,讓生命接近尾聲的老年人在心理上承受著壓力與負擔。值得注意的是,老年人晚期不僅自己要面對死亡,還要因應所愛的人(另一半)的疾病與死亡。心理壓力造成生理上的變化,喪偶可能造成老人疾病加劇或死亡。很多已婚者甚至更關心配偶的生命,常常希望能夠在配偶死亡後自己再死。

應該要鼓勵每一位老年人建立**心理史觀**(psycho historical perspective),對於過去、現在的經驗,與未來的決策整合,形成個人的哲學,讓自己生命的故事、歷程與智慧經驗提供給下一代,使人類生命傳承與延續的使命感,幫助自己找到生命的價值與意義。

7

學習心理

■ 學習機制：制約條件作用／認知學習
■ 能力：能力／與活動的關係
■ 智力：類型／智力測驗與特殊能力測驗

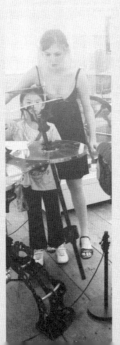

　　人的一生需要不斷地學習。為了適應所處的環境與社會，在日常生活中人們都在試圖應用基本的學習原理來改變行為，若得到好處、嘗到甜頭，符合要求的行為就愈來愈多。透過改變行為而進行的學習現象，是心理學家感興趣的問題。快樂的情緒是操作性強化的副產品；而並非所有技能都需要實際演練才能學會，這些都是心理學家注意到的學習心理傾向。

　　休閒也需要能力與智力，人們透過學習才學會了休閒。本章分為三節探討休閒行為中的學習心理：第一節談「學習機制」，第二節談「能力」，第三節探討「智力」的作用。

學習機制

　　學習是因經驗而獲得知識，或使行為產生較為持久改變的歷程。學習是一種歷程，因經驗而產生，在經驗中學到知識或造成行為持久的改變。經驗是活動本身的結果，也是生活中為了適應環境被要求從事的一切活動，是活動的歷程。學習在活動的經驗中產生，在適應生活要求的活動中產生，換言之，沒有經歷過的事不會產生學習。

　　不同的年齡階層，學習休閒的目的並不相同。一般而言，沒有人會將「休閒」兩個字用在嬰幼兒的身上，因為休閒的定義往往相對於「工作」。嬰幼兒階段的孩子，遊戲是最單純的，功能在於休閒調適，並透過遊戲而學習認識生活周遭的事物；學齡過程的孩子，休閒活動既是一種正式課業後調節疲累的方式，也往往與學習結合，很多孩子在此時會正式學習樂器、美術、球類等活動作為興趣，或作為未來志向的探索；青年人是介於學習到正式就業的階段，在工作學習之餘，需要一些刺激（stimulation）以拓展視野，可以打破一成不變的生活模式，所以休閒對

此年齡階段者來說,在效益上可能同時具備工作、學習與放鬆調劑的功能;中年階段的人,通常是人生事業最穩定成功的階段,但也即將面對生理老化的窘境,休閒可以作為工作轉換、紓解壓力、拓展人際的重要手段,有人在此時期會刻意探索新的休閒方式,作為迎接老年生活的準備;人若老了,可以打發與消磨時間、可以有人作伴的活動就是休閒,很多人期望老來生活是「含飴弄孫」,為了消磨時間,有孫作伴,和小孩一起「玩」也一起學習。老年時期,生理功能的維持,能健康的活動,是維持休閒參與的基本條件。

1.制約條件作用

在某種條件下學習到刺激與反應連結的歷程,稱為制約條件作用。制約條件作用是俄國生理學家**巴普洛夫**首創的實驗設計(參見第3章「行為學派」對巴普洛夫的狗的介紹),可產生刺激與反應的聯想學習,成為一種基本學習理論。

> **巴普洛夫**(Ivan Pavlov, 1849-1936),二十世紀初俄國著名生理學家,曾獲諾貝爾科學獎,為影響科學心理學發展重要人物之一。

將巴普洛夫的實驗結果轉化成學習的基本原理,會出現以下所描述的情形。

強化(reinforcement),也稱「增強」,指影響刺激—反應連結的程序中,影響行為出現頻率的作用。以巴普洛夫的實驗來說,強化是因食物而產生,故食物就是「強化物」。

類化(generalization),指相似的刺激會引起相似的反應,好比「一朝被蛇咬,十年怕草繩」。

辨識(discrimination),是一種區辨,對某些刺激反應,某些刺激卻不反應。**習得**(acquisition),指狗會分辨食物與鈴聲的對應,即狗理解了鈴聲出現就表示食物會同時出現。舉例而言,小孩發現只有在對自己的

休閒心理學

母親叫「媽」時才能得到母親的注意，所以小孩學會辨識，只能對自己的母親叫「媽」。

消弱（extinction），指逐漸減弱，反映在多次未獲增強後會逐漸減小；**自然恢復**（spontaneous），指不再出現無條件刺激反應時會自行恢復，一次比一次弱。例如，小孩喜歡以扮鬼臉方式吸引別人注意，大人為了消除小孩此種行為，在孩子扮鬼臉時故意裝作沒看見而不理會，孩子可能減少或不再扮鬼臉吸引別人注意。

由於巴普洛夫的實驗有其代表性，因此被稱之為「經典」或「古典」。經典制約的基本學習理論，即將學習視為與刺激—反應連結的學習歷程。例如，嬰兒聽見媽媽的口哨聲與尿尿的學習歷程，也屬於古典制約學習，或是學習新的單字時同時呈現食物或圖片以加深印象連結也是一種**古典制約**（classical conditioning）。

人的心理仍是複雜而奧妙的，這樣的古典制約原理或許在某些學習情況上適用，例如用於解釋情緒學習與心理治療，但對於複雜的知識學習是不適用的。

此外，二十世紀30年代，學習理論思想上產生「操作條件作用」學習的理念，這是心理學中行為主義的觀點，稱之為「刺激與反應的行為論」，證明適應環境能從活動經驗中學習到生存的能力。

愛德華‧桑代克（Edward Lee Thorndike, 1874-1949），美國心理學家，行為學派代表人物之一。最著名的實驗就是觀察貓如何逃跑的迷箱實驗。

在巴普洛夫以狗做實驗的同時，心理學家桑代克以貓為對象做了其他實驗。養過貓狗的人會察覺貓狗能學會活動與覓食。桑代克將關貓的籠子做了一些裝置設計，稱之為**迷箱**（puzzle box）。貓可見到置於箱外的食物，也聞得到食物的味道。剛開始，關在迷箱裡的貓會慌亂想出去取得食物，但錯誤試行數次之後便可找到出去籠子的方法，重複的練習讓貓減少錯誤。這意味著「嘗試錯誤學習法則」（law of trial & error），在多種、多

次的嘗試性錯誤中，人們可以學到解決問題的方法。其中，在嘗試錯誤時，某一個反應與某一個刺激會發生連結，是因為這個反應能夠獲得效果，稱之為**效果律**（law of effect）。因此，**練習律**（law of exercise）與**準備律**（law of readiness）與效果律被稱為學習三律。

行為塑造（behavior shaping）是操作制約學習原理的運用，指連續漸進法，將要學習習得的行為分成數個步驟，每做對一個即給予增強，再學習下一步，循序漸進終至學會較複雜的行為反應。

史金納也設計了「史肯納箱」（Skinner box），根據老鼠與鴿子等動物學習建構各種實驗，行為習得的歷程基於行為反應是否有增強（reinforcement）。

> 伯爾赫斯‧史金納（Burrhus Frederic Skinner, 1904-1990），史金納也有部分書籍翻譯為「史肯納」，美國心理學家，新行為學派代表人物。

增強就是一種強化。強化有兩種情況：**正強化**（positive reinforcement）指的是任何有助於反應頻率增加的刺激；**負強化**（negative reinforcement）則指任何有助於反應頻率消失的刺激。也就是說，做出正確反應，即可避免不想要的事物。例如，老鼠在箱子裏的實驗，只要老鼠能正確壓桿就可避免電擊；在社會法律上，假釋出獄的制度促使受刑人在獄中能有良好表現予以提前出獄的機會，其實就是負增強學習原理的應用。

學習受到了懲罰，是指沒做正確反應會遭受不想要的事物；為了讓不良反應不要發生，施予厭惡的刺激。懲罰也會造成某些情況，例如為了避免受苦，從懲罰情境中逃離，形成逃避學習；逃避學習形成後，學會了如何迴避懲罰，形成迴避學習；最後終究造成習得無助感（learned helplessness），即哀莫大於心死，放棄學習。

操作條件的學習，其影響發展出所謂編序教學的方式，意指倡導教學是逐步練習而習得的，按照一定的學習程序編訂教材，讓學習者能循序地一個步驟接著一個步驟訓練學習。

A行為學習得好，可能B學習也能學得好，這就是**學習遷移**（transfer of learning）。例如，小提琴拉得不錯，學習烏克麗麗就挺快；或者會舞蹈的人在拍武打動作片上也頗能表現，這些都是水平遷移的學習。

古典制約與操作制約最大的不同在於，古典制約強調生理反應，操作制約強調自發行為。操作條件化的例子，例如：某孩子喜歡溜直排輪不喜歡寫功課，於是帶孩子的長輩就和孩子約定先做好功課才能去溜直排輪，其方法是用偏好的活動當作增強物，加強學習者較不感興趣的學習活動，這樣的操作條件化被稱為**普馬克原則**（Premack's principle），亦被稱為「老祖母原則」。學校老師也會利用這種方式增強學生學習，例如：小學生都不喜歡數學課，喜歡玩遊戲，因此老師答應孩子學習完數學的最後五分鐘讓大家玩遊戲；或者媽媽總要孩子把討厭的蔬菜吃完就可以吃冰淇淋。

> 普馬克原則是David Premack（1925-2015）在1965年所提出，以更多可能的行為會加強不太可能的行為，又音譯為「霹靂馬效應」。

2.認知學習

人的心理仍是複雜而奧妙的，操作制約的學習原理對於複雜的知識學習並不適用。

源於完形學派思想的「認知學習理論」，認為刺激之所以造成反應，乃由於對意義產生了認知。動物在學習情境中學到的知識，未必完全表現於外顯行為。科勒的實驗，觀察被關在籠內的黑猩猩學習如何取得置放於籠外的食物，黑猩猩並非胡亂盲目地選擇可以構到籠外遠處食物的木桿，其選擇過程是經過觀察思考而後決定採取行動，這種觀察思考的歷程，外顯狀況是看不見的，屬於個體內在認知歷程，故稱之為**頓悟**（insight）。猩猩的學習進步不是漸進的，而是突然領悟到各種關係。

在某些學習內容的情境中是不需要頓悟的。但為了引起頓悟學習，在教學的情境中可以適當地利用過去有關的經驗，因為有了先前的經驗就愈能產生頓悟；學習的內容愈有組織且清晰，也愈能產生頓悟；不過，智力高者愈能適用於頓悟學習，智力低者就不太適合於頓悟學習，須在頓悟學習之前激發學生主動學習的意願。

另一方面，孩子在觀看完暴力節目後，會有粗暴行為，說明了兒童觀察大人行為或電視節目，會學習一些行為，這是「觀察學習理論」的觀點。

觀察學習理論認為學習並非單一仰賴環境因素，而是學習者對於環境中人、事、物的認識和看法，這樣的認識與看法是影響學習行為的重要因素。學習是環境因素、個人對環境的認知、個人行為三者交互作用而來，稱之為**相互決定論**（reciprocal determinism），也稱三元學習論。

靠著旁觀的觀察去學習別人的行為，被觀察者就是楷模，觀察者透過**注意階段**（attentional phase）注意到被觀察者的特徵，然後以心像記下的**保持階段**（retention phase），接著會模仿，也就是**再生階段**（reproduction phase），最後是**動機階段**（motivational phase），成為自己的行為特徵且在適當時會表現，觀察學習就是經過這幾個階段的過程，學習楷模的行為。模仿是學習者對社會情境中人物學習的歷程，當然，經由模仿所表露出來的表現方式、行為與反應，不盡然與所觀察的對象一致，其原因是每一個人的反應都經過自己認知判斷的內在歷程，爾後才表現於外。

中國成語中，描述楷模行為歷程與後果的如「殺雞儆猴」、「以身作則」、「見賢思齊」，都意味著觀察學習，學習者習得日後是否表現該行為。社會上經常表揚好人好事的善行，也就是為了激發楷模學習。

學習以引起注意為基礎，安排適當楷模教導新行為，培養學習者的自我調節能力和自律行為的養成。在觀察學習之後，利用機會使其應用表

現，增加學習的動機和興趣。

　　科技的進步，電腦的問世，使得學習者基於與電腦類比的觀點來理解人心，是認知心理學發展的背景因素。1967年**奈瑟**名為《認知心理學》（*Cognitive Psychology*）的書籍出版後，認知心理學一詞開始普及流傳，它包括了知覺、理解、思考、學習等人類的資訊處理問題。

> **奈瑟**（Ulric Gustav Neisser, 1928-2012）也翻譯成奈塞爾，是德國出生的美國心理學家，研究感知、記憶，被稱之為「認知心理學之父」。

 能力

1.能力

　　人類真的很聰明，發明了飛機、電腦、火箭，孕育了文化，創造了文明，在在都顯示人類是有能力（ability）的。

　　心理學上的能力有兩種涵義：其一是指潛在能力（potential），稱之為**性向**（aptitude），即將來經過學習和發展可能表現出來的某種能力；其二是指已經發展和表現出來的實際能力（actual ability），稱為**成就**（achievement）。

　　一般性向又稱普通性向，指有機會學習訓練就可能發展的水平能力（level of ability），像是智力；特殊性向則是要在特殊活動中，經過學習或訓練才可能發展的水平（level）。至於成就上的實際能力，通常指學業與職業上的成就。

　　此外，能力與知識、技能是一組既富區別又緊密聯繫的概念。知識（knowledge）是掌握人類社會歷史經驗的總結和科學概括。例如：在表現某舞蹈時，將已學過的文化知識、身體動作知識、美學知識運用在舞蹈

表現中；運用過程中表現出來的記憶準確性和思考嚴密性、靈活性等則屬於能力的範疇；至於操作道具、運用肢體平衡感、協調性、肌肉力量控制，這些都要掌握一套動作行為方式，屬於技能（skill）；而支配和調節活動中表現出來的注意轉移、思考靈敏度等則又是屬於能力的範疇。

休閒技巧（leisure activity skills），指個人獨立計畫和實踐休閒活動所需的技能，最重要的是要知道如何運用資源，也包括金錢管理、時間管理、交通工具的使用、瞭解社會情境等。

情緒智商（Emotional intelligence, EI）也稱為**情商**（Emotional quotient, EQ），指個體識別自己與他人情緒的能力，感受並透過情緒訊息引領思維和行為，去適應環境與完成個人目標。美國作家**高曼**著有《EQ》一書，倡導具有高情緒智商的人具備心理健康、完成工作的能力和領導的能力。儘管情緒商數在科學上仍受到爭議，但一般認為穩定的情緒與情緒管理的能力也是人們應學習培養的重要的能力之一。

> **丹尼爾·高曼**（Daniel Goleman, 1946-），美國作家、科學記者。在1995年出版*Emotional Intelligence*（中文版書名：《EQ》）一書，是當時著名的暢銷書。

釣魚休閒需要計畫和實踐活動的相關技能。

2.與活動的關係

　　能力是指順利完成某種活動所必需的心理特徵。我們常說某人具有某種能力，是以他在某種活動中的表現而言。只有在活動中能表現出人的某種能力，看電視、看電影、欣賞戲劇演出的觀賞活動，就比要與人際互動、懂得如何人際交往技巧、如何與人交流知識來得容易；此外，需要付出體力身體力行、對某些運動或動作具備能力的體能活動，似乎又更不容易些。有些活動甚至除了身體力行上要付出體力外，還要懂得計畫、設計、創作，將自己感興趣的休閒活動成為能夠實現自己理想的自我實現活動。換言之，休閒活動本身也有難度，有些活動容易參與，有些活動對某些人來說不是這麼的容易，而一個人在某方面的能力會影響所參與的休閒活動類型。

　　能力與活動是緊密聯繫在一起的，離開了具體的活動，就難以確定其究竟是否具有某種能力。從事某種活動又必須以一定的能力為前提，因為能力是人們完成某種活動必須具備的心理特徵，不具備相應的能力，就難以從事相應的活動。

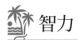 智力

1.類型

　　能夠將獨立計畫和技能處理得很好，我們會誇讚此人很聰明、頭腦很好，這就是智力（intelligence）。智力是一種精神活動，是知的能力，人們誕生到這個世上，開始接收許多資訊，漸漸發展智能。

　　智力到底可以分為幾種類型？在因素與結構方面，1930年代，英國

心理學家**斯皮爾曼**提出智力是由一般因素（G因素）和特殊因素（S因素）所組成。G因素是人的基本能力，是一切認識活動的基礎因素，而S因素是個人異於別人完成各種特殊活動的

查爾斯・斯皮爾曼（Charles Edward Spearman, 1863-1945），英國理論和實驗心理學家，1904年提出智力結構「二因論」。

能力。但美國心理學家桑代克認為智力結構是由多因素構成的，提出智力含「社會智力」，即人際交往的適應能力，如人際關係的協調能力；「具體機械智力」，即處理具體事物的能力，如機械問題的適應能力；「抽象智力」，即對抽象概念的適應能力，尤其是對語言和數學符號的

能力；稱之為智力的三元論。1966年，美國心理學家**卡特爾**等人對**塞斯頓**的七個因素進行了第二次分析，發現了蘊含於其中的兩個主要因素：**流體智力**（fluid intelligence）和**晶體智力**（crystallized intelligence）。對空間關係的認知、機械記憶、對事物的判斷能力等能力受到先天遺傳因素影響較大，即是流體智力；而晶體智力是人部分屬於從學校學到的那種能力，它一般是在辭彙和計算能力測驗中表現出來。

瑞蒙・卡特爾（Raymond Bernard Cattell, 1905-1998），在英國取得博士學位，於美國任教心理學家，提出將知能分成結晶性與流動性兩類。

路易・塞斯頓（Louis Leon Thurstone, 1887-1955），美國心理學家，以測量心理學、因素分析、智商研究聞名。

晶體智力的發展依賴於流體智力，因而，流體智力相當的人，由於生活環境的差異，他們的晶體智力也會各不相同。

舉例來說，某老師從大學輔導系畢業後一直擔任國中輔導教師共30年，他所累積的學生輔導知識，根據卡特爾智力理論可稱為晶體智力。流動的智慧隨著年齡而下降，結晶的智慧則隨著年齡而成長。青少年期，流體智力成長趨緩，晶體智力增加。

1977年，美國心理學家基爾福特提出三度結構模型。意即，智力結構擁有三個向度（dimension）：第一個向度是**操作**（operations dimension），指個體對於原始材料的處理過程，其中包括認知、記憶、

擴散思考、聚斂思考和評價等五種方法；第二個向度是**內容**（content dimension），是指心理活動的對象，其中包括圖形、符號、意義和行為等四種，圖形是指能感覺到的東西，符號是指數字或字母等，意義是指語言的含義和概念，行為是指人際交往的能力；第三個向度是**產物**（product dimension），是指智力活動的結果，包括單元、類別、關係、系統、轉換、含義等六種。換言之，基爾福特認為智能因素共有120個。

1983年，**加登納**提出多元智力說（theory of multiple intelligence），認為智力是多元的，傳統的智力理論只研究智力與學業的關係，而沒有涉及人們在實際生活中的智力；多元智力包括語言能力、音樂能力、運動能力、空間能

> **哈沃德 • 加登納**（Howard Earl Gardner, 1943- ），也有翻譯成高登、高登納或加迦納，是美國發展心理學家。

力、數學能力、人際能力、內省能力、自然能力。語言能力指運用語言傳遞資訊的能力；音樂能力指對音樂的欣賞和表現的能力；運動能力指支配自身身體完成運動作業的能力；空間能力指在環境和方位辨別方面的能力；數學能力指運用數位記號進行運算或思考的能力；人際能力是善解人意，與人有效互動與人交往和相處的能力；內省能力指瞭解、認識自身並指導自己行為的能力；自然能力是指瞭解環境並與之和諧相處的能力，自然能力是加登納之後才提出的第八種智力。這些能力與工作職業的傾向可以產生連結，例如：語言智力較高者，適合從事語言類型的工作，如作家、記者等；具有運動智力則在運動方面可有所表現，可以成為運動選手；空間能力好者才適合擔任建築師。或許，這樣的智力分類在未來可以有更多的分法，社會日新月異，科技不斷發達，人類的才能也會從多方面展現出來。

> **羅伯特 • 史坦伯格**（Robert Jeffrey Sternberg, 1949- ），又有譯史登伯格、斯騰伯格，美國心理學家，專研發展心理學、創造力。

總而言之，專家對於智力的定義不同，對於智力所提出的理論亦分歧。1985年，**史坦伯格**提出智力三元論（triarchic theory of

intelligence），包括分析的、實用的與創造的三種智力，亦即智力組合智力、情境適應智力、經驗智力的三維論；在傳統智力測驗中最不重視「適應能力」此項目。1978年也有美國學者針對所謂的資優教育提出「資優三環」概念，指中等以上智力（above average ability）、創造力（creativity），及工作專注力（task commitment），這表示聰不聰明、智商高不高受到「多學近乎智」的影響。

　　智力是一種綜合性能力，此種能力以自身所具備之遺傳條件為基礎，在生活環境中，對人、事、物接觸時，展現運用知識解決問題的行為。但人類必須要學習，從經驗中獲得學習，以提升智力展現才能。

2.智力測驗與特殊能力測驗

　　普通能力測驗在性質上屬於智力測驗。提到智力測驗大家都知道以IQ高低表示之。IQ（intelligence quotient）稱之為**智商**。智力測驗一開始將題目難度按年齡分組，比如適合5歲的題目歸類在一起，然後用實際年齡與心理年齡做比較。之後，才以心理年齡與實際實足年齡間的比值，算出所謂比率智商。

　　由於人的心理活動是複雜多變的，僅憑經驗難以進行能力好壞的測定。但要借助科學的測量技術來判定能力也不容易，測量的工具必須有其先決條件。一個優良的標準化測驗所應具備的條件包括「常模」、「信度」與「效度」。

　　例如，某人考試得了80分，若僅憑這80分，事實上是無法判斷這個人成績是好還是差；但當我們知道大多數同齡者，或同樣學習背景者考了同分時，就能做出比較正確的判斷，這表示只有在比較中才能知道優劣評價。又好比某生一分鐘仰臥起坐做了20次，也無法單獨判定他的體適能是否佳。也就是說，任何一種能力測驗，其測量結果的原始分數本身並沒

有實際意義，要進行比較須建立一個用來解釋原始分數的參照標準，這個
參照標準就是**常模**（norm）。許多心理測驗量表都可能有按照年齡、地
區、性別、教育程度等建立的不同常模。

信度（reliability）是指測驗的可靠性或穩定性程度。比如，我們用
秤來測量重量，無論是今天的秤還是明天的秤，也無論是桿秤還是天平
秤，必須測出同樣的、接近相同的結果才是。所以，同一項能力的測驗結
果必須是一致的，才能說這個測驗內容是可信的。語文測驗也好，智力測
驗也是一樣的，這樣的能力測驗必須具有較高的信度，才能使人相信。為
了信度確認，有時會在測驗量表上安排相同或類似的提問以確定前後的一
致性。

一個真正有效的測驗，其結果必須是該測驗所想要的心理特徵或功
能。故心理測驗在評量上最重要的特徵是具有**效度**（validity），即測驗
所得分數的準確程度。比如，要編製一份休閒動機量表，通常會請數位相
關專家鑑定確認量表問題的適切性，是否能有效問出休閒動機所涵蓋的問
題，以確定量表的效度。

美國著名的心理學家**魏克斯勒**從1934年
開始編製智力量表，主要是為解決不同年齡兒
童，在同一智力測驗上獲得相同分數，卻難以
確定他們在群體中的位置問題，即以常態分布
為根據。例如：8歲兒童和10歲兒童都獲得了
115分，但不能據此界定他們處於群體中的相同

大衛‧魏克斯勒（David Wechsler, 1896-1981），也譯作韋克斯勒，出生於羅馬尼亞，童年時期移居美國，制定了著名的智力量表。

位置。魏氏量表採用的智商是**離差智商**（deviation IQ），將受試者的成
績與同年齡組受試者的平均成績相比較，而得出的相對分數。

魏克斯勒編製包括適用於16歲以上成人的「魏氏成人量表」、適用
於6至16歲的少年兒童「魏氏兒童智力量表」，還有「魏氏學前兒童智力
量表」，適用於4至6歲半的學前兒童（參考**表7-1**）。魏克斯勒認為，人

表7-1 多向度團體智力測驗（兒童版）

題型	題目
常識題	人的耳朵有幾個？
辨異題	以五個圖形，分辨出其中一個與其他四個不同類型。
類同題	認出兩個事物的相同點，例如，一雙筷子和100支湯匙的相似處在於它們都是餐具。
排列題	以四到五張圖，辨識出圖中景象，依時間發生先後順序排列。
數學題	應用數學題，依文字敘述，計算數學題目。例如，有100個蘋果，其中40個分給男孩，30個分給女孩，請問剩幾個？
空間題	以圖形旋轉辨識出是同樣的圖案。
理解題	情境理解。選擇最恰當的答案。例如，在馬路上撿到一個皮夾應該保存好它，並對警察報告此事，而非感到幸運，把它留在口袋裏。
譯碼題	數字對應符號的理解辨識能力。
詞彙	反義詞，例如胖對瘦。
拼配	常見物體被分為數個部分後的組合。

資料來源：吳武典、金瑜、張靖卿編製，2010。

【想一想】

　　　　小謙參加縣市教育局辦理的「資賦優異生縮短修業年限鑑定」，但必須先參加智力測驗。從智力測驗考場出來後，小謙問父母：「請問亞運幾年舉辦一次？」因為這是智力測驗的常識測驗題。小謙的父母不禁感到疑惑，亞運多久舉辦一次，算是常識嗎？

的智力是由多種能力綜合而成的，他把智力測驗分為語言能力測驗和操作能力測驗兩部分。

　　另一方面，也有一些特殊能力的智力測驗，包括音樂能力、美術能力、機械能力、創造力的能力測驗等。

　　舉例而言，在音樂能力測驗上，1939年美國編製了世界上最早的音

樂能力測驗，把音樂才能區分為六種特殊能力：音高、強度、節拍、音色、節奏和音調，認為這些能力是音樂全面發展的基礎。本測驗適用於小學生到成年人，可以作為音樂學校入學能力測驗的量表，可以個別施測，也可進行團體測驗。

　　而美術能力的測驗，一般要求受試者對所提供的線條性輪廓加以補充，使之成為一幅圖畫，比如有美術藝術資質傾向問卷，要求受試者用已有的線條完成一幅圖畫，然後根據制訂的標準進行評分。也有以藝術作品的鑑賞衡量美學反應的測驗，其中有一幅是原作，有一幅是模仿作，要求受試者判斷哪一幅更好，哪一幅更美，如此可以瞭解美術判斷、感知和想像的變化。

8

創作心理

■ 創作的能力：想像力／創造力
■ 知覺意象：知覺特徵的應用／意象
■ 心流體驗：意義／條件

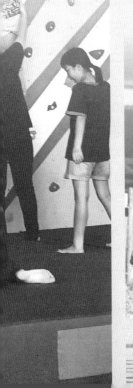

　　心理學也討論創造力，想像力是創造的基本能力。我們所從事的任何活動都含有創造的成分，而有些休閒活動非常具有回饋性的報酬。這類休閒活動的參與者必須發揮想像力，投入大量的心智精神以學習技巧或者跟隨引導，結合知識、技巧與想像力，創造獨特的作品。本章以創作心理為標題，討論想像力、創造力、創造性思考、知覺意象等。

創作的能力

1.想像力

　　提到創作，很多人會認為是音樂家、美術家、藝術家才需要創作，事實上現代社會各行各業都被要求要有創造力。將自己的創造能力用於工作或日常生活，完成的工作任務、事物或作品，都屬於自己的創作。

　　創作就是讓想出來的東西成為具體有形的新東西。有人說，因為科技發達，未來社會將只有人與人的理解、再創造與發明的工作能被保留下來，其他都將被機械化、電子化和電腦化的人工智慧所取代。如何培育新的一代擁有嶄新創意，成為現代人才培育教育的重要課題。

　　創作最需要天馬行空地去想與構思，這就是想像（imagination）。想像是人腦對已有的「心像」（mental image）進行處理改造，而形成新形象的過程；「能想出多少」這種似乎可以被質化與量化的能量，即為想像力。想像力是創造發明的根本，它幫助人們認識與改造世界，具有十分重要的功能。

　　想像主要處理圖像資訊，它是以直觀的形式呈現在人們的頭腦中。想像具有形象性特徵的表徵（representation）、新穎性的特點，雖然具有超前性，人們可以想像出現實中並不存在東西，但任何想像的內容都是來

自於生活、取自於過去的經驗。換言之，人們的想像不論是多麼新穎，或者離奇到什麼程度，構成心像的內容永遠來自於對客觀現實的感知。因此，我們在電影或者是電視劇等看到的奇幻劇情，看到的抽象派畫家的奇異作品，甚至文學小說家所寫作的荒誕離奇的文學小說故事等，仍是取材於現實生活類似的情境，是人腦對客觀現實反映的一種形式。

至於想像的類別，可以大致分為「隨意想像」與「不隨意想像」兩種。幻想與做夢也是想像的一種情況，不過屬於特殊類型想像（有關睡眠與夢的心理學相關基礎知識將在第9章詳細介紹）。

所謂隨意想像，是指在有預定目的的情況下，針對此目的進行自覺地**隨意想像**。例如：當我們出門旅遊時，往往會浮現出旅行地的想像樣貌；或者編劇、文學編寫創作時，作者也會形成對劇中角色人物形象及劇情背景的隨意想像樣貌。還有一種情況是指沒有預定的目的、不自覺的想像，例如某天看著天上雲朵的形狀，眼前產生不同的形象，雲朵像一隻貓、雲朵的形狀讓自己想起某人，這些形象是不自覺地浮現出來的**不隨意想像**。

若依照想像的創造性程度，又可以分為「再造想像」與「創造想像」兩類。所謂**再造想像**（reproduction imagination），像是人們根據言語描述、文字敘述或圖形表意，在頭腦中形成相對應的新形象過程，雖然有一定的創造性，但它所形成的新形象是以別人的描述提示為前提，以描述內容為基礎。例如，心理學老師在課堂舉例說明自己曾在某次經過地下道時見到什麼樣的人，學生心裏便會浮現出老師當時在地下道中的情景，想像老師遇到的那個人長得什麼樣。這種再造出來的形象不是別人描述的簡單複述和重現，往往帶有個體處理的烙印，受個人的知識、經驗、興趣、個性等影響。再造想像是理解和掌握知識必不可少的條件，也就是說，知識學習的掌握必須要有想像的參與，因為它能夠學習記憶的概念，形成一種新形象；所以在任何學習情境中，只要利用形象化、具體化

的圖表或標本、模型，甚至利用生動的語言等，都有利於知識的掌握。

　　創造想像（creative imagination）是獨立創造出新形象的過程，是人類創造活動中的一個重要組成部分。創造活動具備一定的條件，必須有創造想像的參與才能夠結合以往的經驗，在想像中形成創造性的新形象，發展創造性想像，主要特點就是它的形象是新穎的。例如，大家都知道「哆啦A夢機器貓小叮噹」，是作者新創的卡通人物，但來自於狸貓、人、機器的組合，加上擬人化，可以說話、有思想、有可以拿出奇妙道具的口袋，是一個創新的卡通人物。因此，我們可以說人類社會若沒有創造想像，所有的新作品、新產品、新理論等都將難以產生。

　　創造想像與創作有很大的關係，需要各種素材。創造想像的素材是指與知識相對應的心像，如果缺少了這些素材，很難創造出新的想像。在文學創作中，人物的角色往往是各種形象組合而成的典型，這種形象的塑造是離不開已有的知識和心像的，故想像的條件之一是需要擴大知識面，以增加心像的儲備。另外，創造性想像，並不是說思考毫不受約束地任意想像出來的東西，才具有創造性。有些創造性需要嚴格的構思過程，這樣的構思過程要靠邏輯思考調節，因此想像需要思考積極的活動。

　　想像還有一個條件就是要能產生「靈感」。創造過程中新形象的產生往往帶有突然性的靈感，當突然的靈感到來時，人們總是意識清晰敏銳。靈感到來時，想像和思考活動極為活躍，由於靈感的到來解決了長期探索的問題，因此心中還會伴隨著亢奮的情緒狀態。

2.創造力

　　創造力（creativity）是指個人創造性思考的能力，被認為是現代工作領域的核心能力。人類能夠產生新穎的、獨特的、具有社會價值的產品或

觀點，創造力是人類意識發展的標誌，包括科學技術發明、文學藝術創作等等。

本書第7章談「智力」時提到，智力是一種知覺或理解的能力，大致包括三種：一種是抽象思考的能力，一種是學習的能力，還有一種是適應新環境的能力。「知識就是力量」，但知識能產生力量在於人們如何將知識活用，需要運用創造能力。

所謂創造是指獨創與新生成，但實際上所有新的事物都是以舊有元素為基礎重新組合、建構改造才成為新的東西。所以創造力是一種具有獨創性和生產性的能力。人們在社會生活中會遇到各種各樣的問題，同時也要想辦法解決問題，這種要求反映在人的頭腦中，就成為創造新事物的需要和動機，也就此獲得了創造性想像的動力。文學創作、科學發明等都離不開創造性動機，所以想像需要有創造性的動機。

參考**表8-1**，創造力有人為意圖的與自然發生的，並且和人的認知與情緒組合，可以分為四種類型：第一種是**意圖的認知型創造力**，這種創造力，創造者的條件是擁有特定領域的相關知識，所以需要將知識活用，不斷地付出努力，得以革新、融合、運用現有知識所產生的創造形式；第二種是**意圖的情緒型創造力**，此種創造力仰賴創造者情緒的領略，與周遭環境互動非常有關聯，因為參與了某活動，往往在情緒豁然開朗的情況下產生了極佳的創造力；第三種是**自發的認知型創造力**，問題需要突破現狀，思考暫時從自主意識中移除，需要意外獲得刺激；第四種是**自發的情緒型創造力**，利用自然發生的情感、創意、想法進行創作，像是宗教家、音樂作曲家、藝術家的特別領悟，雖然可能不需要擁有特定認知範疇的知識，但往往需要用到某些特殊技能以便執行創作。

創造性思考（creative thinking）是思考的一種智力品質，是個體在創造過程中的一種思考活動，是在解決問題時具有主動性和獨特性的一種思考活動，或可同時考慮數個問題解決方案。基爾福特提出之智力結構論

表8-1　創造力類型

	知識領域	
處理方式	認知型	情緒型
意圖的	【第一種】 知識累積、人為努力	【第二種】 周圍環境互動、產生靈感
自發的	【第三種】 意外的刺激、跳脫自主意識	【第四種】 特殊領悟、技能執行

資料來源：Arne Dietrich, 2004.

中（見第7章，第123頁），將思考的運作分類為**聚斂性思考**（convergent thinking）和**擴散性思考**（divergent thinking）。

聚斂性思考是以舊經驗、循規則去尋求唯一的正確答案以解決問題的思考取向，記憶重現能力尋求正確解答，與聚斂性思考有密切關係；而擴散性思考是思考到數個可能解決的答案，是創造力測驗的基礎；當擴散性提出新點子時，是一種跳躍式的想法，對無法理解者有時甚至會以為提出者是在天馬行空、瞎鬧亂掰，例如：問一個孩子紙張可以如何運用，聚斂性的思考會想出將折疊整齊、根據紙張顏色分類，可以拿來寫字、畫畫，可拿去作為列印用紙；擴散性思考則認為可以做成衣服、可以發明一種玩撕張紙遊戲，誰撕得細誰贏，可以來場紙球大戰等等。

無論是聚斂性思考或擴散性思考都有其重要的功能，聚斂性思考是邏輯清晰、能夠有效彙整資訊的重要能力；擴散性思考則思緒豐富流暢，富含創造力。

創造力和利用「已知」再造出新資訊的擴散性思考很有關係。從單一事件進行思考的跳躍、發展時需要創造力，也就是說，創造力依賴思考的柔軟性。對創造性思考特徵的研究，人們從具有高創造能力的人身上來探索和推論。歸納起來，創造性思考有如下四個方面的特徵：

　　第一是思考的**流暢性**（fluency），指在一定的時間內或在較短的時間內可以產生觀念的數量多寡，像是想到一就繼續能想到二，想到三就想到四，思考非常地順暢豐富。思考的流暢性劃分為三種形式：第一種用詞的流暢性，是指在一定的時間內產生的含有規定字母、字首、字尾等的辭彙量的多寡；第二種是聯想的流暢性，是指在一定時間內，能夠從一個指定的詞當中產生同義詞或反義詞數量的多寡；第三種為觀念的流暢性，是指能夠在限定的時間內，產生滿足一定要求的觀念多寡。

　　第二是思考的**變通性**（flexibility），又叫思考的靈活性，是指拋開舊有的思考模式，容易因應情境調整改變的思考能力。仔細觀察日常生活中有很多的創意並非來自新的發明，而是把舊有的東西重新組合，這種新組合若是能改善替用性機能與執行速度增加效率，以符合各種場合活用，這就是一種變通。

　　第三是思考的**獨特性**（originality），是指產生出不同於常規的觀念和產品的能力，即與眾不同的思考。既稱之為「創造」，基本上其思考的內容就要有獨特的特殊性，在一些創造性思考的測驗題目中，會要求受試者根據一般的故事情節然後說出富有創造性的獨特思考結果，缺乏創造力的人則常難以突破慣性思考。

　　第四是思考的**敏感性**（elaboration），也稱思考的精密性，是指及時把握住獨特新穎觀念的能力。有時創造性觀念是突然浮現的，人們要有敏銳的感受及周延性，對出現在我們頭腦中的創造性觀念及時抓住並進行處理，才能把這些觀念付諸於真實的實踐中。

　　創造性思考是指在問題情境中，新的思考從萌發到形成的整個過程。英國心理學家**沃拉斯**曾提出創造性思考的四個階段：

　　第一個階段稱之為**準備階段**（preparation stage）。因為創造思考並非突如其來，必須經過

格雷厄姆‧沃拉斯（Graham Wallas, 1858-1932），英國社會心理學家、教育家。在《思想的藝術》（*The Art of Thought*）一書中提到創造性思考的過程。

相當時間的準備，例如蒐集事實與資料，考慮如何解決疑難，懷疑舊經驗，喜好觀察探索或推究事理，以求新的知識。

第二階段是**孵化階段**（incubation stage）。由於問題的解決有時是不可預測的，經過一段準備之後，有一段相當長時間的醞釀時期，稱之為「孵化階段」，在此時期意識活動似乎暫時停止思想，但其實不然，而是轉向潛意識的活動，經過此一階段才能進入統整的觀念。

第三階段**明朗階段**（illumination stage），又稱之為靈感期，指思考豁然開朗時，經潛意識的思想作用之後，對解決問題的資料加以取捨，再增加新的、有助益的資料，而有領悟、獲得並順利解決問題的可能。

第四階段**驗證階段**（verification stage）。通常某一問題的解決在當時認為有效，以後又發現與事實不符，需要考驗可能解決的方法是否正確，再從頭開始驗證、補充、修正。至於修正階段通常問題已大體有解決的可能，但須再加考慮補充，或稍加變更，使解決的效果更加完善。

想像與創作被認為需要多餘的時間去想去做，避免忙於已經被制定的機械式做法所限制。創意的思考是可以學習的，我們的心智需要訓練，以學習一套可以被控制的運作技巧，故創意需要以閒暇的時間作為條件，要多加練習，以熟練這套被控制的技巧，使其成熟。

知覺意象

1.知覺特徵的應用

知覺是根據感覺所獲得的資訊，以經驗知識作為判斷、組織、整合的心理歷程。前述提到，想像力的發揮與創造的達成，仰賴個人經驗所獲得的知識、智力。同樣看到一個東西，每個人對這個東西便會有不同的解

讀，因此，要開發創造力就要累積豐富經驗，充實知識，豐富心靈。

我們用眼睛在觀看事物，是感官視覺。感官視覺所見的是一個樣子，實際上在解讀的是腦部，眼睛看到的影像是在進入腦部後才被詮釋。憑感官視覺所引起的知覺非常主觀，以下兩圖為例。這是兩張經常作為知覺教材的圖示，在**圖8-1-1**，你看到的是女孩還是老婆婆呢？**圖8-1-2**，四個立體上方的四方型是置於左側還是右側呢？從此兩圖的例子，就可以領悟視覺與知覺的理解間確實蘊含了不少與創作有關的有趣概念。

以知覺的主觀輪廓性為例，如**圖8-2-1**，我們可以看到三角形，但實際上並不存在三角形，存在的只是一些線條和部分的缺角圓形，而空白處出現了倒三角形的形狀。此圖的樣式為義大利心理學家卡尼沙（Gaetano Kanizsa）於1955年發展出來，被命名為卡尼沙三角（Kanizsa triangle）。這樣的知覺主觀輪廓特性，也可以正方形（如**圖8-2-2**）創造類似的錯覺，成為有趣的圖形。

圖8-1-1

圖8-1-2

圖8-2-1　　　　　　　　　　　　圖8-2-2

　　「背景轉換」也會產生知覺上的不同反應。當要處理兩個影像時，會無意讓其中一個影像浮現出輪廓，而其他的部分會退為背景。如**圖8-3**，看到杯子的圖形後，如果開始注意到人的側臉，慢慢會覺得出現兩張對看的側臉影像；若是先看到側臉，也會慢慢注意到杯子的影像。

　　當知覺失真的時候稱之為「錯覺」，例如：Franz Muller-Lyer於1889年最早發表視覺錯覺的其中一個圖（如**圖8-4-1**），兩條同樣長度的線

圖8-3　背景輪廓

條，再加上不同方向的箭頭，就會讓人覺得長度並不相同；兩條同樣長的線條置放的位置不同，例如垂直與橫置會錯以為兩條線長度不同。利用錯覺創作，即感覺訊息中錯誤的認知造成知覺扭曲，於日常生活中，運用在創作作品的表現和設計上。比方說，服裝的設計為了讓身形看起來顯瘦苗條（如**圖8-4-2**），可能利用線條的排列；為了讓空間看起來寬廣，可能在角落描繪有遠近感的壁畫；或又者為了讓舞臺看起來人多不空洞，演員舞者的空間位置布局，也能製造錯覺產生出效果。

　　其他，像是**圖8-5-1**和**圖8-5-2**所謂「不可能存在的圖形」運用，也是因為人的眼睛視覺產生了立體的錯覺，所以很難看出二次元影像，這樣的圖像增添了頗具創意的趣味性。

圖8-4-1　　　　　　　　　　　　圖8-4-2

圖8-5-1　　　　　　　　　　　　圖8-5-2

　　此外，看事物時人們也無法全面，會以習慣的視角去看。例如，今天請你畫出一個咖啡杯，大多數人並不會由正俯角去畫出咖啡杯的圖樣，而是如**圖8-6-1**，以側俯角的角度觀看。換言之，人們想像的物體通常是傾斜且稍微由上往下看的角度，大多數時候人們不是從正上方往下看物體（如**圖8-6-2**）。人們是在這種標準視角下最快辨認出物體，這便是一種習慣的知覺。人們總是利用過去的經驗為基礎，去推測所看見的事物。

圖8-6-1

圖8-6-2

　　根據美國視覺科學家Irving Biederman（1985）的研究，人類視覺快速辨識和解釋的能力，是以幾何圖形為主。同樣是基於視覺的習慣，因為人們認識其基本的形狀，當視覺在辨識物體時，這些形狀會組合成我們所要見到的東西，讓人們能夠辨認。如**圖8-7**所示，在設計時應善用幾何圖形，因為人們會主動搜尋。

　　總之，運用知覺的理解，可以刺激自己的創造力。心智是需要訓練的。在此重新整理創作的創意產生過程：首先，要蒐集素材，平時就要蒐集與自己工作有關或感興趣的素材；其次，在腦海中想想這些素材該如何加以分類整理，思考這些素材能如何運用；最後，在孵化醞釀點子的過程中，仍需要周圍環境的感應與刺激，多看、多聽、多想，領略生活的趣

圖8-7　視覺以幾何圖形辨識物體

資料來源：Biederman, 1985.

味，或許就能找到創意的點子。

2.意象

　　創作與想像、思考或心像化有很深切的關係。知覺是指將包括視覺、觸覺、聽覺等感覺到的，以個體經驗、知識去理解解讀；意象則是將包括視覺、觸覺、聽覺等感覺到的，形成心像與印象。

　　意象的英語為image，中文也翻譯成像、影、形象、圖像等，指對某一刺激物（可能是人、事或物）的抽象概念，是一種訊息傳遞的理解。在科學研究中，**伯爾丁**提出意象的概念，認為意象對於人類的行為決策有重大的影響力，因為意象就是人類對於既定事物的印象，人們會對所相信的事實做出反應。

> 肯尼斯‧伯爾丁（Kenneth Ewart Boulding, 1910-1993）是生於英格蘭的經濟學家、教育家、哲學家，於1956年著有《意象：生命與社會中的知識》（*The Image: Knowledge in Life and Society*）一書，提到意象與人類行為間的決策概念。

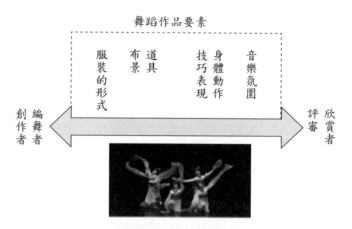

圖8-8　舞蹈創作作品的訊息傳遞

　　當創作者有了創作點子時，會想像作品的樣子，形成一種心像意象。如**圖8-8**，在舞蹈的創作中，創作者透過材料、舞者身體動作、音樂、道具、服裝設計等要素將作品表現出來，而觀賞者所看到的，無論是外在的動作畫面、整體的美感，或是欣賞作品的內在情緒、感觸、心得，也會形成一種意象。

　　如此，創作者的意象與欣賞者的意象是一種訊息的溝通。研究分析意象的特徵，再將結果提供給原創者或編舞者參考，原創者則可依據觀眾的意象來確認是否是自己所想要表現傳達的訊息。

　　運動選手的訓練也是，要完成某種動作時，可能會進行想像，針對想要達成的境界狀態會在心中形成心像，這也是一種意象。意象也是一種觀念，因此也有觀念性的意象調查分析，像是休閒意象、身體意象等相關研究。

奧斯古德（Charles Egerton Osgood, 1916-1991）發展語意差判別方法，也有翻譯為「語意差異法」或「意味微分法」。

　　由於意象往往影響到最後的決策，意象的分析也常被作為研究觀光旅遊印象、美術欣賞、各項表演或公共藝術欣賞的方法。

美國心理學者**奧斯古德**於1957年發展出一種語意心理的研究法，即將意象以詞語表現，詞語富有語意，透過所觀察感知到的心像以語詞語意解讀。實驗時，將其語詞找到相對應的詞彙，在兩者之間做一程度尺度的區分，就可以推測觀者在欣賞到作品過後的感知狀態。例如，某人看到一件衣服可能覺得美或醜，美的相對詞是醜，在美與醜之間，若存在程度上的差異，可以選擇非常美、頗為美麗，或其實介於美與醜之間的稱不上美或醜，又或者有點醜、很醜、非常醜，因此可知欣賞者對這件衣服美醜傾向的判定結果，這樣的方法稱為**語意差判別**（semantic differential）。語意差判別法通常選擇形容詞語意，以程度副詞作為區隔判斷的尺度。

圖8-9呈現出「非常美麗、喜歡」，「稍微明亮、柔軟、輕盈」的傾向，若是採群聚的統計實驗分析，便可得知該物的特徵，即創作者與觀賞者間的訊息傳遞結果。目前這種分析方法被運用在觀光地意象、城市意象、建築造型、公共藝術意象、美術意象、音樂意象等研究中。

圖8-9　語意差判別法例

心流體驗

1.意義

創作需要「投入工作」才能完成作品，創作者的技術能力與面對挑戰完成的歷程，在完成一份工作時會形成一種充實與滿足的快感。

研究顯示，人們忙碌時會比較快樂，人們並不喜歡無所事事，空閒時沒事可做會讓人們變得不耐煩。只要讓人們覺得他做的事是值得的，人們會選擇做事，除非他們覺得做的事是虛工，就不會想做。

心理學上有一種說法，稱之為「心流」（flow），指當一個人非常融入於某一個領域的活動時，心中可能被參與的活動所吸引，完全投入沉浸於活動的過程中，心情產生莫名舒暢的感覺，這樣的經驗，被稱之為心流體驗（flow experience），是一種聚焦於某區域的精神狀態。米哈里‧齊克森（Mihaly Csikszentmihalyi）於1975提出心流的概念並以科學方法加以探討。

要達到這樣的經驗體驗必須涵蓋以下因素，包括：集中精神於當下、合併行動和意識、反思自我意識的喪失、對活動有個人控制或處理意識、在時間知覺上，時間主觀的感覺被改變，形成時間經驗的扭曲、作為內在獎勵的活動經驗。簡單來說，要達到心流體驗就是要投入，能夠專注地活動，然後將動作與意識結合，即便投入了很長的時間也不覺得時間在流逝，反而有一種獲得回饋收穫的心境。

換言之，有了自我動機，有事做可能反而比清閒、無事可做，心理上能有機會體驗快樂，只要專心投入，領略到所做的事是有所回饋的，心中自然滿足。

2.條件

心流狀態是一種最佳體驗，因為心流必須是人們可以決定他們要關注的內容，從體驗中獲得高度滿足。

要達到這種高度滿足與個人能力有關，必須要有達到最終目標而克服挑戰的能力和渴望。心流不僅能帶來最佳體驗，還帶來整體生活上的滿意感。

心流最佳體驗在於它本身就是個人所追求的目標。心流的流動條件包含了知道該怎麼做、如何做，瞭解自己的行為與方向，有感知能力認識到挑戰性，且不分心。

能夠領略心流體驗的人格在特質上通常具有好奇心與堅持性，冷漠、無聊和焦慮狀態會影響心中保持流動的挑戰精神，挑戰程度不夠時你就會想提升挑戰性，但挑戰程度太高會出現焦慮狀態，造成心理的不安與困擾。研究指出，一個人是否會投入休閒活動，除了其本身之參與動機、興趣外，端視其個人對於活動的勝任感與掌控感。

心流體驗必須是個人技能與任務之間的平衡狀態，當個人所具備技能高過於挑戰的要求時便會產生無聊（boredom）；反之，當個人技能低於挑戰的要求時產生焦慮（anxiety）；只有挑戰與技巧程度兩者達到平衡時，個體才會產生流暢的體驗。

9

壓力處理

■挫折與衝突：挫折感受／心理衝突／受挫反應
■壓力適應：壓力源／壓力反應／睡眠與做夢／休閒意識
■社會適應：心理適應不良／社會適應不良
■自我防衛：防衛機制／自我防衛的方式
■諮商輔導：意義／方法與程序／團體的諮商輔導

　　休閒代表一種心靈狀態，是一種自由紓壓、解憂放鬆的心理狀態；相對於休閒心理狀態的感受就是承受壓力的狀態。「壓力」用於醫學時是介於心理學與生物學的詞彙，指一種心理感受。引起壓力的來源來自多方面，雖然「壓力」看不到摸不到，卻深深影響著我們的情緒、工作效率。壓力已經儼然成為現代社會人們日常生活的一部分，它可以讓我們應付忙碌的生活，適應新的環境，或應付困難和挑戰；但如果「覺得壓力很大，快受不了了」，無法妥善處理，它也可能影響我們的身心健康。

　　本章討論心理挫折或衝突以及壓力來源、壓力反應和心理不適應狀態，並簡單介紹當心理不適應時，可接受諮商輔導的方式。

挫折與衝突

1.挫折感受

　　壓力（stress）一詞源自拉丁語stringere，是辛苦艱困的意思。壓力的產生，是在強制性的情境下從事某種活動，因為是被動的或是非自願的，使得身心產生一種複雜而又緊張的感受。引起壓力的原因很多，其中遭受挫折或心理衝突皆會引起壓力感受。

　　當你預期想完成一件事卻無法如願，心中會產生一種阻撓的感受，就是遭受**挫折**（frustration）；無法達成個人之目標，又或者因為目標太多無法全部達成，只好忍痛放棄某一部分，也會造成挫折。

　　每一個人應該都有感受過挫折的心理狀態，因為人的一生要學、要做的事太多，不可能事事都能完全如願或如期達成，會有挫折的感覺，就是因為想做的某事受到阻撓或干擾無法順利達成，挫折即是指阻礙或干擾個體動機性行為的刺激情境，心境便如同「挫」「折」二字中文字面上的

意思，心中被挫刺、擦傷，還被折斷，感覺真的是糟透了。

　　承受環境打擊或經得起挫折的能力，或個人遭遇挫折時免於行為失常的能力，稱為挫折容忍力。一般的人當遇到小小挫折時，通常能很容易地調節心情情緒，再接再厲去完成欲達成的事情；或者選擇放棄，讓自己不再介意，讓心情恢復輕鬆愉快。不過，有些人可能從小到大自我期許高，且一直都能順利依照自己的計畫完成工作者，由於凡事似乎都在掌握與預期中，這樣的人一旦失敗便無法接受，挫折容忍力弱。

　　導致挫折情境的因素包括受到各種因素的影響而阻礙個體之動機；這樣的因素有時間、空間等自然物理環境或人為影響，也有受社會環境的客觀因素影響。也包括個人所具備的條件不足，如能力不足、容貌不佳、身體缺陷等因素，例如，某人對某項人員工作的甄選感到非常有興趣，但可能有身高的限制，就無法達成目標。因此可以知道，挫折的容忍力與個人動機、期望、性格都有關係。

　　人們當然期望自己是一切順心、經常成功的常勝軍，但一生遇到學習、求學、求職、交友愛情、家庭經營、事業經營、身體狀況等種種情境，終究不太可能事事如意。例如，今天預定和朋友出遊，卻不料遇上車子在路上拋錨，本來就很沮喪了，若朋友再抱怨你為何不事先做好汽車保養維修，那受到挫折的感受可能就更強烈；在等待車子送廠維修的時間，雖導致沒能去較遠的地方遊玩，但改到就近的地方走走逛逛，或許不好的心情因此能轉變，這就是挫折感的調適。

　　事實上，年紀小就經歷過失敗挫折的經驗，學習適應這種挫折的心理是很重要的，教育者應借助提供適度的挫折情境，或鼓勵由挫折中獲取經驗，來提升挫折容忍力。

2.心理衝突

衝突（conflict）是指個體在有目的的活動中，常因某個或數個目標，而有兩個以上的動機，當這些同時並存的動機不能同時獲得滿足，且性質又呈彼此相互排斥，會產生內心矛盾。產生心理衝突主要有下列情形：

首先，單純的心理衝突，就是一個人同時間有兩個想達成的目標，但因為某些限制而無法同時達到的時候，就會在心理上產生衝突，這好比「魚與熊掌不能兼得」，所以無法取捨心裏掙扎。這就是**雙趨衝突**，意即兩個都想要卻無法如願的心理衝突狀態。舉例來說，暑假期間有兩個夏令營活動都很想參加，但剛好舉辦的期程都是在同一個時間，因此必須在兩個活動中擇一參加，不得不有所取捨，兩愛卻只能擇一。當然，偶爾也會面對有兩個選擇都不想要，或想要避開的狀態，這樣的衝突狀態稱之為**雙避衝突**。

有時對同一個目標會有又想要又不想要的心理狀態，意即一個人對同一目標同時具有趨近與躲避的兩種心態，既期待又怕受傷害，這樣的心理衝突被稱為**趨避衝突**。例如，某人很喜歡吃宵夜，但又擔心發胖，就會造成心理上的趨避衝突；很想爭取某個角色的演出讓自己有表現的機會，但又擔心自己能力不及，表現不好會招致別人的批評，這也是又想又不想的趨避衝突。至於有兩個目標同時讓你「不想要，又想要」的情況，意即個體的外界有兩個趨避衝突同時並存，使個體左右為難，無法立即做決定，就會造成心理上的**雙重趨避衝突**。

衝突與心理的需求、滿足感有關，人不可能什麼都能獲得，也不可能所有的不願意都能避開，因此得學習取捨，瞭解自我能力與充實實力，讓自己在遇上可能會造成衝突的心理狀態時，能做出最適切的抉擇，且告訴自己這是自己的選擇，不要抱怨後悔。

3.受挫反應

　　當一個人遭受挫折與衝突之後，通常會產生自我防衛。就是指個體在遇到挫折之後，為減輕或避免挫折所帶來的不愉快或痛苦的一種反應。此外，在遭受挫折與衝突後也可能引起「攻擊」。

　　因為目的沒有達成所以產生了心理上的不滿足感，則這種感覺可能會引起對於讓他感到挫折的來源產生攻擊的行為。攻擊可分為直接攻擊和間接攻擊。所謂直接攻擊當然指對造成其挫折的人或物直接攻擊，像是他讓我難堪，我氣不過於是就對他揮拳，產生攻擊行為；另外，如果不敢攻擊使我們受挫的人或物而轉向攻擊不相干的對象，也可能產生間接攻擊，稱為「替代性攻擊」或稱「轉向攻擊」，即將攻擊轉向其他的人或物，而不直接攻擊挫折來源，像是在公司受了上司一肚子氣，但卻不敢吭聲，回到家對老婆小孩發脾氣的情況即是。無論是自我防衛或攻擊都是屬於對壓力來源積極的反應。

　　至於遇到挫折和衝突時，也可能產生比較消極的反應，像是冷漠、退化與屈從。**冷漠**是憤怒情緒漸被壓抑，而在表面上產生一種冷淡、無動於衷的態度，失去了喜怒哀樂的表情。**退化**指個體遇到挫折時，表現的行為較其年齡水準幼稚。**屈從**是遇到挫折後自暴自棄、放棄嘗試、被動、聽從他人，自己缺乏主張。

　　另外，在感受挫折或心理衝突時有可能引起過度憂鬱、不安，導致驚慌，稱之為**焦慮**（anxiety）。焦慮的原因依佛洛伊德心理分析論，認為當「本我」的衝動受到「自我」、「超我」的管制與監督時，會產生內心的衝突而導致焦慮；社會學習論則認為焦慮起因於學習，例如，電梯故障時曾被關在電梯裏的人，之後每進電梯就會感到擔心焦慮。這樣的焦慮心理常附帶產生身體的生理反應或失調的症狀，例如焦慮可能會引起發抖、頻尿、發汗等。

　　任何一種反應，有可能是正向的作用，也可能引起負面的作用。雖然，有時候遇到挫折能適當的反擊是必要的，但有時候卻只要稍微的冷處理，能退一步、不計較，心理衝突引起的不良反應便不會這麼強。學習在面臨挫折與衝突時，習慣性地做出最恰當的反應，以保護自己的心理狀態不崩潰為宜，維護身心康健才是最重要的。

壓力適應

1.壓力源

　　本章「挫折與衝突」一節提到個體心理遭受挫折或心理衝突會引起壓力感受。但實際上引起壓力感受的原因很多。引起壓力最原始的原因來源，稱之為壓力源（stressors）。

　　壓力源包括：太熱、太冷或溼悶、擁擠、噪音、塞車等，來自周遭所處不適環境的影響；或是突發的災變事件所造成的壓力，像是遭受火災、戰爭等人為災害，或是颱風、旱災、地震等自然災害，車禍、飛機失事等意外事故，都會造成人們的壓力。然而大多數的壓力來自於人們日常生活的瑣碎事情，像是家庭環境、工作壓力、生病、時間不夠分配等，生活改變所帶來的壓力，例如搬家、開學、放暑假、入學、轉職轉行、結婚、離職退休、本人受傷或重病、離婚、配偶死亡等也都會造成壓力。

　　壓力反應會隨著性別、性格、年齡、心理等因素而有所不同。在心理學的研究調查中，人的性格與感受或抵抗壓力的狀況也會不同。根據1950年代美國心理醫師弗雷德曼和羅斯曼（Friedman & Rosenman）的研究發表，按日常生活中的行為方式，可簡單地將人們分為兩大類型的性格：

　　第一類稱之為A型性格，指個性急，講話快，吃飯快，個性積極進

取，經常擔心自己沒有足夠時間完成工作，較有工作與事業上的野心，也比較喜好競爭或冒險的性格，像這樣性格的人自然也容易感受到壓力。

第二類稱之為B型性格，指個性隨和，生活悠閒，對工作要求較寬鬆，對成敗得失的看法較為淡薄者，一般而言這樣的人較能抵抗壓力。

2.壓力反應

前述第一類A型性格者，成就動機強，通常比較容易成功；不過，也顯得冒失、無耐性，容易有敵意和攻擊性，在醫學上認為此種性格者易得高血壓，易患有心臟疾病者亦多。

無論任何人，若長期承受壓力，都可能引起緊張性疾病或精神上的毛病，症狀上像是肌肉痠、脖子痠、緊張性頭痛、腸胃疾病、心臟病、高血壓等循環系統的疾病。

賽利認為個體長期承受高度壓力，如疾病、挫折、衝突、壓迫等，會使身體產生三個階段的**一般適應症候群**（general adaptive syndrome，簡稱GAS）。

> 漢斯・賽利（Hans Selye, 1907-1982）是倡導壓力說的生理學者，於1976年提出身體對壓力源的反應模式。

感受到壓力時身體第一階段反應是**警覺階段**（stage of alarm），此階段是指生理產生改變，如感覺到疲累、頭痛、身體發燒、沒胃口等症狀，稱之為「震撼期」。接著，體溫及血壓下降和生理功能加強，生理為了反擊壓力，產生類似緊急反應的情況稱之為「反擊期」。換言之，個體在遇到突如其來的威脅性情境時，在生理方面身體上會自動發出應變狀況的緊急反應，以維護生命的安全。

第二階段是**抗拒階段**（stage of resistance），生理功能逐漸恢復正常。但個體如壓力仍未減除則進入第二階段，對原先的刺激抗拒增加，但對其他壓力來源的抗拒卻降低。

第三階段是**衰竭階段**（stage of exhaustion），個體無法再適應壓力，第一階段之症狀出現，嚴重者會死亡。

強烈衝擊和壓力確實會造成心理創傷。**創傷後壓力症候群**（post-traumatic stress disorder，簡稱PTSD）是指一個人在面臨重大壓力後，會有很長一段時間出現做惡夢難以入睡、恐懼、焦慮、冷漠等身心狀態稱之。

壓力與工作績效似乎也有關係，面對簡單的工作，高心理壓力會產生較佳的績效，難易適中的工作，則合適的心理壓力會產生較佳的績效。

現代休閒觀念有所謂利用舞蹈、運動、音樂、藝術、社交活動、養寵物、玩遊戲等各種靜態或動態之休閒活動，讓承受壓力者在生理、心理感受到調節或紓解的感受，稱之為休閒療癒。至於**休閒治療**（therapeutic recreation）是指進行療癒者某些病症的治療方式，在醫學的處方上，是以一種任何自由的、自願的以及表達性的休閒活動介入醫療，以遊戲的心態、愉悅的態度及釋放有益身心的情緒，來幫助患者做生理及心理上的復健。休閒治療的目的，是希望可能因自己身體殘缺或心理遭遇重大創傷而無法再去從事過去那些熟悉或喜愛的休閒活動的患者，能藉由培養新的與合適的休閒知識與活動技能，使其於身體康復時能建立自信幫助他們重回社會，進而適應社會，除了恢復照顧自己的生活起居及重新就業外，還能與家人及社會人士共同參與休閒活動。

總而言之，人們應當正視自己所處的壓力承受狀態，當身體發出訊息時就要注意，除了找尋適合自己療癒的方式，必要時還應就醫診治，切莫進入壓力適應的衰竭狀態。

3.睡眠與做夢

壓力與意識有關，好比同樣一件事對某人來說造成心理壓力，但對某人來說卻是應付自如，輕鬆愉快，因為必須意識到這是一種壓力它才會

形成壓力，你絲毫不覺得且沒有意識時，就不會覺得那是種壓力。

　　充足的睡眠及保持良好的精神狀態有助於紓解壓力。睡眠（sleep）一詞在心理學上的意義，是對環境刺激未表現出反應的無意識狀態，是一種知覺活動鬆弛的狀態，但並非全無意識，也非完全不敏感，不完全是靜止，個體生理與心理的活動仍持續進行著。

　　睡眠通常不是毫無計畫的，睡眠時腦部仍然很活躍，在睡眠和鬆弛時，腦波的振幅不一樣，大腦的血流量及氧的消耗量都大於清醒時。通常在沉睡階段之後，眼球快速跳動，稱之為**快速眼動睡眠**（rapid eye movement，簡稱REM），通常一個晚上會出現4至5次不易被喚醒的快速眼動睡眠，如果剝奪此時期睡眠將會使記憶力顯著降低。

　　一個人想睡的時候卻睡不著就是失眠，就是睡眠失常（sleep disorder）。睡眠失常也包括睡了大半天卻仍感覺疲累，無論是想睡時睡不著或睡了卻睡不好，都會導致休息不充分，精神不佳，因此會影響工作的績效，學生則可能影響學業。

　　睡得不好，一般認為造成失眠的原因，雖然可能包括身體病症或環境干擾等因素，但很多情況是受到心理因素的影響，例如：最近特別擔憂某事，或是一天當中發生了一件令人開心興奮的事，大考將近、剛談戀愛、要結婚了，或是重要的工作卻無法如期達成，這些情況是壓力較大時的短暫現象，通常事情過去就能恢復正常睡眠。

　　睡眠還有一種特別的狀態稱之為做夢。夢（dream）是睡眠期中某一階段接近無意識狀態下所產生的一種自發性心像活動。應該所有的人都有做夢的經驗。夢的內容稱之為**夢境**（dream content）。做夢似乎沒有所謂的好與不好，阿德勒學派心理學家認為夢能守護睡眠，沖淡日間留下的緊張情緒，是生活的預演，人們做夢可藉由夢境儲備日間生活的能力。

　　另外，精神分析鼻祖佛洛伊德著有《夢的解析》（*The Interpretation of Dreams*）一書，認為夢亦有願望滿足（wish fulfillment）作用，個人由

於環境的不如意導致自卑感，可以藉由夢境找回補償，是解決個人問題的一種方法。

　　夢境分為兩個層面：一種是顯性夢境（manifest content），是指當事人醒來後所能記憶的夢境，是夢境的表面，屬意識層面，所以當事人能陳述之；另一種是**潛性夢境**（latent content），即是夢境深處不為當事人所瞭解的部分，屬於潛意識層面的夢。**夢囈、夢遊**（somnambulism）是指個體睡眠中不自覺地起床走動的現象。夢遊與做夢並無必然關係，因夢境可能有記憶，而夢遊中的動作，清醒後則一無所知。夢遊時的腦波顯示與睡眠中的沉睡期相當。夢遊的原因可能與焦慮有關，在兒童期最容易出現，通常在上床後2至4小時的熟睡中發生，且只持續幾秒至幾分鐘。

　　要拒絕失眠，一般而言讓睡眠習慣良好，盡可能維持固定作息，早上也固定時間起床，時間到了便容易依照生理時鐘入睡或清醒。為了避免掛念的事一直放心上而不容易成眠，利用白天思考事情，並於睡前規劃好次日行程，以免夜間掛心睡不著；太興奮、太失落、太緊張的情緒都不適合入睡的狀態，故睡前可沖熱水澡讓身體肌肉放鬆，不要做激烈運動、不要看會讓自己緊張的影視節目，睡前不要吃太撐、不要感覺過餓、避免含有咖啡因的飲食。當然，如果長時間入睡困難又找不出原因，便應適時尋求醫療協助。

　　休閒意識（leisure awareness）乃指能否瞭解休閒的意義，並檢視與休閒有關的個人生活、生活品質、生活型態及社會關係。人要能分辨工作時間，並且辨認自己何時應擁有休閒時間，之後才能進一步檢視休閒實質內涵。長期睡眠品質不佳，身體和精神狀況都不可能好，休閒意識也不可能清晰。因此，「能好好睡一覺，不失眠」成為身心保健很重視的一件事。

4.休閒意識

　　自我意識（self awareness）的要素包括個人對興趣、能力、休閒期望、經驗品質、休閒目標、價值與需求等項目的確認與澄清，其重要性在於協助個人做「休閒決定」及激發參與的行動力。舉例而言，參與觀賞性的休閒活動時，應該注意能夠分辨、定義與辨別興奮、滿足、愉快、害怕、無聊、憤怒、孤獨等不同情緒，將休閒經驗和這些情緒做連結，釐清自己在何種活動中會誘發何種特定的情緒，以確認個人的興趣、能力、需求、期望，瞭解某項特定活動在個人生命中的價值。

　　有些人似乎對「休閒」的態度容易引發自我困惑、欠缺安全感，對很多事物都意興闌珊，沒有熱情主導自己的休閒活動，缺乏休閒的自我意識，這樣的人就是欠缺休閒意識。休閒活動相關從業人員，必須要能瞭解與激起他人的休閒意識；不過，有些人是因為身體上或心理上的不適，以至於欠缺休閒意識，此時便需要休閒治療的介入。

　　美國休閒治療協會指出，休閒治療的定義為：「利用遊憩服務（recreation services）及休閒經驗（leisure experiences）幫助那些在身體、心智或社會互動上受限制的人們，能充分利用及享受生活。」

　　休閒治療是一種為了能讓健康受到威脅的個人恢復生理及心理機能，讓個人藉由休閒活動達到自我實現以及預防發生健康問題的方法。

　　總而言之，休閒治療是藉由提供休閒體驗的機會，達到某些疾病與障礙獲得改善；提升休閒經驗的效果、消除休閒阻礙、提供休閒技巧與態度，以及使患者能夠有獨立自主的休閒機能與再創造的經驗。

　　根據美國休閒治療學會（National Therapeutic Recreation Society，簡稱NTRS）認為，具有治療功能的休閒活動，其主要階段性的目的有：

　　第一階段，目的在協助患者醫療及復健，即**生理治療階段**（therapy through recreation）。於完成初步的醫療診斷後依照身體健康恢復之程

度，提供適當的休閒活動處方以幫助生理上及心理上的復健。

第二階段，為**休閒諮商教育階段**（leisure counseling education），一般需要復健之病患，常常是因自己身體的殘缺或心理遭遇重大創傷，而無法再去從事過去那些熟悉或喜愛的休閒活動，因此這個階段要培養新的與合適的休閒知識與活動技能，幫助受治療者建立自信，為重回社會做準備。

最後一個階段是**休閒參與階段**（recreational participation），是指當受治療者身體康復重回社會後，要協助其適應社會，除了能照顧自己的生活起居或重新就業，還能與家人及社會人士共同參與休閒活動。社會上提供無障礙的休閒環境、設施、活動給需要的人，是政府與民間應盡的任務。

社會適應

1.心理適應不良

一個人在日常生活能保持作息正常且適應就是「常態」。一個常態或心理健康者的特質是能理解真切務實、自尊自重、有同理心、懂得努力付出的意義。更明確地說，就是即便每個人都有自己的想法，偶爾也會幻想或想像，但是心理常態者是能夠分辨真實世界與虛假情境，瞭解真切與務實的意義；對於社會上所不允許之事也能控制自己不違背良心，做出符合社會標準的事，懂得自動與自制。正常的人遇到擔心的事會煩惱，遇到害怕的時候會恐懼，因為本來人都有情感，能適當表現出喜、怒、哀、樂，合乎別人能接受的情況，在難過傷心的時候會有支持自己的家人或朋友，懂得愛與尊重，擁有親情、友情、自重與自尊，懂得愛惜自己、看重

自己，心理常態的人對於這些情感能適切表達。

　　反之，一個人若不能與環境取得和諧的關係，即為**不良適應**（maladjustment）。一個人的不良適應倘若到了無法自己解決日常生活問題，而其行為表現也與社會行為的常態不一致，則就是**心理失常**（mental disorder）。心理失常雖然可能與遺傳有關，但現代醫學的觀點認為多半是後天經驗所造成。

　　日常生活中，會因面對不同的事物有如意或不如意的情況，遇如意之事則心中產生喜、樂，遇不如意之事則感到哀、怒，這就是情緒的變化。暫時性的情緒變化並不屬於異常，但若經常無端引起情緒上不該有的反應則為**情緒異常**（emotional disorder）。情緒上的不良適應有很多種情況，包括下列數種：

　　第一種是焦慮。焦慮即由緊張、不安、憂慮、恐懼等感受交織而成的複雜情緒，若因過分焦慮引起情緒上的異常病症是為焦慮症（anxiety disorder）。其他因焦慮引起的不適應病症還有經常聽過的恐懼症（phobic disorder）、強迫症（obsessive compulsive disorder）。

　　恐懼症顧名思義是感到害怕，是指個人的焦慮與恐懼固定於某一事物或某一情境所引起，但此一事物或情境之危險性實際上並不存在，純粹由個人過度的害怕或無理的恐懼所造成。恐懼的情境症狀有幽閉恐懼症、空曠恐懼症、懼高症、害怕學校不愉快之事的學生懼學症、在大眾場合心生害怕自己受到貶抑或羞辱而逃避的社交恐懼症等數種。另外也有些人會產生不明原因的恐懼。有些人雖未到病症的程度，但偶爾在進入閉鎖的電梯、進入地下道、搭飛機、車子等交通工具時感到恐懼，而當個體之恐懼症狀發生時，依情況輕重能夠忍受的情形不同，有時患者會出現盜汗，感覺肌肉僵硬、呼吸困難，甚至瀕死的感覺，這種痛苦通常是一般人所不能理解的。

　　另外，因某種不安讓自己不停地洗手、不停地檢查書包、害怕細菌

而不停地擦椅子、擦桌子，這種情況被稱為「強迫症」，即個人會不自主的去思考某些不合實際的事物或表現出不合常情的行為。強迫症可分為強迫觀念與強迫行為，某種觀念或願望是當事人所認為不合理、不正確或不該有的，卻反覆出現於腦海無法排除，在日常生活中有些不合常情的習慣性，患者常引以為苦。

第二種是因情緒影響到身體狀況的反應。例如，有人自覺身體有某種異常，但在身體器官基能方面找不到病因，通常就被視為**心因性障礙**（psychogenic disorder）。

總是會懷疑或相信自己有病稱之為**慮病症**（hypochondriacs），患者通常性格極度敏感，也有前述的焦慮反應，在主觀意識上甚至確實感覺疼痛，經不斷的檢查後雖然醫生仍認為正常，但患者卻仍確信自己病重。

因心理壓力所引起身體上確實產生症狀的身體疾病稱之為**轉化症**（conversion disorder），舊名歇斯底里症（hysteria），這種情況是因心理壓力而表現出某些身體疾病症狀，像是手腳麻痺、說不出話來、聽不到、看不到、失去感覺等種種表徵，這樣的轉化可能幫助患者逃避或免除壓力，且不必負任何責任。

還有一種是因情緒影響而造成身體失常的解離症。這種症狀會突然的、暫時性的處於不同的意識狀態，在此不同的意識狀態中，使產生痛苦的意識已從整個意識活動中**解離**（dissociation）出來，喪失自我統合作用以免受到心理威脅之苦，因此有所謂心因性失憶症、雙重或多重人格等。

喜怒哀懼的情緒表達於外就是情感（affection）。情緒的變化總要在一個限度內，如果情感表達不當所顯示的心理異常，稱為情感症（affective disorder），最常聽到的就是**憂鬱症**（depression）。憂鬱症包括憂愁、沮喪、消沉等多種不愉快情緒綜合而成；會被判定為憂鬱症的原則是缺乏具體生活事故而情緒低潮持續了半個月以上，症狀表現為失去

心因性失憶症（psychogenic amnesia）

連續劇劇情經常會演到男主角或女主角因為發生某個重大事件而失憶的劇情。如果因心理因素而失憶的病症，稱之為心因性失憶症（psychogenic amnesia）。患者會突然喪失對自己過去之記憶，如姓名、年齡、地址都忘記了；也不認得過去的親友，但其仍有知覺能力、動作能力、認知能力、溝通能力及思考能力。若是經醫學檢查並無生理上的疾病，而是由心理因素所造成的話，那此狀況通常是出現在嚴重的挫折或打擊之後；至於失憶多久，其症狀可能持續數小時、數週、數年，甚至永不再恢復。

多重人格

多重人格（multiple personality）往往成為諸多恐怖片、殺人狂等劇情電影的題材，在古代會說是被「附身」。多重人格者指一個人具有兩種，即雙重或兩種以上完整的人格系統，每個單獨的人格均有其完整、特殊的思考情緒反應，並且各有其相當穩定的特性。如電影情節中，多重人格的人格轉換有時在數分鐘、數小時，每一種人格有其獨特的姓名、身分、行為型態或社會關係，患者無法認同自己的模樣，童年時期可能經歷非常痛苦的心理挫折，青春期發生絕對無法告訴別人的屈辱經驗，是壓力造成的退化，會特別無法認同自己或是自我否定。當有強烈慾望捨棄現在的自己，而對其他的人格充滿憧憬，或是想回到過去，追求和現在不同處境的自己而轉換到其他人格。

往日興趣、自我價值感喪失、失眠、不安等狀況，無法集中思考安心工作，常感身心俱疲、經常想到死亡。**躁鬱症**（bipolar disorder），又稱為兩極症，是憂鬱與不安暴躁交互發生。

以上病症雖然屬於醫學領域，但日常生活周遭確實會遇到自身或親

朋好友有這些不適應的現象，瞭解這些心理相關病症便能體諒其處境，必
要時得適時給予協助與支持。

2.社會適應不良

個人與所處的社會無法建立或適應與人際間良好的關係，稱之為社
會適應不良。社會適應不良也是心理適應不良的一種，最常受到注目的是
在性與人格方面的身心不適應的表現，除了本人會受到困擾，影響到正常
生活，更重要的是，當事人無法與別人建立良好的社會關係。

性心理異常（psychosexual disorder）是指在其性行為表現上明顯異於
常人的一種病態現象。例如**性別認同障礙**（gender identity disorder），是
指個體對於自己性別的認定與生理上的性別不同，而產生性行為與性功能
障礙。

人格異常也稱**性格異常**（personality disorder），此類人自幼在生活
養成上待人處世時的作風與格調都明顯異於常人。例如，自戀是我們經
常會聽到諷刺或批評別人的字眼，特徵為過度誇大自己的重要性、沉溺於
權力及成功的幻想中、喜受讚美及注意、對批評或失敗漠不關心或反應過
度。

強迫性人格其特徵為過度在意規則、秩序、效能、工作，堅持別人
照他的方式做事情，無法對別人表露溫暖和溫柔的情緒，過度壓抑自己及
過度注意道德良知，缺乏彈性，很難放鬆自己，重視細節而忽略事情的整
體性。

反社會人格（antisocial personality）者，意指在社會行為上具有違反
社會道德規範的傾向，且有為利己之目的時不考慮別人的立場，傷害到別
人時不感愧疚。

精神異常是最嚴重的心理疾病，它不易治療。精神異常者有行為脫

離現實，病症特徵表現為缺乏組織、思想紊亂不連貫、注意力渙散、無法專心於某事、把關懷他的聲音誤解成在罵他、看到自己的父母也誤認為是要害他等知覺困擾；精神異常者在情緒上無法表達正常或適當的情緒反應，喜怒無常，有情感錯亂的困擾，還有幻覺與妄想的情況，甚至造成社會上的困擾。

 自我防衛

1.防衛機制

當一個人遇到危難時通常會採取防衛的方式，人的心理上受到危機時也是一樣，當心理感受到不安或倍感威脅時採取「抵抗」或「反擊」的方式，心理學上稱為「自我防衛」，是一種安全裝置的適應機制。其意義在於，如果一個人陷入心理危機的狀況，為了防止精神面無法承受，自我會採取各式各樣的策略來避免生病狀態，簡單地說，自我防衛就是在心理上學會產生某些適應挫折情境的方式。

別人攻擊你，你通常會採取保護自己的措施，當這個措施是恰當時就是正當防衛，但若不適當可能就成為過當防衛，在法律上仍要承擔責任。心理防衛也是，有正面的作用，也可能是自欺欺人的負面影響。在正面的作用上，心理防衛機制的啟動可以打擊個體不安或焦慮的情境，可以化解心理上的挫折感，是良好的安慰劑，或許解決了當事人當時困窘的情境。從另一方面來看，自我防衛是消極的作用，多數情境下並沒有真正解決，也可能因自我防衛讓人不再努力學習比較成熟的因應挫折方式，而喪失自我能力，形成自甘墮落的局面。

2.自我防衛的方式

　　自我防衛最容易的反應就是合理化（rationalization）。人在動機未能實現或行為不能符合社會規範時，為了減輕焦慮的痛苦及維護個人的自尊，於是對自己的作為給予一種合理的解釋以掩飾自己的過失，並達到維護其自尊的目的。在心理學上此種防衛機制稱為文飾作用或合理化作用。

　　文飾作用又可分為下列幾種情形：

　　第一種文飾的防衛機制是被稱為「酸葡萄」與「甜檸檬」的反應。原本想要的東西，因自己能力不夠而無法取得，放棄甚或以毀壞，然後安慰自己說無法取得的東西並不是好東西，這種適應方式被稱之為**酸葡萄**。伊索寓言中狐狸看到葡萄，但得不到葡萄，於是「吃不到葡萄說葡萄酸」，酸葡萄的文飾由來便是出自於此。

　　但想得到的東西沒能得到，而安慰自己說自己拿到的東西是好東西，也就是明明檸檬是酸的，卻說成是甜的，也就是把它說成是某一人或某一事的優點而掩飾其缺點，即被稱為**甜檸檬**的文飾作用。

　　第二種是「推諉」與「援例」。推諉就是將自己的過失或失敗歸咎於自身以外的原因而把它推託或誣賴在別人身上。援例就是將自己的行為在和別人比較之後，強調別人既然可以這樣，那自己又未嘗不可。這種引用慣例或比較別人的行為來佐證自己的行為是合理的情況，也是文飾合理化的一種。

　　自我防衛還有一種情況，就是當個體遇到一個不能獲得或不為社會所接受的動機、作為或慾望時，會去尋找一個可以被接受的事物來代替的一種心理現象，稱為**代替作用**。像是一個人因許多因素阻撓，不能與相愛的人在一起，便從此投入於小說、繪畫等文藝作品的創作，即將文藝創作替代被阻撓的挫折感。當個人將不被社會接受的慾念或衝動，採取一種可

被接受之方式表達出來就是昇華（sublimation）；而個人所從事有目的的活動受到挫折，或因個人有某方面的缺陷致使目的不能達成，改以其他成功的活動來代替，藉以彌補因失敗而喪失的自尊，此種適應方式稱為**補償**（compensation）作用。

此外，人在現實生活中如果遭受挫折不能獲得成功的滿足時，也會模仿甚至比擬其他成功的或厲害的人物，或比擬幻想中的偶像或強者，藉以在心理上分享其成就或威嚴，從而消減因挫折而產生的焦慮痛苦，要求被認同（identification）的情形。

個人為了維護自尊，將自己不能接受、不好的衝動歸諸於他人身上的潛意識傾向，是一種心理上的**投射**（projection）作用。強迫將一個引起焦慮的感受排除到意識境界之外的自我防衛方式，在日常生活中如失言、動作失態等，常是**壓抑**（repression）作用後不小心表現出來的。

凡是不能為自己意識所接受的衝動或動機，個體為維持其自尊，終於將其壓抑之後，再以相反的行為形式表現在外顯行為者，這種動機與外在行為不一致的現象，稱為**反向作用**（reaction formation）。

其實自我防衛的方式還有很多種，例如，個人遭遇挫折時以較幼稚的行為應付現實困境，稱為退化（regression），藉口惹人注意或搏人同情以減低自己的焦慮；把無法處理之困難存於幻想（fantasy），成為做白日夢的境界，也是自我防衛的一種；很多人對已發生之不愉快或不幸事件感到焦慮不安而加以否認（denial）；把自己無法得到的某種東西或無法達成之目標轉移（displacement）到類似的東西或目標，或者，因不能直接表達給對方的情感、慾望及態度，轉移到其他較安全、為大家接受的對象身上；藉象徵的行為抵銷（undoing）可能引起的罪惡感之動機或行為；把可能引起人們不快的感覺從意識境界中隔離（isolation）起來。

諮商輔導

1.意義

　　當人有不適應症狀產生時會自我調節，但如果無法自我排解，必須尋求協助，例如接受輔導老師或專業諮商的心理諮商輔導，必要時則需要進行心理治療。**心理治療**（psychotherapy）是指由受過專業訓練之人員，運用心理學上研究人性變化的原理與方法，對心理疾病的**案主**（client）或生活適應困難者，予以診斷與治療的一切措施。不過，由於大多數的人都不是專業心理醫師，也不需要對患者進行治療，所以需要知道的是諮商輔導的基本概念。休閒專業人員對諮商輔導的意義與方法若能有所瞭解，不但對自己有幫助，更能運用在專業上協助別人，對社會有益。

> 受心理諮商輔導的對象，以「案主」稱之。

　　由於心理失去常態，在心理學觀點中，依精神分析論佛洛伊德觀點，會認為潛意識與意識動機嚴重失衡，人格結構的本我、自我、超我間嚴重失衡，或者兒時早期的不良經驗、不被接受的衝動受到壓抑等，而導致心理異常。至於行為學派的觀點則是認為，個人在現實社會中因極度的受挫、需求慾望不能滿足、壓力過大、心理嚴重的衝突等，因而導致心理異常。認知論的觀點認為，心理異常是認知錯誤造成解讀錯誤，知覺產生了偏差所產生的行為；心理異常是因為個體扭曲了所處的情境與現實，以至於造成了錯誤的推論和歸因，然後以不良的方式試圖解決問題。人本學派的論調則會認為，個人自我潛能無法實現，想達成與實踐的事卻不能完成所形成的不滿足使心理適應不良，「病態」行為可能因此而產生。

　　根據上述，早期經驗的影響、人格的失衡衝突、理想受挫、壓力過

度負荷、認知失調等,產生了心理上的不適應,此時,以語言溝通作為主要工具的諮商歷程,或許可以輔導適應不良者學習找到解決問題的方法。

2.方法與程序

醫生看病用藥有時也需要試探,當A藥無效時可能需要換成B藥,或許就能產生好的治療結果。諮商輔導亦是,**諮商師**可能需要慢慢找尋原因,嘗試用不同的方式去改善適應不良的案主。

> **諮商師**指擔任諮商輔導的工作者,在學校教育場所、醫院、私人的心理諮商診所皆有諮商輔導,有時擔任輔導工作者可能是老師,亦可能是心理諮商師。

心理分析學派的諮商方式是依照佛洛伊德提倡的心理分析學派理論為基礎,以藉由諮商過程幫助案主將其潛意識中被壓抑的思想和情感帶到意識界,使案主領悟他的衝突或挫折的根源,滅除內心的緊張。心理分析治療的方法像是**自由聯想**(free association),即讓案主舒服地、鬆弛地坐在椅子上,鼓勵案主無拘無束地盡情吐露心中所想到之事,心理分析者即根據案主所做之聯想進行分析,讓壓抑在潛意識中的衝動與痛苦記憶釋放出來,成為分析的依據,或者藉由對夢的分析來瞭解案主的潛在動機,因為心理分析論者認為,個人夢中情境為其潛意識內資料的象徵性顯現。也就是說,根據案主自由聯想、夢的分析、移情作用、抗拒分析等所得一切資料,向不適應的案主解析**闡釋**(interpretation),其「闡釋」的過程就是諮商,讓不適應者瞭解他所表現的一切有何深一層的意義,從而領悟到心理困擾的原因,能解除案主心理的痛苦。

在心理治療中,案主把他潛意識中壓抑的情感問題轉向諮商師,這種現象稱為**移情**(transference)。正向的移情是指善意、信賴、愛情等,可能增強治療效果;負向的移情是憎恨、批評、攻擊等情感。通常,正向

與負向的移情狀態可能交替出現，常對諮商過程造成阻礙。此外，有時案主對分析師採取不合作的態度或者失約，稱為抗拒（resistance）。抗拒是一種案主的防衛作用，如果諮商師能把這樣的狀況予以化解，將有助於案主解除心中壓抑的情緒和矛盾。

　　行為學派的諮商輔導方法在理論上認為個體之所以行為失常，主要是在生活經驗中學習到某些不當反應所致。因此，此種諮商輔導的構想是在同樣刺激情境下重新學習，以適當的反應代替過去不適當的反應，稱之為行為治療（behavior modification）。

　　行為治療的核心觀念是人類行為乃經由學習而得來，故運用行為學派的制約學習原理來治療行為失常。採取的措施都是先將目標放在客觀可測量的行為上，減少引發問題的行為，增加期望改善的行為。

　　系統減敏感法（systematic desensitization），也稱系統脫敏法、敏感遞減法。系統減敏感顧名思義，即將敏感的部分一點一點地降低其敏感度。先憑想像根據經驗，列出引起自己焦慮的情境，並定出嚴重層次，然後由最不焦慮的情境開始，將引起焦慮的刺激與另一個新的、不恐懼的反應連結，然後，一方面教他放鬆情緒，另一方面將引起焦慮的刺激由弱而強逐漸增加，在放鬆的心情下不知不覺地對原來引起焦慮的情境逐漸適應。

　　嫌惡制約法（aversive conditioning），也稱厭惡制約法、嫌惡治療法，係採用制約原理，消除某種不良習慣的方法；將「喜好的」和「嫌惡的」刺激連結在一起，每次喜好的不良習慣出現時，會同時引來嫌惡的結果，換言之，若被「喜好的」誘惑就會連帶出現「嫌惡」的反應，以制約改掉不良習慣。

　　代幣法（token economy），指以具有交換價值的象徵物，作為獎勵性的引導正向行為增強。以獎勵作為出現適應行為後的增強物，以強化該適應行為，進而達到養成良好習慣的目的。此也是運用操作制約學習的原

理，以次級增強的方式來改變或形成某種行為的方法。

　　內爆法（implosive psychotherapy），是指一開始就面對最令人害怕的刺激情境，當發現身處此一情境中也並未受到傷害時，即可消除其緊張的情緒，當以後遇到類似的情境，便不再感到焦慮害怕了。

　　至於**認知治療**（cognitive therapy）是以修正錯誤想法與錯誤之自我暗示，以減輕心理困擾的心理治療方法稱之。認知治療的諮商輔導步驟，首先，諮商師與案主間要建立良好關係，接著，消弱不良認知所帶來的問題行為，修正案主的錯誤觀念或認知，最終讓案主能自我領悟認知的正確性。認知治療方法的意義在於諮商員只傾聽案主陳述，不做批評，也不加指導，為**羅傑斯**所提出。假設每個人都有其自我成長與自己負責解決困難的潛能，只要設置適當機會讓他發抒己見，他就會自行悟出自強之道，不須別人刻意加以指導。

卡爾‧羅傑斯（Carl Ramson Rogers, 1902-1987）提倡個人中心治療法，強調「無條件積極關注」，如同父母關懷子女是無條件的。此種諮商的特質是真誠、尊重、同理心，相信人是不斷地在成長和改變的。此種療法名稱更改數次，包括1942年稱「非指導式諮商」（nondirective），後改稱「案主中心治療法」（client-centered therapy），最後才改為「個人中心治療法」（person-centered therapy）。

3.團體的諮商輔導

　　諮商輔導也有非一對一的形式，是以**團體治療**（group therapy），即同一時間內對數個案主進行治療，其目的並非只是為了時間經濟，主要是在利用由數人形成的社會情境，幫助案主從認識別人與瞭解自己的過程中，學到解決有關生活問題的能力。

　　家族治療（family therapy）屬於團體治療，個人人際關係適應不良者可能起因於他與家人不能和睦相處，故要改善個人的人際關係應先從家庭著手。每個人的自我狀態中有P（parent）、A（adult）、C（child）三面，因此，幫助案主瞭解自己與人交往的內在自我狀態，使案主能自

知也能知人，藉以培養其在社會生活中能扮演適當的角色。由諮商師引導，使家庭中的成員彼此把自己的態度、意見、積壓的感情都表露出來，如此不但可以解決問題，也可增進家人彼此的瞭解，藉溝通交流分析（transactional analysis，簡稱TA）來達到諮商的過程。

如果心理治療不能奏效，或效果不佳，或認為生理性的治療可能效果更佳時，則需要由專業醫療人員，決定改用生理治療（biological therapy），藉著生理狀況的改變達到心理治療之效。

10

社會心理學

- 社會知覺：社會心理學意義／印象形成／人際知覺中行為的歸因
- 人際關係：人際吸引／人際關係基礎的建立／團體與組織關係
- 社會影響：團體行為／態度改變／休閒行為與社會因素

社會是建立於人與人之間的關係。人難以脫離團體離群索居，在群體中要摸索人類心理與行為的特徵，瞭解自己在社會上的位置，也要學習如何與人共處以建立祥和的社會。社會心理學含括的範圍和可以探討的議題很多，本章僅探討社會知覺、人際關係、社會影響三部分。其中，本章選取之「印象形成」與「人際關係」兩個主題，是較為通識的知識，人們致力於理解人際溝通與社會交往，關注人際互動中如何形成對他人的印象，以及以怎樣的行為和方式或心理特徵，能保持、增進自己的吸引力，這對人類社會發展也具有十分重要的作用。

社會知覺

1.社會心理學意義

　　心理學研究領域中，有一稱之為社會心理學（social psychology）的學門。人們都身處於社會當中，在社會中，人們對應事物的態度、對人的印象，以及對某些人物或族群團體的刻板印象、偏見、集體行為，以及對人與人之間的吸引、關係、性別、助人行為、攻擊行為、團體所引起的行為等，都是社會心理學探討的議題。也就是說，在心理學領域中，以研究人類的社會行為作為主題，探討團體中個體間彼此的影響，或團體與個人的交互影響，就是社會心理學。

　　社會知覺（social perception）是社會心理學研究的基礎。社會知覺就是個體對於社會上的人、事、物等刺激的覺察，透過這種覺察去認識、瞭解、判斷社會的歷程。社會知覺包括對人、對社會事件因果、對人際關係這三方面的知覺。

　　當你看到一個人，不免會判斷這個人給你的印象好還是不好、他的

特質是什麼、從事什麼行業等;判斷的基礎是根據自己的知識、經驗,從那個人的相貌、衣著、談吐、行為舉止去覺察這個人,這在心理學上稱為**人知覺**(person perception)。

當看到新聞,無論是聽到攻擊、社會暴力或災難所帶給人們的傷害,因而感到擔憂,又或者是得知好人、好事等新聞而因此感到人間有溫暖的感受,這都證明了人對於社會事件會進行因果推論,也會針對事件覺察自己的感受、意義和影響。

與某人相處就特別感到自在契合,甚至答應對方的請求;到了人群團體中對自己的意見就沒有勇氣堅持;或是在團體中特別喜歡操縱控制的感覺,這些都是人際關係的心理現象。人們在社會中對人、對己、對團體進行認識的過程,稱為**人際知覺**(interpersonal perception),是社會認知的心理基礎。

綜觀上述,社會知覺有三種意義:第一是指個體覺察到別人行為的含義,以察言觀色,然後表現出自己態度、語言等對應行為;第二是指個體覺察到社會性事物的存在與其含義;第三則指人們在社會活動中對人、對己、對團體進行認識的過程。

社會學(sociology)學術領域乃研究個人認知、人際關係、群體、文化等多種現象;而社會心理學是社會學加入了心理學,探討對社會的覺察、解釋人類社會行為,強調社會情境因素對個人行為的影響;也關注個人受他人或團體影響的改變。

2.印象形成

印象(impression)就是接觸過後,在心中、腦海留下的跡象。求職、工作、考試、交友經常需要面試。面試時,常常在短暫的時間內就要對某人下判斷,對某人留下印象。第一印象(first impression)是指第一

次接觸到某人時，最先從他的外貌或外顯行為所得到的訊息。

　　事實上，對某人印象的好壞一旦形成，確實不容易改變，而且往往影響以後長久時間對此人的看法，即便日後接收到不同的訊息，但往往只認同符合的第一印象；也就是說，良好的第一印象可以蓋過缺點，以先入為主的觀念去兌現現實。這種起初所形成的印象深遠地影響後續判斷，稱為**初始效應**（primacy effect）。也就是說，只要能使對方對自己產生良好的第一印象，那麼你後續的行為也很可能會被輕易地解釋成正向的行為，或者對方至少特別容易體諒你。對方對事、對物的看法及觀念與你一致，或興趣類似、具有相似的背景，都會對你的第一印象起作用。

　　用心經營自己的形象，就能讓別人對你產生好感以取得先機，這就是**印象管理**（impression management）。或許多數人不同意人與人的初次接觸外表是很重要的，但外表是一個主觀的感受，一開始接觸觀察其臉龐、服裝、動作等的好感，或其人的風評傳聞，都會影響主觀的感受。此外，一句話、一個詞語往往就讓人印象大不同，巧妙利用詞語便能影響對方接收的印象。例如，有兩位教練，一位被評語為「經驗豐富、聰慧、認真、溫暖、務實」，另一位教練則是「經驗豐富、聰慧、認真、冷漠、務實」，雖然這兩位教練只差在「溫暖」與「冷漠」二字的特質，但在印象上卻可能讓別人覺得差別頗大。

　　在初識或參加面試時先以較凸顯的方式表現出符合對方需求的正向特質，也就是將自己的優點放在前面，之後主動說出一、兩個無傷大雅的負向特質，通常也不會有太大的改變。事實上，如果過度自我表現，毫不謙虛地只強調自己的優點，反而令對方不容易接受。過於完美的印象不見得獲得最高評價，人能坦承自己擁有一些小而無傷大雅的缺點，反而能增加正向評價，這就是**仰腳效應**（pratfall effect）。

　　有的時候，後半段所提示的特質比前半段更強烈地影響對人物的評價，稱為新近效應或**近時效應**（recency effect），也就是發生的事件距離

現在愈近，就愈容易受到影響，特別是對熟人交往時，近時效應的作用較大。例如，你往往只記得你的男朋友昨天竟然忘了妳的生日，卻忽略他平常待妳多好。我們在學習時，課本教材內容的最初段和最後段的部分比較容易記得起來，就是初始效應和近時效應的解釋。

印象的形成中與態度相關的概念包括了，**刻板印象**（stereotype）、**偏見**（prejudice）與**歧視**（discrimination）。偏見是偏差的見解，包含正面與負面的態度或影響，例如對親朋好友容易特別將心比心地移情，而造成偏見。根據第一印象判斷別人，有時會造成錯誤的判斷。會造成第一印象偏差的因素，可能是由於資料不足而只憑有限的資料來做判斷，因而造成失誤，或者人們常常會根據某一特性的存在而推理，因為錯覺或刻板印象的線索偏差而影響到對某社會團體的認知表徵或印象的正確性，而將該團體與特定特徵、情緒和反應相連結。刻板印象受到知識、大眾傳媒的影響，通常也包含合理真實的成分。至於「歧視」是看不起、輕視，是基於偏見的行為，是一種否定的態度，但有了偏見未必會轉化為歧視，因為歧視的產生更受到了政治、經濟、宗教、文化等社會性因素錯綜複雜的交互影響。

此外，第一印象的形成也會「以偏概全」，造成月暈效應（halo effect）的偏差。月暈效應指月亮周邊有光亮襯托，也稱為光環效應。當某人如果擁有某項明顯的特質，雖然有可能因此「遭殃」而更為糟糕，但人們確實經常會被地位、職銜等所左右，所謂一白遮三醜，情人眼裏出西施，就像光環的效果一樣，被襯托得更為「光亮」，但重點仍取決於個人的態度。

3.人際知覺中行為的歸因

把某件事的發生歸納其原因，這樣的態度稱之為「歸因」

（attribution）。一般而言，當某人做出無法理解的行為，甚至是相當熟悉的人也不瞭解為何他會做出這樣的事，當我們懷疑那個人為什麼會這樣做，往往會任意猜想是否有什麼原因，即使實際上不確定是什麼原因所造成，也會因為自己需要一個可以接受的理由，而推斷某種因果關係。

　　歸因的分類有兩種：第一種是**情境歸因**（situational attribution），也稱外在歸因（external attribution），也就是將原因歸罪於外在環境，像是周圍或其他人造成的影響，例如：把孩子學得不夠好的原因都怪罪於學校設備不夠，都是同儕沒有可以互相刺激且能求進步的對手；第二種是**個人歸因**（personal attribution），也稱內在歸因（internal attribution），也就是將原因歸諸於行為者本身的能力或努力，屬於當事人個人的因素，觀察者將行為產生的原因歸於行為者本身，例如：孩子學得不夠好是因為孩子的性格缺乏鬥志、意志不夠強、不努力。

　　二十世紀60年代美國社會心理學家海德提出歸因理論（attribution theory），認為一般人都相信一個人的所作所為必有其原因。之後其他心理學家也相繼研究並補充解釋，其中最重要的是歸因偏差的解釋，即發現一般人在解釋別人時較趨向於內在個人歸因，而在解釋自己時趨向於外在情境。例如，在對他人行為做歸因時，容易偏重「那是他個性使然」之性格等內在因素；而當事人對自己行為的解釋易偏重情境的心理傾向，稱為**基本歸因謬誤**（fundamental attribution error）。

　　「歸因」會賦予個人或集團各自的行為特徵，以作為自己預測對方將來行動的依據。人們將行動的理由歸因於自身能力、意圖等個人因素，以及面對事情難度、運氣等環境因素。自己的自我要求對歸因的推論造成很大的影響，在防衛心態下人們總想將失敗歸咎於他人或他事，例如：歸咎於偶然、不可抗力的原因所造成的。與事件愈沒有關聯的人就會將責任歸咎於當事人，當自己想到本身有可能和當事人有相同遭遇時，就會從偶然發生或運氣不好的角度去解釋。

1971年美國心理學家**凱利**提出**共變**（covariance）的理論，意指從很多方面的線索來推斷行為時，往往當A改變了B就會跟著改變。意思是，例如：教練覺得選手經常不出席

哈羅德‧凱利（Harold Harding Kelley, 1921-2003），美國社會心理學家，歸因理論的發展者。

團體練習很不應該，但如果教練能好好管理訓練情境，有效安排訓練的步驟，那選手參與團體訓練的意願就會比較高。這樣看來，選手不練習歸因於訓練環境與教練不夠好，如果A（訓練方式與訓練環境）改變了，B（選手配合團練）的情況就會跟著改變。

當觀察別人在某種情境中表現出來的行為，除了要考量內在與外在的原因，還要考慮此人的個性在不同情境中會表現出不同的行為，也就是說，性格與情境有共變的關係。

在共變關係中，如果有多項因素與事件有關，那麼每一個單項因素的影響力就會被打折扣，被認為沒那麼重要，稱之為**折扣原則**（discounting principle）；另外，會作為抉擇選擇的原因稱為促進原因，不想作為抉擇選擇的原因是抑制原因，如果促進原因占了上風是因為其重要性被凸顯強調，稱之為**擴大原則**（augmentation principle）。例如，某位選手家庭環境背景好、聰明有智慧、技術性技巧的能力也很好，但脾氣不好，在眾多條件中原本很重要的技術性技巧能力就會被打折扣，但假設這名選手仍然被選為代表選手，脾氣不好的理由為抑制原因，但技術性的技能仍然是其促進原因。

人際關係

1.人際吸引

　　人與人之間的關係存在著人與人之間的交感互動。社會地位、社會角色、需要動機、興趣愛好、言談舉止、個性特點等都是人際交往的基礎。

　　人際吸引（interpersonal attraction）是指人與人之間彼此互有好感並進而建立友愛感情的心理歷程。簡單的說，心理學把你為什麼讓人喜歡、他為什麼讓我喜歡，我喜歡的人通常也是喜歡我的人，這種互相喜歡的研究結果稱之為人際吸引。

　　人際吸引的因素包括接近性、態度的相似性、熟悉度、需求互補性、性格與能力、外在吸引力等。例如，接近性指的是因為經常在一起所以產生互相吸引的情況，中國話說「近水樓臺先得月」的比喻，便是表示因為接近容易建立友誼培養感情；此外，人與人之間的相處如果發現對方和自己有共同相似之處，像是同鄉、同學、同行、同好等因素，可擁有共同話題聯繫人際間的感情。人與人之間彼此互相吸引是形成親密關係的開始，在交談過後發現彼此的人生目標、觀念想法、待人處世的方式、宗教信仰等類似，便會覺得好巧，因此容易互相欣賞。「情投意合」、「氣味相投」、「同病相憐」這種相知相惜都是人際間彼此吸引的因素。「日久生情」就是人際間花較長時間相處，對彼此的認識更多，因而留下深刻的印象。

　　無論成人或孩童對別人的相貌印象是在意的，第一眼看到的表情相貌，也是影響人際吸引的因素之一，不過，對人際交往來說，通常相貌不會是決定性的因素。

　　人與人之間的情感成分包括了親情、友情與愛情。人與人之間的彼此吸引後續便可能形成親密關係，從互不相識、開始注意、表面的接觸、建立友誼，然後形成親密關係。人們對於陌生或不熟悉的對象往往抱著警戒的心理，但多見幾次面便能化解這種不安，會逐漸產生親切感。心理學家**札喬克**以實驗解釋單純接觸效果，稱為**單純曝光效應**（mere-exposure effect），即親近或喜歡的情感會隨著彼此見面的次數愈來愈強化，一旦感受到某種程度的習慣，會隨著習慣而產生親切感；反之，令人不悅的對象可能隨著見面次數增加，厭惡程度也變得更高。

> **羅伯・札喬克**（Robert Bolestaw Zajonc, 1923-2008），波蘭出生，美國社會心理學者。

　　至於夫妻間或長期合作的事業夥伴間的情感，即便在婚後或相處日久而感覺彼此間的吸引力降低了，但人際間感情的本質是沉靜而穩定的，當彼此精神上或身體上形成社會支援（social support）的關係而緊密結合在一起，則彼此間的情感將歷久而彌堅。

2.人際關係基礎的建立

　　幼兒期的親子關係，將成為人際關係的基礎。**鮑比**所提倡的依附關係理論（attachment theory），透過**謝佛**等學者，將親子依附關係的安全依附型、抗拒焦慮型、迴避型等三種類型，建構出分別與之相對應的戀愛模式，大致說來就是「安全依附型」相對應的戀愛是擁有被愛的自信、信賴對方，不擔心被背叛；而「抗拒焦慮型」則缺乏自信，產生疑問無法信賴他人；至於「迴避型」則總是與人保持距離，一旦過於親近就會出現排

> **約翰・鮑比**（Edward John Mostyn Bowlby, 1907-1990），英國心理學家，精神分析師，以開創兒童依戀理論著名。

> **飛利浦・謝佛**（Phillip Shaver, 1944- ），美國社會心理學博士，加州大學教授，研究社會關係和情感，以成人依戀和情感研究著名。

斥感等關係推論。

　　不過，儘管親子關係是一切人際關係的基礎，在成長過程中還是會在人際關係上獲得各種經驗，生活上會受到某人的接納影響，像是受到師長和朋友的影響，可使人逐漸建立信心，負面的思考只要當事人能自覺自己的想法確實有所偏差，那就可矯正，逐漸改變早年所形成的心理構造。

羅密歐與茱麗葉效應

　　莎士比亞劇作中羅密歐與茱麗葉的故事。彼此相愛的羅密歐與茱麗葉受到兩家族的反對，當兩家愈是反對、干預愈多，兩人愈是珍惜雙方的情感；這種效應類似所謂聖經故事中夏娃被警告不可以吃果實反而偷吃，稱為禁果效應（forbidden fruit effect），愈是不容易得到手的東西，愈是會產生叛逆心理或好奇心想要一窺究竟，也稱為阻抗理論（reactance theory）。

卡內基人際關係

　　許多品質或特徵可以增加保持人們在社會交往中的喜歡與吸引。

　　戴爾‧卡內基被稱為人際關係學大師。以下綜整他提過的處理人的基本技術，以及讓人們喜歡你的方法。

戴爾‧卡內基（Dale Harbison Carnegie, 1888-1955），美國作家兼講師，教導人們自我提升、人際溝通處理之著名課程開發者，其課程在1987年時被引入臺灣。

　　1.記住對方的名字：因為普通人對自己的名字比對世上所有其他名字感興趣，讓人們感到非常有價值和重要。

　　2.人性不喜歡承認錯誤，所以不要批評譴責或抱怨：當人們受到批評就會產生防禦心，甚至怨恨批評者，如此對方就不會做出我們所希望的行為。

3.誠實欣賞別人：欣賞是世界上最強大的工具；欣賞不是奉承，必須真誠，有意義，有愛的；學會真正欣賞對方和對方感興趣的事物，以真誠和欣賞的方式讓對方感到重要。

4.從別人的角度看待事物：如果將我的期望與他的需求結合起來，那對方就可望與我合作，得以共同實現彼此的目標。我們喜歡感到重要，其他人也是，允許別人談論自己讓對方感到重要，並且要真誠地去這麼做。

5.鼓勵對方談論自己，真正關心對方的言論，做一個好而優秀的聽眾：談論他們最珍惜的事物，當我們與人們談論他們感興趣的東西，他們會受到重視並且重視我們。

3.團體與組織關係

社會是靠個人與團體所組成，團體中的個別成員在團體影響下所表現的行為就是團體行為（group behavior），是眾人所組成的團體所表現的集體行為。

組織心理學（organizational psychology）乃指組織管理中，研究組織內部人的心理與行為的科學。組織也是由人構成的團體，惟既所謂「組織」便顯示結構上的秩序分化與分工，因此組織往往包括階層、授權管理、人際間的牽動影響（圖10-1）。

團體行為對組織運作的效能遠大於個人行為。團體關係有隸屬團體、工作團體、利益團體、友誼團體，為了爭取團隊績效，團體中受到組織規範與工作角色的分工，使得組織中人與人之間的關係不斷變化。

工作中的人際關係，首先要先釐清自己與對方所屬團體間的關係，然後再選擇可以增進彼此關係的技巧。

團體是個人與他人的集合體，
形成一群人集合

組織也是團體，有階層、分工與
共同目標

圖10-1　團體與組織的概念

　　某團體的成員對其他團體的成員表現出負面的態度與行為，可能是因為刻板印象造成的，態度反映出其認知成分，以偏見去反映情感，而歧視則是行為層面的表現。在社會中總是存在著偏見，無論刻板印象、錯誤歸因、資源分配導致、順從社會規範等種種因素，若要消除偏見就必須有持續性的友善接觸，和各種增進關係的技巧，包括同理心、建設性批評、表達技巧、說服技巧、化解衝突的技巧等。

社會影響

　　在社會上每個人都扮演著不同的角色，而每個角色都有其社會規範。人際間的互相往來就是社會互動（social interaction），而互動過程中，無論是個人或團體行為對其他人或團體的態度或行為產生了影響，就是所謂的社會影響（social influence）。

1.團體行為

　　團體行為（group behavior）在心理學上有兩種含義：一指團體內個別成員在團體影響下所表現的行為；二是由眾人組成之團體所表現的集體式行為。

　　人們在社會情境下，其行為自願受團體或社會規範的約束而遵從其他多數人的意見而**從眾**（conformity）。從眾往往是因為在不明情境下，相信別人掌握的訊息較多，自己缺乏判斷的訊息，所以寧可遵從多數人的意見；也有可能是因為擔心和別人不同，對自己沒好處，因而選擇依從（compliance）別人，或是想成為團體一分子，害怕被團體拒絕。無論個人或團體一旦受到某一團體情緒煽動，而失去自我控制，一味地遵從，就是盲從（contagion）。盲從往往是在社會人心動盪不安或者社會已失序的情況下產生。

　　個人的自由意志可以決定是否接受「流行」。流行是自我主張與個性化團體歸屬和與他人同一化的心理所引發的趨勢。要產生引起流行的流言，必須有一定範圍的人群對某一件事抱持一定程度的關心。而且自己會加入流言成為流言傳遞者，往往就是因為自己對所關心的事所擁有的資訊

各國休閒文化不同，法國流行的滾球。

不夠充足，對於具有曖昧性資訊，因超乎個人判斷力便選擇將消息流傳下去，例如，因為某流言說衛生紙即將缺貨漲價，大家都去搶購衛生紙，所以你也跟著去搶購衛生紙。

如果是有上對下的階層或社會規範的制約而順從別人的情況，則是服從（obedience），服從並不一定是心甘情願，反而往往是在非強制的社會情境下產生。

團體對個體行為的影響有所謂**社會助長**（social facilitation），又稱為社會促進作用，指因其他個體在場，而使工作成效產生促進的效果。例如，某人登臺參加歌唱比賽，當大幕拉開發現觀眾如此地多，因此產生很大的信心而表現得特別好，這就是社會助長促進的效果。但另外一種情況則是，同樣是登臺參加歌唱比賽，當大幕一拉開，發現觀眾竟如此地多，反而讓表演者感到緊張恐懼，造成心中壓力，竟意外地荒腔走板，表現得失常，這種由於他人的在場反而降低工作表現的現象，就被稱為社會抑制或稱**社會致弱**（social inhibition）。

社會互動是指社會情境中兩人或兩人以上的人際間如何互相影響而改變的歷程。社會互動有下列可能產生的情況：

團體歷程指經由團體活動以達成預定目標的歷程。在團體行為中，大家集思廣益、合力解決問題的方式稱為腦力激盪（brain-storming），社會互助可能引起大家腦力激盪集思廣益，團隊中的每一分子都能貢獻一點想法，仰賴團隊的力量就如同三個臭皮匠湊成一個諸葛亮，有時可以合力解決許多問題。

反之，有時在團體作業時工作效率往往隨著人數增加，便形成責任分散的**旁觀者效應**（bystander effect），導致效率下降。因為大家都認為人這麼多，就算我不做自有別人會做，形成社會浪費（social loafing）。「一個和尚挑水喝，三個和尚反而沒水喝」，即陷入了和尚多了，就沒人願意去做的窘境。

開班會、投票選舉都是採納人多的意見，但我們也經常質疑人多的意見是否都是最好的意見？事實上，團體中的事務乃經由團體中的多數成員同意後所做成的決策，稱為**團體決策**（group decision）；團體決策中往往會出現團體極化（group polarization）的現象，也就是說，團體的決策主要是由團體中重要成員態度影響所致，往往所得結果不是過於激進就是更趨保守。不過，多數人同意也象徵著反對意見少，相對阻撓者自然較少，在執行上比較容易順利進行。

集體思維（groupthink）是某團體決策在全體成員都沒有異議的情況下通過的意見或想法，是具有公權力的團體，透過先有的共識而組合而成的意見。這種團體的決策有時其實是假民主真獨裁。要確保不發生這種情形，其團體領袖要避免授意式誤導，須以公平態度引導成員發表意見，並鼓勵不同觀點加入討論的問題之中，最後還要有雅量接受決策結果。

輿論（public opinion）是團體大部分成員對於某共同關注的議題或特定事件的討論，具備很重要的社會意義。輿論會受到報紙、廣播、電視、網路等大眾傳播媒體影響；大眾傳播媒體的意見和顯露的態度會間接對大眾輿論造成很大的影響。若是可以瞭解輿論是受到什麼因素所導致、具備多大程度的影響力，就能便於操縱群眾，所以是不能看輕輿論影響力的。

2.態度改變

無論是協調兩個人之間或團體組織之間的人際關係，很重要的是，面對當事人對該人、該團體或組織之對某事、某物的態度問題。以日常生活的經驗來看，人的態度具有相當的持久性，但並非一生不變，因此，社會上無論是商業機構、政府機關、宗教團體等，都試圖調整對方的態度以求達成自己的目標。

態度包括了認知、情感與行為三種成分。由於態度帶有持久一致的傾向，所以要改變別人的態度，必須讓對方心理產生變化，試圖改變別人態度最常用的方法就是藉由「溝通」與「說服」，然後讓對方覺察願意改變自我的態度。

溝通（communication）是指經由某種方式，例如，使用言語、文字，或媒體將某種訊息由A傳達給B，B可能再回饋給A，由此A與B就有了訊息的交流。由於人際關係無法建立，往往是因為對彼此角色與目標認識不清，甚至互相牴觸，因此，如果在一開始時雙方往來就能真誠溝通、理解彼此的期待，較能避免日後的猜忌、挫折、失望與衝突。因此，瞭解別人與表達自我是良好溝通不可或缺的重點。

說服則是藉由溝通以期待能改變對方意見或態度的歷程。影響說服的效果包括了訊息來源、訊息傳播者的魅力、訊息性質與說服方式，其中專業知識和魅力占了相當程度的比重，配合對方反應，預備適當條件也很重要。

要達成說服性溝通，說服者本身的可信度是重要的因素，因此，一個有經驗的說服者往往可以獲得更好的效果。此外，為了減少反對聲浪，其實只要提防反對者意見就可以降低影響效果，因此有所謂**預防針理論**（inoculation theory），也就是事先就告知負面的意見，即「施打預防針」，先真心誠實的告訴對方預期可能發生的惡事，當人們有了資訊的「抵抗力」後，面對時情緒就不容易受到影響。

預防針理論於二十世紀60年代由美國心理學家威廉・麥奎爾（William James McGuire, 1925-2007）提出。

3.休閒行為與社會因素

時至今日，社會大眾對於休閒大多能抱持正面與積極的態度，而

且能夠肯定休閒生活對於提升生活品質有正面的效益。在社會學的概念中，休閒是自願性的活動，可能發生在完全解放自由的活動中，也可能存在於高度創造的活動中。

影響休閒行為以社會文化因素的影響最大。文化（culture）具有同化作用，會引發共同的心理性動機。**次文化**（subculture）指非主流文化，社會中某些團體之價值觀行為模式異於原來的大眾社會文化，產生另一型態的獨特性文化；同樣次文化的人會加入相同的團體，採用共同的溝通方式引起共同的行為，也認同休閒效益。例如，年輕人認同電腦線上遊戲、手機直播、流行樂等活動是他們的休閒生活。

休閒生活方式與**社會階層的特徵**有關。**社會階級**（social class）即社會中以層次性區分成數個同質的團體，每一個層級的成員其社經地位、價值觀念、興趣行為較為相近，而各層級的群體型態不太相同。某些特殊的休閒活動只適合某些工作類型的人。

> 社會階層的特徵：1.行為的約束；2.身分階層化；3.用一種向度無法決定階層，因此從財富、權力、職業、教育等多向度的角度評量；4.社會流動可能影響社會階層改變，因此是動態性的；5.同一階層內的個人，態度、價值觀、行為型態相似。

職業的權威性等社會階層差異也使得娛樂類型的選擇評價基準會有差異，例如：會以玩遊艇、打高爾夫、觀賞古典音樂會、觀賞芭蕾舞等作為休閒生活者，他們的社會階層或職業的專業性可能都不相同。

影響休閒行為的社會因素還包括參考團體（reference group）的影響，例如參加某某歌迷俱樂部、樂團、下棋會、家庭等，個人所屬團體會影響個人參與休閒或遊憩活動的次數。特別是家庭是最早影響休閒選擇和行為的場所，家庭所扮演的角色往往並非刻意教導孩子的休閒行為，但在潛移默化中，父母本身就是示範，孩子經由共同生活的觀察與示範，像是一個家庭是否重視休閒活動的安排，孩子就自然受到影響。家庭性的休閒活動與個人性的休閒活動，影響著社區休閒服務系統的傳遞。

以打高爾夫作為休閒生活者,其社會階層或職業專業性
可能不同。

　　今日是一個種族、民族、社會、經濟、政治和文化的多元年代。忽
略社會多元的事實,會影響和阻礙人們休閒生活的發展,須尋求公平提供
方案與服務的多元方式。

第三篇

休閒事業管理

11

消費心理

■ 消費心理學發展
■ 顧客消費心理與行為：購買心理／購買過程／
　消費心理與行為
■ 廣告與行銷：廣告與行銷的關係／廣告的影響
　力／行銷心理
■ 服務心理：服務／體驗

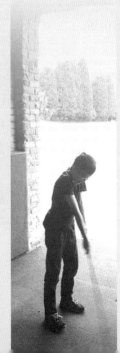

　　人們在日常生活消費的過程中都會產生購買行為，這裡消費的心理
現象與購買行為的心理特徵就是消費心理研究的內容。消費心理學是一門
新興的學科，社會分工之後有所謂的生產者、經營者、消費者角色的產
生、需求供給消費的問題，瞭解消費心理可以提高生產經營與消費者的效
益。本章簡述消費心理學的發展概況，並由顧客消費者、廣告、行銷、服
務的角度探討消費的心理。

消費心理學發展

　　以研究消費者在消費過程中的心理歷程、現象、行為規律等議題的
學問，稱為消費心理學（consumer psychology）。消費相關的心理引起的
為什麼消費、如何消費、消費的過程以及消費後的結果等行為問題，都是
消費者心理學的研究內容。

　　1900年起，美國的心理學家們率先將心理學引入消費者從看廣
告到購買過程的實驗研究，而發展出**廣告心理學**（the psychology of
advertising），並提出了消費心理學的術語。消費心理學是消費學與心理
學的結合，屬於應用心理學，無論商業心理學、管理心理學、市場學、服
務管理等領域皆會探究消費心理。

　　第一次世界大戰結束後，心理學精神分析學派盛行，佛洛伊德的理
論影響了廣告業者強調打動消費者情感的重要性。廣告業者透過心理學的
精神分析方法去瞭解消費者情緒及瞭解消費者的需求和願望，因此得到控
制消費者行為的技巧，試圖操控消費者的動機與慾望，以為不想購買的商
品創造需求，比如男性抽雪茄是因為潛意識中覺得自己很重要，能主導一
切，因此雪茄的廣告要讓銷售量大增必須考量到男性心理層面。

　　1920年代，行為主義的心理學派興起時，其研究主要的目標是預設

和控制行為。即以具體的行銷手法，讓行為很容易地透過一系列獎賞和懲罰控制，以學習理論中增強正強化與負強化的方式，使致消費者變多。行為分析學派的重要人物華生（John Broadus Watson）也是廣告界重要人物，其心理學理論影響著廣告界看待消費者的方式，他們使用心理學實驗開發方法促使正向增強，消費者就無法阻止自己購買產品，藉此透過操控心智來控制消費者行為。

二十世紀初時，名為**公共關係**（public relations）的新行業誕生，管理個人或組織與公眾間的訊息傳播，創造出引起大眾共鳴的象徵，直至1950年代，這些操控人心的技術和慾望、精神分析學派心理投射實驗，仍迎合社會大眾的本能和願望。

1960年代中期，認知心理學以記憶、語言、決策、推理的心理歷程，把大腦看成電腦，觀察運作中的大腦，雖然一開始認知心理學派並未引起廣告人的興趣，不過，到了2000年後，而有所謂「腦神經行銷」（neuro marketing）一詞，藉由直接測量大腦的運作過程，更瞭解顧客，以及顧客對行銷的反應，增加行銷活動的成效。

1970年代末，經濟學家欲透過提供更實際的心理學基礎，提升經濟學的解釋能力，將行為模型結合心理學見解，而有所謂的「行為經濟學」（behavioral economics），是研究心理、認知、情感、文化、社會等因素，對個人和機構進行經濟決策的學問，以此來理解消費者的決定。

現在，當進入AI人工智慧（artificial intelligence）、大數據（big data）、雲端（cloud）之ABC時代，消費者的興趣、活動與意見的統計，以及人類創造力與人際關心等心理學的理解，被認為是可以作為找到行銷策略的方式。

總而言之，心理學家研究人類的行為、企業者投入心力影響人們的消費習慣、消費者的購買決策；而消費者也要瞭解商業攻勢，以免自己陷入不理智的消費。因此，瞭解消費心理學對企業來說可以提高營利，對

消費者來說可以瞭解並提高消費意識與消費效益，並保障消費者自己的權益。如今，「購物」已經可以說是消費者的休閒活動，除了排解無聊、欣賞陳列，甚至可以社交、運動，並享受伴隨購物而來的掌控權和權威感；數位科技發達的時代，所有的消費、宣傳都進入了處理流暢且化繁為簡的時代，電腦產生的廣告和行銷活動，無須人力的介入就能直接傳遞予消費者；人們和手機、電腦網路形成緊密的情感連結，消費者心理將進入新的領域，消費者心理學亦將持續有待新的研究。

顧客消費心理與行為

顧客（customer）一詞屬於經濟學企業管理偏學術性的用語，指的是銷售產品服務的對象，組織用語可以是個人、公司、貿易商、政府機關，所謂顧客導向，就是以顧客的需求為核心議題，建立互惠互利雙贏的關係；消費者（consumer）一詞也是經濟用語，指以購買、消費錢財和服務為主體的對象。由於消費者是企業商業服務的對象，顧客也以金錢交易，顧客就是消費者，消費者就是企業商家的顧客。顧客消費的心理受到消費者本身特質的影響，也受到產品的特質、消費時情境特質的影響。在消費者為了滿足需求表現出對產品、服務的尋求、購買、處置等行為，則視為**消費者行為**（consumer behavior）。休閒活動的商業行為還有所謂會員（member）制的經營方式，是以繳會費或月費、年費成為組織的成員；另以主動參與分享活動或服務的個人則稱為參與者（participant）。本章因討論消費心理，故原則上選擇以消費者一詞表示之。

1.購買心理

　　消費者購買選擇會受到消費者對成長於某特定文化的影響，或者是對其次文化認同的影響，以及消費者所處社會階級的價值觀、生活條件與興趣、消費者社會因素中參考團體作用與影響、家庭、個人角色及地位等這些本身特質因素的影響。

　　在心理因素上，消費者的需求與動機、知覺、學習與態度等會影響消費者的行為。消費者採購必需品必須是為了滿足生活需求，消費者有需求，此需求受到激勵，便會有採取行動之意圖。購物滿足內心慾望，雖然有些產品想要卻不怎麼需要，有些產品需要卻不一定想要，但只要在消費者想要與需要的慾望都必須滿足時，就會激發消費者為了滿足此種慾望而改變購買的動機。知覺影響著消費者，對印象好的知覺有需求，即會採取購買行動，印象差的知覺與沒有需求的知覺就不會促成購買行動。「參考團體」是消費者期望從這些群體，甚至某個個人意見中得到引導，作為消費決定的考慮因素（參考**表11-1**）。人的行為由學習而習得，透過經驗產生個人行為的改變，在學習的過程中培養出信念與態度。

　　消費者心理學者常以消費者的活動（activity）、興趣（interest）與意見（opinion）作為衡量生活型態（life style）的指標，再加入價值觀

表11-1　家庭角色與消費可能的決策者

男主人為主的決定	女主人為主的決定	孩子的影響力
家電、家用資訊用品、房車	飲食食材、家人服飾、家庭保健相關產品	零食、寵物、玩具、休閒服飾、娛樂產品、學習文具用品

男主人與女主人共同的決定	孩子受父母影響
房屋、學習、旅遊度假、家具	書籍、烹飪調味材料、娛樂、醫藥醫療、補習、才藝學習

（value）概念研究，形成VALS（values and life styles），以分析消費的心理。

2.購買過程

每個人只要消費，就要決定如何購買。研究消費者購買決策的學者甚多，一名為**EKB Model**的模式為多數研究者所採用。此模式將消費者在購買產品的過程中，其決策過程（decision making process）分為五個階段（**圖11-1**）：第一個過程是問題確認（problem recognition），第二個過程是資訊的蒐集（information search），第三個過程是方案的評估（alternative evaluation），第四個過程是購買的選擇（choice），第五個過程是購買結果（outcome）。

> **EKB Model**是由Engel、Kollat和Blackwell三位學者於1968年提出的消費者決策模式。

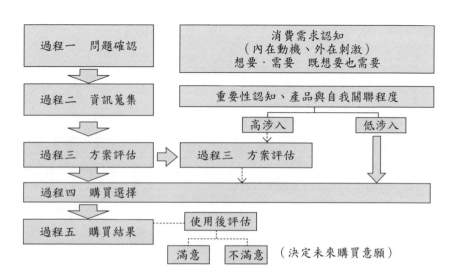

圖11-1　消費者購買決策過程圖

消費者購買時，**問題的確認**是指消費者需求的認知。引發問題在需求上的認知包括消費者的內在動機與外在刺激。消費者的採購必需品是為了滿足生活需求，購物則是滿足內心慾望，「想要」與「需要」決定購買需求，「既想要」「也需要」會激發消費者想滿足此種慾望，確認購買的問題。

消費者對購買重要性的認知，或對產品與自我關聯的關心程度，稱之為投入或涉入（involvement）。在購買時，只有在購買高涉入的情況才會進行方案的評估。若對產品關心程度屬低涉入的情況，其對購買**資訊的蒐集**會較為簡化，往往直接做出購買選擇，會在有了使用經驗後才開始比較各方案，再形成信念、態度和往後購買的意願。

至於**方案的評估**，其過程包括衡量產品和品牌的評估標準（evaluative criteria）、評估標準決定相信程度的信念（beliefs）、對產品是正面或負面評價的態度（attitude）、最後在有了主觀的正面態度形成後才會引發消費者購買的意願（intention）。

當消費者做完方案評估時會做**購買的選擇**，**購買結果**的經驗成為新的資訊，影響著未來再購買的信念與態度。即如果感到滿意則帶來加強效果，如果感到不滿意會帶來負面效果。

3.消費心理與行為

心理學研究在企業行銷與溝通策略的行銷已行之有年，各種心理學實驗驗證了這些行銷手法與策略確實對消費者心理造成影響，在實際生活中人們透過認知或情感因素的影響產生相當程度的行為作用。以下列舉數種與消費相關的心理反應。

心理學中訊息感受程度和購買行為間的關係，經常被運用在商品的定價上，例如，在市場上經常出現99、199等未滿百元整數的定價方式，

稱為**奇數餘數定價**（odd pricing），以不採整數的心理定價，讓消費者覺得比整數便宜，其實這樣的定價方式雖然與整數相差不多，但仍會在消費者心中起作用。不過，這種定價方式所引起的購買行為並不適用於高價產品上。

利用消費者的認知偏好等心理，以定價策略刺激消費者購買慾，稱之為**誘餌定價**（loss leader pricing）。例如，在促銷期間，部分商品以低於市價較大的折扣吸引消費者。

錨定效應（anchoring effect），指人們對某件事定量估測的時候，會將某些數值作為參考起始值，於是在做消費決策時不自覺地重視此最初的數值；人們在做決定時往往過度信任最初時間所取得的片段資訊，比如說，當你在一家飲料店購買到35元的咖啡，你可能認為在這個地方咖啡的價格就該如此。

各位一定聽說過賣不出去的東西有時標上高價反而賣出去了，這是價值感知的結果，認定「貴的東西就是好的東西」、「一分錢一分貨」，購買起來覺得有安心感；同樣地，折扣打太多的東西不敢買，因為當人們對產品的資訊不充足，一旦東西過於便宜，也導致消費者專業知識不夠無法判斷，就會在拿到「過高報酬回饋」（太過好康）時產生不安，因此會感受到心理壓力，會刻意避開推薦而採取能解除心中壓力的消費行為。

在心理知覺的影響下，比如說去了高價產品的商店，看到的都是高價位的商品定價，接著再到了平價超市，在對比效果下，平日覺得貴的商品也都覺得便宜了。換句話說，或許只要改變一種產品和另一種產品的相對位置，就能提高兩種產品的銷售量。

市場區隔（market segmentation）依據消費者購買行為的差異性加以地理區域變數、人口統計變數區隔，像是都會與郊區的差異、年齡層、所得等因素；此外，在心理變數上包括依據人格特質、社會階層、風險偏

好、生活型態等區隔，或利用產品使用頻率、品牌忠誠度等行為變數上的市場區隔作為基礎。消費者階層的歸屬感會影響消費的習慣。

前述曾提到人們購買是因為日常生活上滿足需求，對於產品是基於想要慾望或有需要的需求，影響購買的動機。如何做到讓顧客既想要也需要，往往是由廣告、媒體所創造出來的。原本不想要的東西變得想要，例如：對許多消費者而言，名牌時尚服飾原本是不需要的，但在大折扣特價時，能便宜撿到名牌仍讓消費者心動。

另外，讓顧客付出心力，加入消費者自製的元素，當有了參與感往往能提升品牌的價值，或讓顧客自己翻找商品，與店家有討價還價的機會，讓顧客覺得自己談判技巧高明或比店家精明，在情緒高漲下有了**錯誤歸因效應**（misattribution effect），形成因為征服感愈強烈就愈重視自己擁有商品的感覺。

此外，消費者在既想要也需要的產品供不應求時，可能爭奪商品。所以企業限制出貨量，或商家以推特（twitter）發送出商品即將短缺的消息，如此其稀有性就如同給折扣一樣，刺激生理心理的興奮感，造成愈是需要爭搶的商品愈是渴望獲得。例如曾經發生的衛生紙搶購熱潮就是一例。當然，這也與社會心理學中大眾的從眾心理有關，當看到拍賣會場一大堆人擠著搶商品，消費者心裡就想現在不搶待會兒就沒有了，而且大家都搶的東西鐵定好用划算，不買就虧大了，當多數人聚集時容易產生從眾心理而跟從他人的決定。

美國心理學家**費斯丁格**曾提出**認知失調理論**（the theory of cognitive dissonance），指當面對新的情境必須表示自我態度時，新的認知與舊的認知互相衝突，人們試圖同時接受兩種衝突時不舒服的感覺，即先入為主相信一些

> 利昂・費斯丁格（Leon Festinger, 1919-1989），美國心理學家，1957年提出認知失調理論。

觀念，但到遭遇對立的觀念時，會找到主觀的自我安慰理由將事情合理

化，且堅信自己沒有錯誤，所以本來應該停止消費的情況，會將消費風險合理化。買一送一、買三送一，利用消費者的不小心（mindless），就讓消費者甘願消費，達到增加需求量的效果。

廣告與行銷

1.廣告與行銷的關係

　　廣告（advertising），根據美國行銷學會（American Marketing Association）解釋，是由確認的廣告主在付費的原則下，以非人員的方式展示及推廣其觀念商品或服務。

　　十七世紀中葉起開始流行「廣告」一詞，意指商業告知，進口商在英國的報紙上刊登咖啡、巧克力、茶等報導，提供資訊。工業革命造就商品大量生產（mass production），也需要消費者大量消費（mass consumption），此時由於大眾傳播開始起步，故以傳播媒體來廣告產品資訊的功能便因應而生。

　　行銷（marketing）包括將貨運物送到市場的**銷售**（sales）、商品促銷活動、刊登廣告吸引消費者的做法，或對市場的研究與調查等，其定義是計畫與執行有關產品、服務或觀念，形成定價、推廣和配銷過程以促成交易，滿足個別消費者和組織的目的。具體而言，行銷是一種功能，激勵消費者以金錢換物或服務的行為，使行銷者能賺取利益而消費者可獲得滿足的需求。行銷也是一種過程，將構想、產品與服務觀念、推廣等產生交換、滿足個人或組織目標的歷程。

　　行銷定義中有幾個重要的因素，包括交易過程、滿足消費者的需求及慾望，真正重要之處，在於滿足消費者，建立競爭優勢，並完成企業

目標。現今行銷觀念已演進至產品的行銷導向，也稱為**市場導向**（market orientation），即是以消費者為主體，考量消費者的最大利益為出發點，分析消費者的需求，據以規劃各式產品機能或市場活動，推出各式產品或服務，以期在消費者的需求獲得最大滿足後，為企業帶來最高的營收效益。

在整體行銷推動中，廣告是一個明顯且有份量的角色。廣告是行銷的一部分，是一種傳播方式。行銷中，創造顧客的消費目的及行銷計畫策略皆對廣告發揮影響力；但廣告不等於行銷，因為廣告並非展示和推廣，不需要面對面溝通，通常是透過媒體傳達給視聽眾。首先，廣告主也就是出資做廣告的企業機構或者是個人，必須明確清楚，以確保責任；其次，廣告是要付費的，當安排廣告出現在媒體時，其形式均是廣告主可以控制的傳播方式，但如果以為廣告都是商業行為也不盡然都對，像是公益團體、政府宣傳等行銷基本上就不是商業行為。

廣告行銷的功效可以建立品牌形象、創造品牌附加價值、創造新的需求、對品牌主張的認同、態度的改變、建立個性上的差異、協助其他行銷活動。對行銷人員而言，要設計規劃、製作、宣傳有創意且吸引人的產品廣告，以在消費者心中建立有需求、印象好的知覺；另一方面，努力改善產品、行銷網路、定價等相關組合，以實質的東西作為好知覺的支柱，而非僅推廣宣傳好知覺而已。

2.廣告的影響力

深入瞭解消費者的需求和心理反應，清楚掌握傳播與媒體的特性，做出最佳廣告效果，是廣告商努力的方向。

廣告主期望廣告發揮的功能在於訊息傳遞的告知（to inform），因為所有的廣告或多或少都含有資訊，所以告知是廣告的基本功能。

此外，廣告對消費者的反應抱持一定的期望，因此說服（to persuade）消費者也是廣告的重要功能。消費者在接收廣告訊息後，階段地產生學習、感受、行動這三種反應，由於學習過程中遺忘在所難免，故廣告上有提醒（to remind）的功能，提示購買者要買得安心用得放心，建立品牌忠誠度，品牌廣告再保證（to reassure）的方式可以提供產品理性資訊，讓品牌塑造形象（to build image），使得品牌形象與消費者間有感性的連結。

若把廣告視為一種刺激，那廣告引發的消費者反應通常包括引起消費者注意（attention getting），然後建立印象（impression），讓消費者信服（conviction），透過理性的訴求或動之以情的感性訴求，最後要讓消費者留存記憶（recall）。例如，想喝東西的渴望似乎會被飲料圖案這種潛在因素所激起，可以轉移此原則應用至商業領域中，例如：如何讓商店展示帶有影響行為的訊息，或其他如飲料販賣機旁的廣告招牌等，能藉由傳達潛在訊息的文字或圖像的方式，刺激我們生理上的需要。

過度頻繁的曝光次數，有助於欣賞度的提高，稱之為曝光效應（mere exposure effect）。根據心理學家的實驗，觀看次數愈多的照片，好感度就愈高；同樣地，當廣告重複播放，不知不覺就對這個商品感到接受和有好感。這也是一種熟悉度原則（familiarity principle），對廣告的曝光、音樂、包裝等熟悉度會形成偏好，看多了就漸漸接受甚至欣賞。

廣告中利用某些名人代言，將其社會信用轉化為公司的信賴，是心理學中所謂人際知覺的光環效應（halo effect），從一個點就認為整體都好。

情境事件對廣告的記憶有著非常重要的影響。對廣告的記憶，實驗研究中發現，在暴力片、恐怖片播放之後播放的廣告，比起在非暴力片、愛情片、溫馨片後播放廣告，大家比較不容易記得；換言之，情緒會引起生理上的不同反應。注意力聚焦容易記住訊息，讓網友回憶起相關廣

告內容,是「請按這裏」可以引起作用的原因。

購買涉入（purchase involvement）是指消費者對重要性的認知、風險認知、興趣和象徵。信用卡和消費行為相互關聯,激化起人們特定行為及認知,還會影響人們想要消費。此外,改變招牌的顏色或字體、燈光的明暗、色調、地板等都會影響到購買決策。音樂節奏慢,顧客走路步調變慢,顧客購買消費較多,這是旋律節奏產生的影響。這樣的結果也適用於網頁瀏覽的速度,伴隨音樂,網友會覺得瀏覽的時間比較久,對網頁較有正面的評價;速度快的音樂對於活化記憶和注意力有影響。

獨特的語意命名也讓同樣的商品變得更誘人,名稱會賦予產品附加價值。商標名稱主要在於影響銷售,藉由名稱反映出產品的品質、特殊性,並賦予產品特別的價值。廣告語言亦然,「真的很划算」、「還不只這樣……!」有時候覺得自己真的進行了一筆好的交易,或真的感覺如此,是一種很主觀的意識,藉由語言或是提供贈品等,凸顯反差或創造假象效果。類似的情況:「你可以自由選擇……」,則在語意上給予自由感受度,反而引起效果。公益廣告:「即使是一點點的力量也能幫助我們」,要求的少,反而得到更多。引起個體特別的處理方式,只要在訊息的傳達方法上下一點功夫,確實能產生影響效果。

產品不一定要真的物以稀為貴,只要讓別人相信這樣的訊息即可。說服消費者讓訊息透露出產品多稀有、販售期多短,例如「冬季限定」、「國內販賣限定」等,就是為了要增加產品的吸引力。

3.行銷心理

行銷是銷售的整個流程,包含的層面非常廣,行銷人員就定位策略,可依照產品屬性、滿足消費者需求的力點、使用時機、使用階層、競爭者的定位等,避開產品競爭者的定位,並改變產品使用類別。

　　行銷人員的銷售技巧中，有所謂運用自我知覺之「得寸進尺法」，也被說為**腳放在門內技巧**（foot-in-the-door technique），是指先放低姿態，提出一個簡單的要求，能大力增加最後要求的接受率，即階段性的請求法。也就是說，若先前接受做了一個小事情，則之後較容易接受另外的事情，即使之後的要求會花掉你更多的時間或心力。另外，還有一種銷售手法則被稱為「漫天開價法」，也稱為**臉在門上技巧**（door-in-the-face technique），以退為進，先提高姿勢，超乎常理的事情當然容易被拒絕，但如果接著提出一個與前一個被拒絕的要求有落差的另一個要求，則容易被接受，雙方各退一步而造成雙贏局面。

　　行銷人員先介紹低價產品，再介紹高價產品，或先介紹一個高價產品再介紹低價產品，這兩種落差的銷售方式可以有技巧地改變顧客對產品價格的看法。由昂貴價位開始介紹再介紹較低價位者，落差感較為明顯，會影響並操弄消費者的心理，這也是一種**對比效應**（contrast effect）。當然，建議有額外的選擇，就容易讓消費者覺得產品並不如想

「得寸進尺法」與「漫天開價法」

　　調查員在第一次問卷調查時於對話中對被調查者表達衷心感謝，並「願他有個美好的一天」；過了幾天，同樣的調查員再打電話給同樣的被調查者時，對方會比較願意接受次一個要求，例如進行第二階段的登門拜訪調查。

　　調查員請求被調查者讓其登門拜訪調查：「請問可以讓我拜訪一下，耽誤你十五分鐘，幫忙做一下問卷調查嗎？」當被調查者聽到要被耽誤十五分鐘通常不願意了。此時，如果調查者改口：「我知道你很忙，無法耽誤這麼久的時間，那只要一下下，給我一分鐘就可以了。」當對方聽到與前一個請求是有落差時，則容易答應。

像中的貴。

　　銷售人員所謂的**低球技巧**（low ball techniques），是指社會心理學中的順從（compliance），通常人們已經承諾的事，事後不好意思推託就繼續答應，已經答應要買了，就不好意思反悔說不；這樣的方式，運用在商業上，當消費者決定購買時，再以「應所標示的價格只為基本入門款的標價」為由提高價格，其實是以虛報價格欺瞞顧客的行為。

　　在銷售方式中，有所謂誘餌技巧，即以A產品作為引餌，而推薦顧客買了B產品，如同釣魚時一定會放餌料引誘魚兒上鉤。銷售人員介紹了一款產品，當你決定要購買後，會因為一旦決定買了這個產品，就很難放棄購買決定，又或許原來決定購買的產品沒有尺碼或缺貨，在銷售人員的建議下買了類似的產品，甚至是比原來想購買的產品還貴或沒有折扣，這就是**誘餌效應**（decoy effect）。

　　以上列舉了幾項與行銷、銷售影響心理有關的例子，但消費者最後如何決定自己的行動，如何下決定，還端視消費者對「情勢」之認知而定；且即使是同一情勢，放在不同的消費者身上就會有不同的解釋與感覺。

服務心理

1.服務

　　服務的概念在現代社會中快速成長，許多團體都認同提供休閒是一種服務，也在機構內部提供休閒設施鼓勵成員使用。服務業（service industry）的特性有別於製造業、農業、資訊業，強調的是人際互動（transaction between people），指利用設備、工具、場所、信息或技能等

能為社會提供勞務、服務的業務。服務業含括的產業也很廣，被稱為第三產業（tertiary industry），指不生產物質產品的產業，有飲食、住宿、旅遊、租賃、廣告、各種代理服務、諮詢服務等業務，皆屬於服務業。服務者在工作過程中，是否能認識自己的工作性質、是否願意為消費者提供服務、是否樂於為他人（包括消費者）服務等，是服務業者會檢討的服務心理。

　　服務存在於社會經濟活動的核心，也在功能健全的經濟體中扮演核心的角色。在複雜的經濟體系中，公共建設服務和配送服務的功能是媒介，是分配到最終消費者的管道，先進的社會是不可能沒有服務業的。經濟體要發揮功能並提升生活品質，服務活動絕對需要，像是餐廳、住宿、托兒、清潔等範圍，廣泛的個人需求都可以從家庭轉移為由經濟體供應這些服務，服務是社會整體的必要部分。

　　客製化（customization）是顧客化、訂製化，乃根據顧客需求特別訂制以滿足其需求。商品客製化後會自動轉變為一種服務，服務根據互動客製化程度與勞力密集程度分為四類：第一類互動與客製化程度低且勞力密集程度低，這種是服務工廠，包括航空公司、飯店、休閒名勝與娛樂。第二類互動與客製化程度高但勞力密集程度低，這種是服務商店。第三類互動與客製化程度低且勞力密集程度低，這種是大量服務。第四類互動與客製化程度高且勞力密集程度高，這種是專業服務，包括健身教練、治療師，必須專注在人事上；客製化程度影響服務品質。

　　就業型態改變將影響人們在哪裏生活、教育需求，以及必然產生各種重要的社會組織。服務的需求比製造業來得穩定，服務不像產品可以盤存，服務的消耗與產生是同時的，即使經濟衰退服務業也仍然需要。

　　服務是經由服務者和個人互動過程中所衍生的感受，像是旅遊的導遊人員提供旅遊團體之服務，包括了精神方面的服務及知識方面的服務；而所謂精神方面的服務是指服務的心理或心態，如何與團員接觸，讓

團員感到滿足，其誠意、熱心、責任感、關懷等，顯得相當地重要；旅遊途中，其運作上有基本面的服務，包括旅遊說明會、出入國登記、確認機位、翻譯等，導遊應提供知識面的服務，使旅途行程能圓滿進行。

服務業的服務人員應保持微笑，營造親切祥和、以客為尊的氛圍。微笑確實是人類行為中獨特的特徵，也很容易做出，如果恰如其分地運用微笑，會發現其感染力很大。微笑讓服務人員覺得友善、性格好，且較具有社交能力，甚至會覺得較為聰慧；另外，眼神也有正面的效果，許多正面的表情訊息可以藉由眼神交會而傳達。

服務人員鞠躬的姿勢也具有相當的影響力。一般來說，屈身致意的行為能讓人們對該服務人員印象較佳，甚至會激起顧客想獎勵他的想法。總之，微笑、眼神交會、鞠躬是服務人員須訓練的身體動作。

「服務至上」是從顧客的觀點出發，例如：有服務業者會強調「為顧客創造最有價值的利益」、「重視每個顧客不同的權益、感覺與需求」等，這在心理學上是一種**同理心**（empathy，簡稱EMP），能換位思考的體認，能夠理解對方在心理、情緒或行為上的反應，雖然同理並不代表認同，若能感同身受，便能傾聽顧客的心意、尊重對方的立場。

2.體驗

休閒經驗是一種個人的體驗，體驗由感覺所形成，是一種透過累積的知覺現象。

服務客製化之後可以為顧客帶來積極的體驗，顧客必須在服務的現場情境中，親自參與體驗當下接受服務的感覺。1900年代後期，美國出版《體驗經濟》（*The Experience Economy*）一書指出，社會經濟型態從產品經濟、商品經濟、服務經濟三種型態，進化至體驗經濟。「服務」正從傳統的服務交易轉變為一種新體驗經濟（new experience economy），

指藉由一種個人化且令人難忘的方式接觸顧客,以「體驗」創造附加價值。

消費者體驗來自於對想像、樂趣與情感的追求;體驗就是透過消費者對幻想、感覺及趣味的追求,期望消費者帶來愉悅及情感滿足。體驗經濟商業活動型態是將娛樂、教育、逃避與審美融入特別可以製造記憶的空間中,例如零售教育化(edutaining)、購物休閒化(shopperscapism),藉此創造記憶。

雖然體驗經濟是從服務經濟中產生出來的,但兩者有些不同。「購買服務」是依照自己的要求而實施的非物質型態生活,服務需要即時傳達,一旦顧客的感覺已形成即無法重來一次;而「購買體驗」則是要花時間享受身歷其境、值得記憶的事件。體驗經濟的特性中與心理學關係較密切的是,體驗經濟具有用身體來感知的感官性,重視文化內涵要用心體會的知識性,還有留下美好回憶的記憶性。

體驗的行銷策略上,**感官體驗**行銷的訴求目標是以視覺、聽覺、觸覺、味覺與嗅覺五個感官,經由刺激、過程與反應的模式達成消費者愉悅的感受,例如:進到巧克力工房的觀光工廠,所看到的色調是巧克力的棕色,消費者可以嗅聞到巧克力的香味。**情感體驗**行銷的訴求目標是藉由某種刺激引起消費者情緒,促發消費者正面的心情,增加消費者對產品或服務的正面情感,例如:去到了古早味的餐廳,置身其中彷彿回到了二十世紀的5、60年代,勾起兒時記憶。**思考體驗**行銷的訴求是促進顧客對產品產生創意思考,例如:消費者可自行組合創造屬於自己風格的產品。**行動體驗**行銷是創造身體及較長期的行為模式相連結,例如:為期時間較長的集點活動。

顧客對一個產品所感知的效果與他的期望相比較,所產生的愉悅或失望的感覺狀態,稱之為**顧客滿意度**(customer satisfaction,簡稱CS)。二十世紀80年代,消費心理學開始所謂顧客滿意度的研究和實證分析,

顧客滿意度包含三個重要因素：顧客預期、感知質量及感知價值。顧客在
消費經驗中具有理性的學習能力，以滿意度預測未來的消費質量和價值水
平。

觀光工廠體驗行銷。

12

運動心理

■ 概論
■ 健康動機與健身心理：健康動機／健身心理
■ 運動競技表現：運動覺醒／運動意象／倦怠
■ 運動競技行為：競爭與合作／團隊運作

　　運動是人們普遍會參與的休閒活動之一，運動作為體育的教育方式，以及人在從事運動時的心理特點，是運動心理探討的重點。運動心理可討論的範圍很廣，對參與運動時的知覺、思維、記憶、情感，及參加運動項目者的性格、能力、訓練時的心理過程、競賽時的心理狀態等，都可能形成主題，且不限於專業運動選手或奧運競賽場域，皆可討論。

　　本章僅針對與休閒運動關聯性較大的一般運動、健康、健身和運動競技表現，探討其中有關覺醒與意象、倦怠，以及與團隊心理有關之合作競爭、團隊運作等方面。

 概論

　　運動心理學（sport psychology）源起的契機在於運動領域開始應用生物力學、生理學、生化學、醫科學、運動機能學和心理學等相關知識領域，研究心理因素如何影響運動表現，以及參與體育運動如何影響心理和生理，而形成了所謂「運動心理學」。

　　北美在十九世紀90年代開始探索運動和動作學習的心理層面，也討論運動對於人格特質和發展的相關議題，不過並沒有形成特定的學術領域。被尊稱為北美運動心理學之父的**柯爾曼・格里菲斯**，在其所著之《教練心理學》（*The Psychology of Coaching*）提到教練必須具備運動員、生理學家和心理學家的特質，強調習慣形成的重要性以及運動士氣等話題；另在其所著之《運動心理學》（*The Psychology of Athletics*）中提到運動表現的基本問題和心理成分，例如：技能、學習、習慣、注意力、情緒和反應時間，是運動心理學的基礎。

柯爾曼・格里菲斯（Coleman Roberts Griffith, 1893-1966），美國運動心理學家，主要的貢獻是出版《教練心理學》（1926）和《運動心理學》（1928），認為教練必須具備運動和生理學與心理學知識。

在歐洲，運動心理學開始形成於體育教育領域，體育教師解釋身體活動有關的各種現象，開發出所謂的體育心理學實驗室。體育心理實驗室測量體育運動中的身體能力和適應能力。之後，俄國也開始體育心理學實驗，到了1930年代形成運動心理，探討能力、性格、領導能力、技能學習以及績效相關的社會心理。

在1940到1980年代，美蘇之間處於競爭的狀態。在運動領域中，有許多為了增加獲得奧運獎牌的體育科學計畫，特別是美國認為運動表現不如蘇俄，因此投入改善選手表現的方法。

1960年代中期以後，運動心理學便進入學術領域，開始討論如何獲得動作技能，焦慮、自尊與人格如何影響運動表現，參與運動如何影響心理發展等議題。

現在運動心理學是研究人在體育運動、訓練、競賽活動中的心理特點和規律的學科。由於1970到1990年代左右，成年人在閒暇時間從事體育活動的現象有了明顯的增長，而休閒活動中有很多的類型與運動有關，故運動心理學也探討運動遊憩的行為，例如：人們為什麼運動、休憩式運動的心理效果及心理因素、健身運動行為產生的影響等。

健康動機與健身心理

1.健康動機

運動的目的可以是競技，可以是活動，但許多人運動單純是為了身體的健康。眾人都認同「人活著就是要健康」。健康包括個體生理與心理的健康；就生理的觀點而言，運動可以影響健康，而個體的生理健康是影響心理健康的重要因素之一。

　　包含運動習慣在內的生活習慣，與個體的年齡、性別、遺傳、工作、教育、經驗等條件處於何種社會背景等都有關係。運動必須與個人思想、價值觀、期望所享有的生活型態一同建構才能形成，因此運動習慣很難輕易改變。

　　習慣（habit）是一種意願，一種感覺，透過重複心理體驗和思維，往往會在潛意識發生的重複性行為。保持忙碌的生活型態是阻礙運動習慣養成的重要因素。有多數的人過著少動的坐式生活型態，不運動的理由大多是因為「我沒有時間」和「我很累」，所以不想動，缺乏想動的精力與動機。如果一個人的生活是為了工作事業與家庭而忙碌，便經常以時間限制無法從事健身運動，以感覺疲勞而無力從事身體活動，這樣的限制往往是主觀知覺大於實際，事情先後順序的排列問題而已。

　　動機（motivation）是發動和維持活動促使某人使該活動朝向某一目標的內在動力。運動動機是在做運動的本人對自己健康狀態和對執行運動益處有把握，感覺到是為了自己將來的健康，認為改善現在的生活習慣是有效的，而願意自主的持續運動。若沒有足夠的動機，想要維持長時期的身體活動是非常困難的。

　　那麼，人們運動的動機為何呢？在身體方面，由於健康形象及社會重視外觀的影響，許多人是因為關心身材或保持瘦身而運動的，期望藉由運動達到體重控制、形塑苗條。此外，規律性的活動或從事適當的有氧運動可以降低心血管疾病，所以人們也會為了「健康」而運動。擁有保持身體活動會帶來正向效益的觀念，是能維持運動的重要動機。

　　在心理層面，由於規律的運動習慣還可以釋放壓力和降低焦慮與憂慮的困擾，所以多人參與運動是因為享受運動帶來的歡愉、樂趣；運動往往也獲得挑戰的機會，向自己挑戰以提升自尊，或將自己與別人互做比較以贏得名譽、自我認同，以界定自己為有能力者；身體和心理的康健能夠帶來滿足感和有能力的感覺，所以運動可以建構自尊與自信。此外，一般

認為如果有愉快地健身運動經驗，可以提升生活品質，改變身體意象，進而增進自我概念與自尊。

運動雖然可以一人參與，但當自我概念與自尊獲得了增進，就會覺得自己是有能力的，這種自我效能便有助於正向的社會互動；透過運動相關的體驗與話題，也可以製造與他人接觸的機會，有效對抗孤單，得到社會支持，因此許多人運動的理由是因為社交。

2.健身心理

健身（exercise）是有計畫、以反覆操練的方式運動，目的在於強化體適能、鍛鍊肌肉，或是為了擁有健康的身體。許多運動專業人士關注健身運動的問題，對象包括兒童、身心障礙者、老人等，例如：什麼是兒童或老人參與運動活動的動機、學生身體活動教育和自我概念之間的關係、如何發展策略以鼓勵久坐臥（sedentary）者或橫躺著的馬鈴薯（couch potato）般的生活能改變等，這類健身運動的心理因素。

情緒（emotion）是當個體受到刺激所引起的身心激動狀態。心情（mood）是情緒或情感的喚醒狀態，好的心情就是高興和愉快的感覺，它可以持續數個小時或幾天。健身運動可以作為改變調整心情的方法，其效益包括減輕焦慮與沮喪，減輕疲勞與怒氣，還可以增加體力、活力，有清晰的思緒與增加幸福的感覺。

許多健身運動者在健身後描述自身的心理狀態，認為情緒、精神都比較好，特別是跑步這項運動，大家比較容易參與，跑完後多表示心情愉快舒暢，達到**跑者高潮**（runner's high）。這種健身運動後的興奮、心智上的輕鬆、釋放、舒適的感受在技能與挑戰方面都感受到滿足，與心流（flow）、流暢（in a groove）的體驗或高峰經驗（peak experience）類似（**圖12-1**）。健身運動在心理學上的解釋，是指每天從繁忙的生活中找到

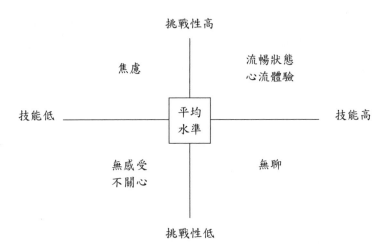

挑戰性高

焦慮　　　　　　　　流暢狀態
　　　　　　　　　　心流體驗

技能低 ────── 平均 ────── 技能高
　　　　　　　　水準

無感受　　　　　　　無聊
不關心

挑戰性低

圖12-1　運動技能與挑戰性對心流流暢的心理狀態的影響

離開工作的時間，增加對感覺的控制。

　　體適能（physical fitness）是進行身體活動的能力，包含「與健康有關的身體適應能力」和「與運動技能表現有關的能力」。一個人具有預防性的健身運動行為仰賴個人的健康信念（health belief），即對於潛在疾病嚴重性的主觀判斷，加上為採取行動所做的投資報酬效益評估，認為不健康、生病是嚴重的事，因而採取健身行為。因此，健身的專業人員必須提供健身運動和身體活動的科學訊息，增加人們未來能依附於體適能活動計畫的可能性。

　　要改變健身運動參與，首先，要從認知過程中改變知覺，獲取或吸收健身運動效益的訊息；因為個人的主觀知覺會影響行為結果，能影響行為的是一種意圖，例如：有些人自己缺乏控制行為，不愛運動，但認為家人希望自己運動，因此去運動；或者，對健身運動有正向的態度，但不覺得自己有能力去參與健身運動，那麼實際去參與健身運動的意圖會變得很薄弱；再來，是自我評估，例如：自己認為健身運動「使自己更健康也變

得更幸福」、運動健身「成為家人的好榜樣」等；最後，要讓行為過程獲得增強管理，例如：放下家務或工作從事運動，當自己從事健身運動時犒賞自己。

運動帶來健康是普遍的概念。跑步或者其他的運動形式，與促進正向的心理、增加生活滿意度有正面的效益。然而，少數人在運動中所養成的習慣，卻成為負向的成癮症。所謂**負面的上癮**（negative addiction），就是指對運動有依賴與強迫的症狀。有些人在無法從事運動時會產生沮喪的感覺，個體主觀察覺到對健身運動產生了強迫性，此時，運動對心理就非正向的影響。遇到這種情形，建議可以計畫休息幾天，交叉替換運動的強度，或者找尋同伴協助控制。

運動選手也有情緒失調、飲食失常、藥物濫用等問題，需要臨床運動心理學（clinical sport psychology）專業和教育競技運動心理專家（educational sport psychology specialists）針對個案給予處理的建議。例如，韻律體操、花式溜冰、啦啦隊、舞者等對於身材控制非常重視，會有過度節食、過度飲食體重不增、對飲食感到罪惡、無論別人如何肯定體重正常但自己仍宣稱過胖、經常秤重和自我催吐，甚至以藥物控制體重等行為出現。遇到類似這樣的情況，處理飲食失調時應該求救於專家，而教練不應在此時要求選手離隊，須表達支持和同理心，避免將患者凸顯出來或說出傷人的話，更須強調長期營養均衡的重要性。

運動競技表現

1.運動覺醒

覺醒（arousal）是被喚醒的身心理狀態，在調節意識、注意力、警

覺性和訊息處理時至關重要；它與動機的強度有關，覺醒低時如同沉睡般，而高覺醒時則生理心跳加快，呼吸由緩而急，排汗增加；心理感覺活躍、興奮。

運動競技時，選手會因為擔心比賽而感到緊張、不安、自我懷疑、擔心實力無法發揮、擔心表現欠佳、擔心失誤、感到全身緊繃、反胃、心跳比平常快等；抑或是不擔心，擁有自信、輕鬆自在、冷靜應戰等，皆與覺醒的知覺有關。覺醒調整的第一步就是要學習如何認識到知覺，並知覺焦慮和覺醒的狀態。

社會心理學中提到的社會助長以及社會致弱，即是指有些人在群眾面前可能因此表現更好，但也有些人在群眾面前的表現反而變差，這在運動心理學上可以用於解釋比賽時他人在場會增進熟練或簡單的工作表現，但對於尚未練習熟練或純熟的表現會受到干擾；就好比有些選手上場比賽，有群眾為他加油可以讓他的表現更佳，但也有選手反而因此備感壓力造成焦慮，以致表現不如預期。因此，教練必須考量某些選手是否已經適合在有觀眾或大型比賽時上場，某些選手尚未熟練可能不宜參加人多、有觀眾的表演。不過，如此說來技術高超的選手理當在高壓的情況下能有所表現，但事實上我們還是可以看到優秀的選手在重要競技場上失誤的情形。總之，能確定的是，焦慮會影響技能的表現。

倒U字型假說（inverted-U hypothesis）可解釋覺醒狀態和表現的關係（**圖12-2**）。這個假說主張在低覺醒狀態時，由於選手心理不夠積極振奮，使得表現會在平常水準以下；但隨著覺醒程度的提升，表現會逐漸改善，達到最佳的狀況；而當覺醒程度持續提升時表現又會轉弱，換言之，覺醒程度過低或過高都不能有好的表現。雖然，倒U字型假說被質疑「最適覺醒水準」是否在連續線的最高處中間點，但這樣的假說已經解釋覺醒程度與表現的關係。

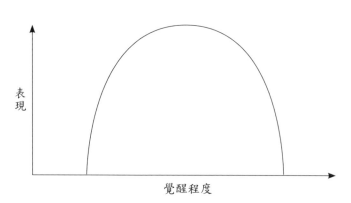

圖12-2　倒U字型假說

　　個人最適功能區（individualized zones of optimal functioning, IZOF）
模式的說法，則解釋每一位選手都有狀態焦慮水準，以及最適合表現的狀
態。換言之，此說法和倒U字型假說最大的不同在於，不同的選手對於狀
態焦慮水準影響運動表現的情況是有個別差異的，個人最適功能區域可能
發生在狀態焦慮偏低處或中間區或偏高的範圍之內。因此，教練應該協助
選手辨識他們自己的最適狀態焦慮水準。

　　另外還有所謂**大災難模式**（catastrophe model），指的是選手在相當
擔憂的高認知焦慮時，表現將急速下滑導致嚴重失常的大災難發生。這與
倒U說法的不同在於，預測的表現並非是穩定下滑的狀態。選手在發生所
謂的大災難後要調適回原來狀態並不容易，因此，無論選手或教練都要試
著去掌握對於焦慮的認知狀態以及生理反應的負荷程度。

　　總而言之，覺醒是多面向的，包括生理反應造成的影響與主觀知覺
如何面對焦慮。焦慮未必不利於表現，生理性的最適水準與認知上的最適
水準未必一致，但如果能找到或較能掌握選手對於生理或認知上適切承受
的程度，將有助於展現運動技能，獲得自己滿意的理想成績。

2.運動意象

意象是將包括視覺、觸覺、聽覺等感覺，形成心像與印象。意象運用至運動中的例子包括：意象如何影響高爾夫球推桿的能力，意象如何影響體操選手達成跳躍的動作等，主要是指選手以心智，包含視覺化、觀想、心智複演，讓大腦再創造一個經驗，以及回想經驗過所儲存的記憶，透過視覺化對動覺、聽覺、觸覺的想像感受，形成意象及心智的練習（圖12-3）。

意象學習可將各種情緒狀態或心情融入想像中的經驗，利用心理介入的組合，例如：自我談話、放鬆法、專注等，可以透過意象再創造新的情緒。

影響意象效果的因素很多，通常具有較高想像力或影像者，採用意象的效果較佳。意象對於初學者或對於具有經驗的選手皆有很大的幫助，但具有較高想像力或影像者，意象的效果會更好。想像能力是區分優秀和非優秀的重要因素，好的意象能力通常指的是意象的影像有好的清晰度及控制度。

手抬起時，想像手臂如同有浮圈浮力支撐

想像身後有一股力量推動著

圖12-3　動作意象

資料來源：Eric Franklin, 1996. p.233（左圖），p.197（右圖）。

　　意象之所以有效，推論是因為意象有編碼系統的功能；學習的方式之一是熟悉該動作如何成功地完成，如此可以幫助人們瞭解並獲得該動作的模式。此外，**心理技能假說**（psychologic skill hypothesis）認為意象能發展及修正心理技能，預測意象可以改善專注力、減低焦慮、增強信心，這些心理技能可提升運動成績和表現。而**生物訊息理論**（bio-informational theory）假設意象是經過大腦重新組合，也就是說，影像經過功能性的組織，轉為陳述組合儲存在大腦，讓選手刺激想像特定場景，然後產生生理反應。

　　幫助他人使用意象方法時，必須探詢並瞭解意象對此人的意義，它是如何去做出一個技巧或表現的心理藍圖。不過，意象不能代表身體練習，意象的練習需要加上正常的身體練習，除非選手受傷、疲勞或超過負荷練習時，則可以以意象代替身體的練習。

3.倦怠

　　由於成功的教練和選手可以獲得優渥的獎金報酬、社會知名度與地位，他們因此必須承受輸贏的壓力和整年度激烈與高壓的訓練。重視訓練和勝利導致過度訓練（overtraining）和疲累倦怠的現象。有時不只是教練和選手本身，就連選手周邊的防護人員、支援人員也會有這種現象。對選手來說，過度訓練是刺激，疲憊（staleness）是一種反應，疲憊減少動能，表現出現障礙，成績顯著降低且持續一段時間；心理徵狀是受到心情影響，在運動時力不從心。**倦怠**（burnout）來自於經常性地應付比賽，忍受過度壓力和長期的不滿足，因此產生心理、情緒和實際行動退縮的現象。有些選手因為訓練而無法享受正常家庭生活，長時間離家也是一種沉重的壓力，倦怠因而產生。

　　倦怠與壓力有關，例如：選手對運動參與承諾（sport commitment）

想要參加或覺得必須要參加，陷入進退兩難的困境；運動對選手不再有吸引力，沒有興趣、沒有什麼利益卻要付出高昂代價，來自他人的社會壓力，對情境缺乏控制等。為了降低倦怠感的影響，必須確保運動參與的樂趣，鼓勵和支持而不給予壓力，並讓選手對自己的練習和比賽應有參與抉擇的機會。

 運動競技行為

1.競爭與合作

「競爭」（competition）聽起來是一個比較負面印象的詞彙，但在體育教學運動訓練競賽的情境中，往往都牽涉某種程度的競爭；但競爭也有正面的影響，象徵一種積極、有報酬回饋、可以製造進步的方式。

競爭是一種歷程，包含四個階段：第一個階段是**客觀競爭情境**（objective competitive situation），一個比較的標準，在旁人在場評價的情況下才有所謂的競爭。第二個階段是**主觀競爭情境**（subjective competitive situation），某選手很想參加比賽以吸取經驗，但另一名選手卻可能膽怯；以競爭性能評估客觀競賽情境人格特質，具有「高競爭性」的人喜好競爭的情境，也因此比「低競爭性」的人有較高的動機去達成競爭所獲得的成就。第三階段是**反應**，評估競賽情境後會決定趨近或逃避，採取行為決定如何選擇或面對對手。第四階段是**結果**，成功或失敗，歸因決定下一次（參照第四章歸因理論）。

競技運動（competitive sport）是以競爭過程與結果判定輸贏。競爭有好有壞，能提高自尊心、自信心並享受樂趣，負面則是欺瞞、太在意輸贏、過分暴力，特別是對於青少年運動而言，成人的教學品質是決定競爭

是正面或負面，是影響青少年的關鍵所在。

　　學校上課有時也會採用競爭性活動，由於競爭並不都是指與別人競賽，有時是以個人的標準判定輸贏。因此，有時偶爾表現失常或自己所屬球隊輸球，自尊並不會受到打擊。所以課堂採用競爭活動時要讓所有學生都能愉快地上課，獲得運動技能並對於運動保有良好及正面的感受。

　　合作（collaboration）是複數的人與團體共同協力完成一件事。大多數心理學家研究結果顯示，合作性質的活動比起競爭性質的活動較可以產生開放性溝通，合作性質活動可以彼此分享、信任和建立友誼，甚至表現得更好。

　　社會環境是影響競爭與合作的重要因素，參與非組織化運動可提供年輕人成長、決策、負責和社會互動的機會。孩童競爭與合作行為的塑造受到成人包括教師、指導者、父母，以及教育制度的鼓勵型態、特定文化和社會期望所影響；成人對運動競爭面或合作面的強調程度，會影響青少年參與者的發展。要讓孩子在參加運動競賽過程中學習瞭解競爭與合作的

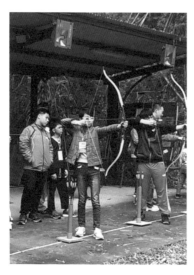

運動需要調節意識與注意力。

功能，不要過度強調競爭，否則可能破壞比賽的價值。

2.團隊運作

　　團體（group）是人群的集合體（collections of people）。團體和**團隊**（team）雖都是由複數人群所組成，但兩者意義並不相同。個體所組成的團體不一定會形成一個團隊，但團隊都是團體，差別在於團隊的組成人員必須互動、倚賴、支持，去追求或完成共同的目標。許多運動都需要團隊參與，只要是「競賽」也都要二人以上，在一個完整的運動競賽中，甚至是好幾個團隊的組合。

　　運動團隊是由「選手與選手間」、「選手與教練間」的基本關係所形成。團隊在形成初期，每一位選手要找到自己的「位置」，以每位選手不同位置所形成的人際關係開始發展且被檢視，如果缺乏彼此對此位置的強烈認同，那該選手與其他成員要形成正向的關係便會有所困難。所以，教練或團隊的領導必須發展策略讓團隊形成初期就有機會去互相熟悉，並認同該位置的定位。

　　所謂「位置」，指的是在團隊中所扮演的**角色**（role），「角色接受」對促進團體的結構很重要。運動團隊中根據不同的運動項目有不同的角色分配，無論是隊員、隊長、教練、經理，或是一壘手、投手、捕手等各式分配，教練要試圖減少角色間的地位差異，協助選手認識自己的角色，強調團隊成功需要倚賴每一個人的貢獻，選手也有意願去接受與實現他們的角色。

　　團體成員必須遵守的特定期望及行為是一種「規範」（norm）。規範牽涉練習行為、穿著、新舊人間的互動、「誰控制這些情境」、若脫離期望的行為會受到如何的制裁等，個體通常會感受到遵守團體規範的壓力；因此教練、老師或是健身運動的領導者要建立積極的團體規範或標

準，並促使團隊中正式和非正式的領導者建立積極正向的典範。

領導（leadership）必須具備掌握團體目標和未達到目標所需要的程序、分析問題及說服成員完成團體任務和目標的能力。團隊中的領導行為採用**規範模式**（normative model），指的是成員參與領導和決策的問題，領導者運用決策決定團體參與的理想程度，也就是重要的事項透過領導者和成員的商議討論出共同的決定。在運動領導中，**多維模式**（multidimensional model）指的是視情境決定領導行為，將所要求的領導者行為依據組織及環境決定。例如：對「需要親和性」的成員來說會較喜歡社交導向的領導者，而「需要成就」的成員可能偏好工作導向領導者；也就是說，「實際的領導者行為」才是領導者特徵，受人歡迎的領導者行為可能是「所被要求之行為」與「受人歡迎之行為」影響的共同結果。

團隊形成後可能面臨例如：抗拒領導、抗拒團體控制、人際衝突等問題，這些問題的產生與運動員壓力有關。運動員壓力是形成衝突的主要來源，選手在隊中的角色，如果隊員間的衝突太過分和傷害團隊積極互動關係，教練必須表達不悅，讓敵意的狀態被團隊合作與團結氣氛所取代，形成團體凝聚力。

團體的**凝聚力**（cohesion）是作用在成員身上使其留在團體內的總力量，一般認為包括兩種力量：一是作用在成員身上的團體吸引力，二是獎學金等利益的控制力量。影響凝聚力的因素有很多，例如：讓團體保持一起的規範力量、獎學金、合約、期望、年齡、義務、有機會互相溝通的接近性、團體的大小等；或者，可以藉由區隔與其他團體不同，例如制服、入會儀式、隊名等影響團隊凝聚力。至於，個人因素指團體成員的個別特徵，例如：動機、社會背景、態度、人格等都受到影響。

不同運動項目對工作凝聚力的需求不同。工作凝聚力需求高的像是籃球、足球、排球等，需要成員形成互動關係；射箭、保齡球、高爾夫球

等則工作凝聚力需求低；游泳接力、棒壘球、徑賽的工作凝聚力需求則普通中等程度。

工作凝聚力反映出團體成員一起工作去完成共同目標的程度；社會凝聚力是團體人際關係的吸引力。**潛在的生產力**（potential productivity）是指透過每一個選手的能力、知識、技能、心智、工作需求等，發揮團隊可能達成的最佳表現；好的團隊表現會超過成員能力的加總。

團隊成員汰換速率和成員在一起的時間長短、團隊滿足感，以及團體目標都與團隊凝聚力有關。以表現推斷凝聚力的結果是「凝聚力影響表現」、「表現導致凝聚力」的因果關係，也就是說，在互動工作上，凝聚力與表現呈正向關係，凝聚力增加會讓團隊的表現變強，成功表現會導致凝聚力增加。

13

管理心理

■ 概論
■ 群體心理：組織領導／領導理論
■ 個人管理：壓力管理／期望與目標／時間管理
■ 群體管理：激勵理論／決策／風險與危機管理

　　管理學是大學商管主修的核心課程，也是休閒相關學系列為重要的學習課程。管理學是討論人類管理活動中之各種現象與規律的科學，內容包括規劃、組織、領導、用人和控制等；管理心理學則是研究管理過程中管理者與被管理者的心理與行為歷程。

　　本章分為三節，「管理心理學概論」以淺顯易懂的內容，針對管理心理學研究的範疇做一介紹；「群體心理」主要介紹組織領導與領導理論；「個人管理」則講述自我管理非常重要的壓力管理與時間管理；「群體管理」介紹激勵理論、決策、危機與風險管理，這是管理學或是管理心理學都會討論到的議題。

概論

　　管理是針對特定環境運用資源，然後計畫、組織、領導和控制以達成目標；管理學也稱管理科學，則是一門學門，研究人類的管理活動，運用工具和方法，分析討論管理上的議題，找出解決管理問題的科學。若將心理學的應用轉移至商管企業場域則稱之為「管理心理學」（management psychology），由於管理多運用至企業、商務、工商產業，昔日也被稱為「經濟心理學」（economics psychology）、「產業組織心理學」（industrial and organizational psychology），主要討論企業組織行為中人的特點，包括團體行為、職場溝通、消費者行為、領導、動機、能力開發與人力資源開發、性向等範疇，期許能改善監督、領導等技術。

　　相較於工商管理的心理學，若將焦點聚焦於消費者，則另有「消費心理學」（如第11章所討論的），主要研究顧客的消費行為，包括消費行為的心理基礎如動機、人格等、消費者購買的習慣、消費時的從眾傾向、產品銷售預測、消費行為的個別差異。

這些問題在心理學的發展進入科學領域時，可以透過實驗、調查、測驗、觀察記錄的方法，以個案的研究或群體統計導出其結果傾向。

1900年至1940年代有關管理的理論，主要以科學方法定義工作的最佳做法；另一部分的學派強調實務工作及普遍運用於高層的工作原則；此外，名為層級結構的學派則強調分工、階層、法規及非個人關係組織的探討。

到了1940年代後，管理學修正理論有所謂的行為學派，認為快樂的員工具有高生產力，著重科學方法與工具。

1960年代之後，管理心理學以整體系統的觀點思考組織規劃，組織成長的關鍵在於環境適應，與環境產生良好互動。

管理心理學的內容通常仍區分為兩大討論範疇，包括個體心理與群體心理。個體心理討論個體知覺、態度、動機、學習等；群體心理則討論人際、團隊、組織行為、組織文化等；另外則包括領導、壓力，或者也討論創新、創造等議題。

群體心理

1.組織領導

組織（organizing）是社會學和生物學的名詞。若是為動詞是進行編排和組合的意思；若是為名詞則是實體內組成要素的關係；因此在工商管理就是將任務及職權適當地劃分與協調，以取得人與事間的系統化組合。

組織管理是透過結構的建立，規定職務或職位，明確權責關係，使得組織中的成員互相地協作配合，以有效實現目標的過程。組織結構有所

謂正式組織與非正式組織，前者根據相關法規訂定組織規程、工作說明文件、流程圖表等，所規範出來的組織；後者由成員互動自然形成的群體關係，互相影響個人行為以致團體行為，導致組織效能也受到影響。

組織的目的是集結眾人工作分配，給予組織成員個人就所負責之任務發揮所長；又或先藉由工作分析（job analysis）蒐集相關資料，劃分組織，依據工作設計再以有系統的方式整合。管理者的職權及權力形成具備上下關係的指揮鏈。

沒有一個社會沒有領導人，權力（power）是領導角色中完成團體目標的一種手段。「領導」影響組織中的群體，使人們自願努力達成組織目標。領導和管理不同的是，管理者關心事，例如時程表、預算、組織等；但領導關心的是組織要追尋的方向與目標、目的。

領導的產生從兩個方向看待：其中一種是特質，包括個人的特質、個人的價值；另一種是行為。當然領導可能是一個團體要求或是一種團體情境，總之，領導是一個具有影響及相互作用的角色，引導著團隊走向成功，並團結內部的結構變化。

2.領導理論

領導的**特質理論**（trait theory），是指領導者集結了許多人格特點或特徵，使他們得以成功地扮演領導者的角色。領導人特質理論從兩個觀點來看：一種是視為「偉人」，強調領導者本身的人格特質；另一個觀點的特質是成就取向。這些被視為領導的特質顯示在能力、成就、責任心、參與、地位的特徵，具備適應能力、警覺性、支配地位、精力、責任感、自信及社交能力等。由於這些特質與成就的關係往往無法因果推論，只能說領導能力或許會受到人格與情境因素互動的影響；但可以確定的是，倘若領導人的人格特質及風格表現出缺乏熱情、精力、自信或責任感，那麼人

格有效性會抵銷技能及能力正面的影響力。

在特質上，某些人具有無限超凡的魅力，讓多數人願意追隨他成為魅力領導（charismatic leadership）。魅力領導者具有高度的自信、堅定的信念，有強烈的感染力，並且喜歡支配他人，使其領導價值在於能明確、清晰地表述具有吸引力的願景，非但如此，還能以強烈和富於表現的方式傳達此願景、展現自信與實現願景的信心。願景的激勵效果仍然取決於追隨者，因此，魅力的領導不但對追隨者抱有很大的期望，對追隨者的能力也要有信心，授權追隨者實現願景，從樹立角色榜樣去強化願景的價值。

領導的**權變模式**（contingency model）有如「時勢造英雄」，乃說明以情境取向（situational approach）來界定領導的有效作用，領導者的風格須隨著不同情境而變化。這樣的模式從人格或動機來看待領導傾向，關係導向的領導者會與同事形成一個互相合作，以及正面的人際互動，這些關係比完成工作更重要；而工作導向的領導者則將團體的工作看成首要目標，工作的進展及完成比維持關係更重要。

參與理論（participation）指的是領導者對成員所採取的管教方式，例如：決定工作環境並獨立給予指導的獨裁式、鼓勵團體內部決定民主式、僅像顧問般的放任式。通常前兩者於領導者在場時比起第三者更有生產力，不過當領導者離開獨裁式的團隊則效率會下降，民主式的保持原來進度，但放任方式者的團體效率卻提高了，民主式領導的團體成員較為友好，獨裁式團體成員較具敵意與侵略性。但事實上沒有一種類型永遠受歡迎，人格、情境、工作目標和其他因素，會影響到一種領導風格是否有效。

雙構面領導行為（two dimensions of leadership behavior）由關懷與定規（consideration and initiating structure）的程度來分類領導的型態，像是區分為高關懷高定規、低關懷高定規或高關懷低定規等行為型態（**圖**13-

圖13-1　關懷與定規的領導行為

1）。「關懷」指的是以人為本的考量、展現友好，平等看待、關注福利等；「定規」指的是啟動結構、任務導向，讓成員很清楚地知道工作的期望與標準，安排完成工作、檢查成員是否遵守標準與規定等。高關懷低定規的員工部屬會有工作滿足感，員工的流動率與抱怨率也低；低關懷高定規的領導型態則生產力高，但也伴隨著抱怨、怠工或離職。

　　任何團隊或組織除了有分工的任務，也有團隊組成合作的特性，在群體中若能有一股力量引領大家，便能有效地群策群力締造更大的效能。領導便是這股力量，它是一種特質作風，也是被採取的行為模式，它影響人們自願為了組織的目標而努力。領導人實現這個過程，對所屬群體及所屬成員進行引導與施加影響，面對不同的組織、情境和不同的成員採取不同的領導模式，雙向互動，用心應變，獨立思考，務使成員對團體或組織有共同的歸屬感及認同感，不單是把事情做對，而是要做對事情。

 個人管理

1.壓力管理

　　當個人的能力或可運用的資源，與工作的需求無法配合時，會產生工作壓力（job stress）。壓力會造成心理和生理健康狀況受到影響，雖然適當的壓力可能促使員工更為積極，員工壓力過會產生心不在焉、創造力下降、消極怠惰、生產力下降等不良影響，因此企業為了預防和減少員工過重的壓力，會實施適當的壓力管理（stress management）。

　　管理的考核、監督、懲罰、競爭都會造成壓力。壓力管理針對壓力源進行管理或根據壓力反應緩解，有計畫地針對壓力進行預防與干預。

　　壓力管理的第一步驟便是改變壓力原因，去除原因、增加資源、重整生活、規避壓力來源；第二必須是培養應付技能，訓練或自我提升、時間管理、有主見和溝通能力。另外關於大腦運作，應創造正面形象，改變不實際的信念，避免絕對思維如「必須」、「不得不」、「應該」的思考方式。平衡的生活型態、健康的飲食、漸少菸酒咖啡因、規律運動、擁有嗜好與興趣、學習放鬆、改善睡眠品質等，是為減少壓力的方法。總之，避開壓力無法根除壓力，必須找出潛在的壓力成因。

2.期望與目標

　　期望（expectancy）指的是無論人或動物，其行為都有一定的目的性，他們期望得到所嚮往的東西，而迴避所厭惡的東西，因此，在行動之前往往先進行一系列推測，分析行為結果可能帶來的效益，並根據效益的價值和實現的可能性來調節自己的行為。

　　自我效能（self efficacy）是對自我能達成某項工作的自信程度。最好的目標是努力去做就可以達成，不努力就會失敗，要激發自己達成目標的意願必須是相信自己一定能夠達成，得要有這樣的自信心才行。也就是說，只要努力做事當然就期待它能夠成功有收穫，相信自己能夠確實努力；如果沒有自信心，無論結果有多麼地令人期待，仍無法反映在行動上。簡言之，努力就會有回報，以及自己能夠付出這樣的努力，這兩種效能要互相配合。

　　想要提高自我效能很重要的是目標設定的位置，有些人只想著要努力而沒有目標，有些人設定近程目標、遠程目標。雖然之後都可能達到一樣的結果，但是如果能將大目標分成小目標就容易產生自己也能夠達成的自信。把目標分成好幾項，就能在短時間內重複體驗已經達成的成就感。因為遠程需要花長時間才可以達成，會讓自己在完成前陷入不安的且出現懷疑自己是否能撐到最後的心情。也就是說，要有達成目標的成就感才比較能激發後續的意願。值得注意的是，設定目標必須要有具體數據，要能分批提供數據以設計出高成就的工作方法。

> **期望模式**是由美國心理學家維克托・弗魯姆（Victor Harold Vroom, 1932-）於1964年提出。

　　期望模式，又稱VIE激勵公式，即$MF = E \times I \times V$，公式中MF為激勵的強度（motivational force），指激發人的內在潛力、調動其積極性的強度；E為期望（expectancy），指自我評估成功的機率；I為工具性（instrumentality），指對績效將會得到多少報償的估計；V為目標價值，簡稱效價（valence）。此公式說明一個人對所期望的成功機率、報酬與需求滿足的價值缺一不可，激勵的力量是得到的可能性加上天時地利人和，所得到的東西是想要的東西。

3.時間管理

　　工作時，時間管理（time management）可以說是要學習的重要能力。工作會要求進度，若不能妥善安排或完成工作進度，便會產生時間所帶來的工作壓力。

　　有效率的組織必須明確訂出工作的重要性，然後做出排序。然而無論是誰，一天都只擁有24小時，在時間有限的情況下，要進行選擇、安排要做不要做，有些事情一定要做，儘管沒有所謂的完美程度，但得做到某種程度才算完成交差。

　　時間管理上會出問題者往往是因為個人的偏執與強迫行為，像是為了完成工作而熬夜、為了趕時間而超車闖紅燈，但事實上這樣的做法並不一定會產生更好的結果。此外，有些人為了完成組織任務，永遠只做被動的安排，一整天塞滿的都是為他人而做的事情，久而久之喪失自我、喪失生活樂趣；另一方面，有些人對組織的期望過高，忽略了每一個人的工作狀況與能力都不同。

　　在時間管理的方法上，要擬訂工作計畫，避免干擾能專注工作，設定工作的先後緩急及優先處理順序，並懂得拒絕。重要的事當然必須優先處理，如果都是根據事情的急迫性設定事情優先順序，可能造成生活上較大層面較困難的任務一直拖到最後，因此優先順序的設定必須將急迫性與重要性並重（**圖13-2**）。雖然每一個人的工作職位、內容不同，對事情優先看重程度不同，但通常重要性優先考量，例如：對某些人而言「接電話」雖然有時間限制但未必重要；至於逛街、出遊、聚餐等可能是在重要事情未完成前可以考慮推辭避免的。

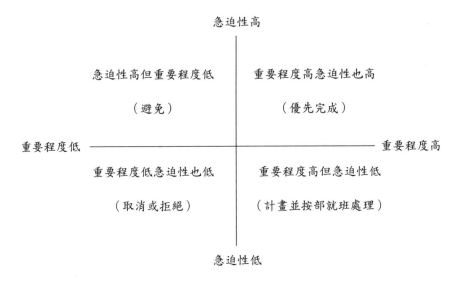

圖13-2　時間管理原則

群體管理

1.激勵理論

　　慾望與企圖心是人類生活中非常重要的能量來源，領導者若不能激起組織成員動起來，組織成員有時也會對自己意興闌珊、毫無內在動力而感到焦慮憂心，因此，**激勵**（motivation）也是管理心理學和行為學研究的課題。

威廉・阿特金森（John William Atkinson, 1923-2003），美國心理學家。

　　阿特金森研究人類動機、成就、行為，提出成就激勵行為是「必須成功的導向」與盡可能「避免失敗的導向」間的關係，即成就動機行為是接近成功導向，去除逃避失敗導向。追

求成功必須動機、期待、價值缺一不可；動機是必須要做的驅力，期待是自己能否做得到的主觀期待，價值則是值得一做的價值感，此三者缺一不可，有沒有意願就在於是否有所期待和值不值得。

成就動機理論（achievement motivation theory）又稱為三種需要理論（three needs theory），指人們在不同程度上由三種需要來影響行為。此三種需要指的是希望自己做得好、能爭取成功的成就需要；另外有一種不受他人控制

> 成就動機理論由美國心理學家大衛‧麥可利蘭（David Clarence McClelland, 1917-1998）於1950年代提出。

影響或想要控制他人的權力需要（need for power）；第三種即是希望建立與他人友好關係的人際上親和結盟的需要（need for affiliation）。對於這三種需要應分別施予不同的激勵措施，例如，需要高度成長的現實主義者就要及時給與其工作績效的明確反饋信息，使其瞭解自己是否有進步，設立具有適度挑戰性的目標，避免為其設置特別難的任務；為權力需要者設立具有競爭性和體現較高地位的工作場合和情境；為親和需要者設立合作而不是競爭的工作環境。

在激勵理論中，**麥格雷戈**在1960年提出XY理論（Theory X and Theory Y），是從人性假設的觀點來看待管理方式，對於激勵內容主張以經濟報酬來刺激生產，管理者可以透過經濟性獎勵提高產量，擴大工作範圍及進行工作豐

> 道格拉斯‧麥格雷戈（Douglas McGregor, 1906-1964），美國行為學家、管理理論家，是人際關係學派的核心人物。

富化。X就好比用手打一個叉叉，表示對於人性的看待是不信任的，X理論認為人們不喜歡工作，必須要命令、強迫和懲處，而且人們也不喜歡承擔責任，缺乏專求成就的動機；但Y理論則表示「雙手舉起張開」的認同，對人性看待是認為人們喜歡工作，會自我控制，努力達成組織目標，人們是願意接受或承擔責任的，每個人有不同的潛力與創造力等待被開發。如此一來，管理者若是持X理論者，就會趨向設定嚴格的規章制

度，減低員工對工作的消極性；另一方面，持Y理論的管理者，用人性激發的管理，使個人目標和組織目標一致，對員工授予更大權力，讓員工有更大的發揮機會，激發員工積極態度。

> **超Y理論**為美國管理心理學家約翰‧莫爾斯（John J. Morse, 1867-1934）及傑伊‧洛希（Jay Lorsch, 1932-）提出的新管理理論。

> **複雜人**（complex man）是1960到1970年代提出的概念，指就個體而言，人的需要和潛力會隨著年齡的增長、知識的增加、地位環境的改變而不同；就群體而言人與人之間是有差異的。

> **Z理論**是由日裔美國學者威廉‧大內（William G. "Bill" Ouchi, 1943-）於1981年提出。

不過，所謂**超Y理論**（Super Theory Y）強調人是**複雜**的，在組織中沒有固定不變及普遍適用的最佳管理方式，人們帶著不同的需求與動機加入組織，重要的是實現勝任；管理者必須根據組織內外環境的因素思量組織結構，權衡管理層次的管理技術，彈性地應用管理措施；職工培訓、工作分配、工資報酬都要隨著工作性質與人員的素質來決定。當目標達成時就會產生新的目標進行組合，提高工作效率，提升績效。

Z理論（Theory Z）則是在亞洲經濟繁榮時期，以日本企業的成功經營管理方式，重視團隊合作，提出提高員工對公司的忠誠度，關注員工福祉，升遷緩慢但按部就班，是長期雇用的關係，讓員工對公司有責任感。

2.決策

個人要下決定往往就已經很困難，當要形成一個群體的決策時，因為每一個人的思考邏輯並不相同，使得**群體決策**（group decision making）更加困難，特別是有時候必須與自己的想法抗衡，有些情感因素會影響決策。群體決策是為了發揮集體的智慧，共同參與分析制訂決策的過程。

決策者選擇決策的方式可能是請部屬提供問題，但卻不一定需要部屬決策問題，部屬僅扮演提供資訊的角色，並不提供解決方案；另一種情況是，由決策者個別與部屬分享問題，並從對方處獲得想法與建議以便做出決定，或者與群體商量，由部分群體分享問題後獲得他們整體的構想建議再做出決策，這樣商量的方式決策的結果可能不會反映部屬的影響效果；還有一種方式是群體分享問題，群體做出決策，決策者扮演的是主席的角色，讓群體採用自己的想法，支持整個群體所提出的解決方案。以群體決策可分散決策者的風險，但可能用個人職權不明確而形成爭功諉過現象。

群體決策模式若建立在科學基礎上，符合具邏輯的決策方式，稱為理性決策模式；但若當環境不確定、資訊有限，管理者對目標及行動缺乏共識時，就可能將信念與偏見帶入決策情境，決策者似乎是出於滿足個人利益動機，這樣的決策模式有如政治性的決策模式。

3.風險與危機管理

風險（risk）是一種不確定性，採取預期或不可見的計畫去獲得或失去有價值東西的潛力。就個人來說，風險可能關乎身體健康、社會地位、心理健康、財富的失去。就職場工作或產業企業而言，**風險管理**（risk management）是對於市場的不確定性，在設計、生產、維持經營可能遭受失敗的威脅，去進行定義、測量、評估，並發展因應的策略。由於風險發生的機率不確定，難以決定處理的先後順序，必須判斷輕重做出最適合的決定。首先，如果風險是帶有負面後果的不確定性，為了避免這樣的威脅，就要預先準備，以減少可能產生的影響；有時會將威脅轉移至另一方，但轉嫁他處要考量實際後果；第三種則將風險視為「機會」，為未來狀態帶來好處。針對不確定性的威脅，以對風險的認知，包括風險定

義、風險評估,對其嚴重性和概率做出主觀的判斷;風險的評估是確定與明確定義公認威脅的定量或定性評估。

　　危機管理(crisis management)指企業為了應對各種危機情境所進行的規劃決策、態度調整、化解處理的過程。「危機」雖然通常發生的機率低,但一旦發生衝擊高的事件,極可能影響組織生存危機,使不同利害關係人間互相影響,而且在時間限制突然及時的狀況下,可能為了講求快速必須犧牲品質。管理模式有助於危機決策制訂和策略發展。危機管理包括了危機預防、預防管理、危機爆發後應急善後管理。由於危機管理加強信息披露與公眾的溝通,爭取公眾諒解與支持是危機管理的基本對策,也稱為危機溝通管理(crisis communication management)。習慣於錯估形勢使事態惡化是不良的危機管理,「危機」有時可能成為契機,反而能孕育成功的種子。

參考書目

中文

方祖芳譯，大衛・路易斯原著（2014），《消費行為之前的心理學》。臺北：大是文化。

王瑤英譯，原大村政男監修（2007），《3天讀懂心理學：解讀人心的關鍵要訣》。臺北：大是文化。

江麗美譯，傑若・哈格維斯原著（2001），《有效壓力管理》。臺北：智庫文化

吳文忠等譯，Willis, J. D. & Campbell, L. F.原著（1997），《運動心理學》。臺北：五南。

吳武典、金瑜、張靖卿編製（2010），《多向度團體智力測驗（兒童版）》。臺北：心理。

周瑛琪、顏炘怡（2011），《管理心理學》。臺北：華泰文化。

林克明譯，佛洛伊德原著（1970），《日常生活的心理分析》。臺北：志文。

林克明譯，佛洛伊德原著（1971），《性學三論・愛情心理學》。臺北：志文。

林振陽著（2007），《高齡者生活認知適應性設計》。臺北：鼎茂。

柳婷（1999），《廣告與行銷》。臺北：五南。

孫玉珍譯，植木理惠原著（2011），《原來這才是心理學》。臺北：商周。

崔麗娟等著（2002），《心理學是什麼》。新北：揚智文化。

張欣綺譯，米井嘉一原著（2010），《這樣生活，讓你不變老》。臺北：樂果文化。

張春興（2004），《心理學概要》。臺北：東華。

張瑜役譯，Lehman, P. R.原著（1996），《音樂測驗評量》。臺北：國立編譯館。

張瓊方（2016），〈大學生身體知覺與欣賞藝人偶像形象之研究〉，2016年博雅通識教育創新教學學術研討會論文。

張瓊方（2017），《幼兒體能與律動指導》。新北：揚智文化。

郭靜晃（2010），《人類行為與社會環境》，374-465。新北：揚智文化。

陳希林譯，安德魯・威爾原著（2007），《老得很健康——你不可不知的整合醫

療及抗炎飲膳》。臺北：木馬文化。

陳俊忠、姜義村等譯，原Austin, D. R. & Crawford, M. E.編著（2007），《治療式遊憩導論》。臺北：品度。

曾小娟、張瓊方（2017），〈香港女子棒球隊團員心理面之相關研究〉，2017臺北市立大學休閒運動學術研討會暨論壇論文。

曾文星、徐靜（2003），《新編精神醫學》。臺北：水牛。

曾寶瑩、易博士編輯部（2004），《圖解心理學》。臺北：易博士。

鄭衍偉譯，飯田英晴、岩波明原著（2009），《圖解心理學》。新北：世茂。

黃志成編著（2002），《心理學》。新北：啟英文化。

葉頌姿譯，阿德勒著（1974），《自卑與生活》。臺北：志文。

詹慕如譯，澀谷昌三、小野寺敦子原著（2010），《瞭解人在想什麼——一生受用的心理學入門》。臺北：究竟。

路珈、蘇絲曼（2009），《心理學搶分祕笈》。臺北：高點。

潘智彪譯，瓦倫汀原著（1991），《實驗審美心理學（音樂詩歌篇）》。臺北：商鼎文化。

潘智彪譯，瓦倫汀原著（1991），《實驗審美心理學（繪畫篇）》。臺北：商鼎文化。

蔡昌雄譯，Hyde, M.原著（1995），《榮格》。臺北：立緒。

穆佩芬等譯，Feldman, R. S.原著（2018），《實用人類發展學（3版）》。臺北：華杏。

謝靜玫譯，Weinschen, S. M.原著（2011），《瞭解「人」你才知道怎麼設計！洞悉設計的100個密碼》。臺北：旗標。

簡薇倫譯，尼古拉・賈于庸原著（2014），《消費心理好好玩》。臺北：五南。

簡曜輝等譯，Weinberg, R. S. & Gould, D.原著（2005），《競技與健身運動心理學》。臺中：臺灣運動心理學會。

顏妙桂等譯，Beck-Ford, V. & Brown, R. I.原著（2004），《休閒教育訓練手冊》。臺北：幼獅文化。

顏妙桂審譯，Edginton, C. R.等原著（2000），《休閒活動規劃與管理》。臺北：桂魯。

蘇建文、林美珍等（1998），《發展心理學》，563-705。臺北：心理。

英文

Adler, P. S. (1991). Workers and flexible manufacturing systems. *Three Installations Compared, 12 (5)*, 447-460.

Atkinson, R. L., Atkinson, R. C., Smith, E. E. & Bem, D. J. (1996). *Introduction to Psychology (12th ed)*. New York: Harcourt Brace.

Austin, D. R. (1986). The helping profession: You do make a difference. In A. James & F. Mcguire (Eds), *Selected Papers from the 1985 Southeast Therapeutic Recreation Symposium*. Clemson, SC: Clemson University Extension Services.

Austin, D. R. (1999). *Therapeutic Recreation: Process and Techniques (4th ed)*. Champaign, IL: Sagamore.

Austin, D. R., Compton, D. & Young H. (1999). *A Crisis in Therapeutic Recreation: Or where are the professors?* Bloomington: Indiana University Press.

Bandura, A. (1977). *Social Learning Theory*. Englewood Cliffs, NJ: Prentice-Hall.

Barrow, J. (1977). The variables of leadership: A review and conceptual framework. *Academy of Management Review, 2*, 231-251.

Bengston, V. L. & Troll, L. (1978). Youth and their parents: Feedback and intergenerational influence on socialization. In R. Lerner & G. Spanier (Eds), *Child Influence on Marital and Family Interaction: A Life Span Perspective*. New York: Academic Press.

Biederman, I. (1985). *Human Information Processing of Targets and Real-World Scenes*. Ft. Belvoir: Defense Technical Information Center.

Bowlby, J. (1969). Attachment and Loss, *Attachment, 1*. New York: Basic Books.

Cartwright, D. & Zander, A. (1968) *Group Dynamics: Research and Theory (3rd ed)*. New York: Harper & Row.

Cattell, R. B. (1963). Theory of fluid and a crystalized intelligence: A critical experiment. *Journal of Educational Psychology, 36*, 1-22.

Chelladurai, P. (1999). *Human Resource Management in Sport and Recreation*. Champaign, IL: Human Kinetics.

Chelladurai, P. (1999). Leadership in sports: A review. *International Journal of Sport Psychology, 21*, 328-354.

Chelladurai, P. & Haggerty, T. R. (1978). A normative model of decision styles in caching. *Athletic Administrator, 13*, 6-9.

Crandall, R.C. (1980). *Gerontology: A Behavioral Science Approach*. Reading, MA: Addison-Wesley.

Csikszentmihalyi, M. (1975). *Beyond Boredom and Anxiety*. SF: Jossey-Bass.

Cumming, E. & Henry, W. E. (1961). *Growing Old*. NY: Basic

Dattilo, J. (1999). *Leisure Education Program Planning: A Systematic Approach. (2nd Ed)*. Derbyshire: Venture.

Dietrich, A. (2004). The cognitive neuroscience of creativity. *Psychonomic Bulletin & Review, 11 (6)*, 1011-26.

Driver, B. L. & G. L. Peterson. (1986). Benefits of outdoor recreation: An integrating overview. In *A Literature Review: The president's commission on Americans, Outdoors*. Washington DC: Superintendent of Documents.

Duvall, E. (1977). *Marriage and Family Development (5th ed)*. Philadelphia: Lippincott.

Erikson, E. H. (1959). Identity and the life cycle. *Psychological Issues, 1:(1)*. NY: International Universities Press.

Erikson, E. H. (1963). *Childhood and Society (2nd ed)*. NY: Norton.

Erikson, E. H. (1968). *Identity: Youth and Crisis*. NY: Norton.

Featherman, D. L. (1983). The Life-Span Perspective in Social Science Research. In P. Baltes & O. G. Brim, Jr. (Eds). *Life-Span Development and Behavior, Vol.5*. NY: Academic Press.

Fiedler, F. E. (1964). A contingency model of leadership effectiveness. *Advances in Experimental Social Psychology, 1*, 149-190.

Franklin, E. (1996). *Dynamic Alignment Through Imagery*. Champaign, IL: Human Kinetics.

Freidrich, L. & Stein, A. (1973). Aggressive and prosocial television programs and the natural behavior of preschool children. *Monographs of the Society for Research in Child Development, 38 (4)*, 1-64. NJ: Wiley.

Friedman, M. & Rosenman, R. H. (1974). *Type A Behavior and Your Heart*. NY: Knopf.

Gardner, H. & Hatch, H. (1989). Multiple intelligence to school: Educational implica-

tions of the theory of multiple intelligence. *Educational Researcher*, *18*, 4-9.

Gardner, H. (1983). *Frames of Mind*. NY: Basic Books.

Gesell, A. & Thompson, M. (1929). Learning and growth in identical infant twins: An experimental study by method of co-twin control. *Genetic Psychology Monographs, 6*, 1-124.

Gesell, A. (1954). The ontogenesis of infant behavior. In L. Carmichael (Ed.) *Manual of Child Psychology (2nd ed)*. NY: Wiley.

Harlow, H. F. (1962). The heterosexual affectional system in monkeys. *American Psychologist, 17*, 1-9.

Harlow, H. F. & Harlow, M. K. (1966). Learning to love. *American Scientist, 54*, 244-272.

Hird, J. S., Landers, D. M., Thomas, J. R. & Horan, J. J. (1991). Physical practice is superior to mental practice in enhancing cognitive and motor task performance. *Journal of Sport and Exercise Psychology, 8*, 281-293.

Holmes, T. H. & Rahe, R. H. (1967). The social readjustment rating scale. *Journal of Psychosomatic Research*, 11, 213-218.

Horn, C. A. & Smith, L. F. (1945). The Horn art aptitude inventory. *Journal of Applied Psychology, 29 (5)*, 350-355.

Horn, J. L. & Donaldson, G. (1980). Cognitive development in adulthood. In O. G. Brim, Jr. & J. Kagan (Eds). *Constancy and Change in Human Development*. Cambridge, MA: Harvard University Press.

Horn, J. L. (1982) The aging of human abilities. In B. Wolman (Ed), *Handbook of Developmental Psychology*. Englewood Cliffs, NJ: Prentice-Hall.

Hsee, C. K., Yang A. X. & Wang, L. (2010). Idleness aversion and the need for justifiable busyness. *Psychological Science: A journal of the American Psychological Society / APS, 21 (7)*, 926-30.

Jung, C. G., (W. S. Dell & C. F. Baynes, trans.) (1933). *Modern Man in Search of a Soul*. NY: Harvest Book.

Kimiecik, J. & Gould, D. (1987). Coaching psychology: The case of James Doc Counsilman. *The Sport Psychologist, 1*, 350-358.

Kohlberg, L. (1969). Stages in development of moral thought and action. NY: Holt, Rinehart & Winston.

Köhler, W. (1927). *The Mentality of Apes*. NY: Harcourt Brace.

Levinson, D. (1978). *The Seasons of a Man's Life*. NY: Knopf.

Levinson, D., Darrow, C., Klein, E., Levinson, M. & McKee, B. (1977). Periods in the adult development of men: Ages 18 to 45. In A. G. Sargent (Ed), *Beyond the Sex Roles*. NY: West.

Maddox, G. L. & Campbell, R. T. (1985). Scope, concepts, and methods in the study of aging. In R. H. Binstock & E. Shanas. (Eds). *Handbook of Aging and the Social Sciences (2nd ed)*. NY: Van Nostrand Reinhold.

Marshall, V. W. (1980). *Last Chapters*. Monterey. CA: Brooks/Cole.

Maslow, A. H. (1954). *Motivation and Personality*, NY: Harper & Row Publishers.

Meier, N. C. (1942) *The Meier Art Tests: I. Art Judgment: Examiner's Manual*. Oxford, England: Bureau of Educational Research.

Morse, J. J. & Lorsch, J. W. (1970). Beyond Theory Y. *Harvard Business Review, 48(3)*, 61-68.

Muphy, S. (1994). Imagery interventions in sport. *Medicine and Science in Sport and Exercise, 26*, 486-494.

Murphy, J. F. & D. R. Howard. (1977). *Delivery of Community Leisure Services: A Holistic Approach*. Philadelphia: Lea and Febiger.

Murphy, S., Jowdy, D. & Durtschi, S. (1990). Report on the U.S. Olympic Committee survey on imagery use in sport. *Colorado Springs*. CO: U.S. Olymic Training Center.

Palmore, E. B. (1970). The effects of aging on activity and attitudes. In E. Palmore. (Ed). *Normal Aging*. Durham, NC: Duke Univ Pr.

Piaget, J. (1972). *The Psychology of Intelligence Totowa*. NJ: Littlefield, Adoms.

Pirkle, J. J. & Babic, A. L. (1988). *Guidelines and Strategies for Design Tens Generational Products: An Instructor's Manual*. NY: Syracuse University.

Rahe, H., Mahan., & Arthur, R. J. (1970). Prediction of near future health change from subjects preceding life change. *Journal of Psychosomatic Research, 14*, 401-406.

Reedy, M. N., Birren, J. E. & Schaie, K. W. (1981). Age and sex differences in satisfying love relationship across the adult life span. *Human Development, 24,* 52-66.

Rogers, C. R. (1961) *One Becoming A Person.* Boston: Houghton Mifflin.

Rossman, J. R. & Schlatter B. E. (2011). *Recreation Programming: Designing and Staging Leisure Experiences.* IL: Sagamore.

Ruder, M. K. & Gill, D. L. (1982). Immediate effects of win-loss on perceptions of cohesion in intramural and intercollegiate volleyball teams. *Journal of Sport Psychology, 4,* 227-234.

Sisk, H.L. (1961). *The Principle of Management.* Ohio: South-Western Publishing.

Stein, A. & Friedrich, L. (1975).Impact of television on children and youth. In E. M. Hetherington, J. Hagen, R. Kron & A. H. Stein (Eds), *Review of Children Development Research, 5.* Chicago: University of Chicago Press.

Stinnett, N., Carter, L. M. & Montgomery, J. E. (1972). Older persons' perceptions of their marriages. *Journal of Marriage and the Family, 34,* 665-670.

Suinn, R. M. (1993). Imager. In R. Singer, M. Murphey & K. Tennant (Eds), *Handbook of Research in Sport Psychology,* 492-510. NY: Macmillan.

Thorndike, E. L. (1921). Measurement in Education. *Teachers College Record, 22,* 371-379.

Timiras, P. S. (1975). *Developmental Physiology and Aging.* NY: Macmillan.

Wallas, Graham. (1926). *The Art of Thought.* NY: Harcourt, Brace and Company.

Watson, J. B. & Rayner, R. (1920). Conditioned emotional reactions. *Journal of Experimental Psychology, 3,* 1-14.

Widmeyer, W. N. & Williams, J. (1991). Predicting cohesion in coacting teams. *Small Group Research, 22,* 548-557.

日文

今田寛（1996），《学習の心理学》。東京：培風館。

水島恵一（1988），《イメージの心理学》。東京：大日本図書。

田島信元、西野泰寛（2000），《発達研究の技法》。東京：福村出版。

杉原隆、船越正康、工藤孝幾、中込四郎（2000），《スポーツ心理学の世

界》。東京：福村出版株式会社。

岩下豊彦（1983），《SD法によるイメージの測定》。東京：川島書店。

河合隼雄（1991），《イメージの心理学》。東京：青土社。

鈴木清編（1988），《心理学—経験と行動の科学》。京都：ナカニシヤ出版。

網路

內政部統計處網站（2017）https://www.moi.gov.tw/stat/news_detail.aspx?sn=12770
　　（2018/08/29）

休閒心理學——心理學概念、休閒與管理

作　　　者 / 張瓊方
出 版 者 / 揚智文化事業股份有限公司
發 行 人 / 葉忠賢
總 編 輯 / 閻富萍
執行編輯 / 謝依均
地　　　址 / 22204 新北市深坑區北深路三段 260 號 8 樓
電　　　話 / 02-8662-6826
傳　　　真 / 02-2664-7633
網　　　址 / http://www.ycrc.com.tw
　E-mail　/ service@ycrc.com.tw
　I S B N　/ 978-986-298-303-4
初版一刷 / 2018 年 11 月
定　　　價 / 新台幣 350 元

國家圖書館出版品預行編目（CIP）資料

休閒心理學:心理學概念、休閒與管理 / 張
瓊方著. -- 初版. -- 新北市 ：揚智文化,
2018.11
面； 公分

ISBN 978-986-298-303-4（平裝）

1.休閒心理學

990.14 107019450

Notes

Notes

Notes

Notes